3D STREET ART

TECTUM
PUBLISHERS

"Books may well be
the only true magic."

Alice Hoffmann

TECTUM
PUBLISHERS

© 2010 Tectum Publishers
 Godefriduskaai 22
 2000 Antwerp
 Belgium
 info@tectum.be
 +32 3 226 66 73
 www.tectum.be

ISBN: 978-90-79761-29-6
WD: 2010/9021/4
(95)

Editor: Birgit Krols
Design: Gunter Segers
Translations: Marleen Vanherbergen (Dutch),
Anne Balbo (French)

Printed in Slovenia.

Content

Introduction

Three-dimensional (adj.): - occupying or giving the illusion of three dimensions (height, width, depth).

Three-dimensional drawing is nothing new: the concept dates back to the Greeks in the 5th Century BC and was widely used by the Romans. But this art, that was 'lost' during the dark ages, has only recently begun a second life - on the streets.

All over the world, trompe l'oeils, anamorphisms, lenticulars, abstract illusions and other 3D techniques have been finding their way to pavements, walls, subways, utility boxes and other public spots. The materials, subjects and results are as diverse as the artists themselves, but the works of art all have one thing in common: they trick the unsuspecting passerby into seeing things that aren't there. And that's not all: thanks to the internet, images of these 3D masterworks are rapidly reaching a huge global audience, inspiring many others to live a life in the pursuit of the ultimate illusionist masterpiece.

This book introduces you to some of the most remarkable artists from the past, present and future of 3D street art. Meet their mind boggling oeuvre and their unique vision, witness how their thrilling three-dimensional creations transform ordinary locations into alternative realities and behold the unexpected worlds that lie hidden beneath the surface of everyday street life.

Tridimensionnel (adj.) : qui occupe ou donne l'illusion de trois dimensions (hauteur, largeur, profondeur).

Le dessin tridimensionnel n'est pas une nouveauté en soi : le concept remonte en effet à la Grèce antique, et plus précisément au Ve siècle av. J.-C. Il était en outre largement utilisé chez les Romains. Mais cet art qui avait « disparu » au cours du Moyen Âge n'a que récemment été ressuscité - dans le paysage urbain.

Dans le monde entier, trompe-l'œil, anamorphoses, illusions abstraites, lenticulaires, et autres techniques 3D se sont désormais emparés des trottoirs, murs, métros, bornes utilitaires et autres lieux publics. Les matériaux, les thèmes et les résultats sont aussi diversifiés que les artistes eux-mêmes, mais les œuvres d'art présentent toutes un point commun : en montrant des choses qui n'existent pas à l'endroit même où elles ont été réalisées, elles dupent et se jouent ainsi des passants candides. Mais ce n'est pas tout : grâce à l'Internet, les images de ces chefs-d'œuvre en 3D font rapidement l'objet d'une diffusion globale et à grande échelle, créant ainsi des émules et incitant de nombreuses autres personnes à consacrer leur existence à la poursuite de l'ultime chef-d'œuvre illusionniste. Cet ouvrage vous présente quelques-uns des artistes les plus remarquables du passé, du présent et de l'avenir de l'art urbain en 3D. Partez à la rencontre de leur œuvre époustouflante et de leur vision unique, en étant le témoin de la manière dont leurs créations tridimensionnelles exaltantes transforment des lieux ordinaires en des réalités alternatives. Laissez-vous emporter et découvrez les mondes inattendus qui se dissimulent sous la surface de la vie urbaine de tous les jours.

➡

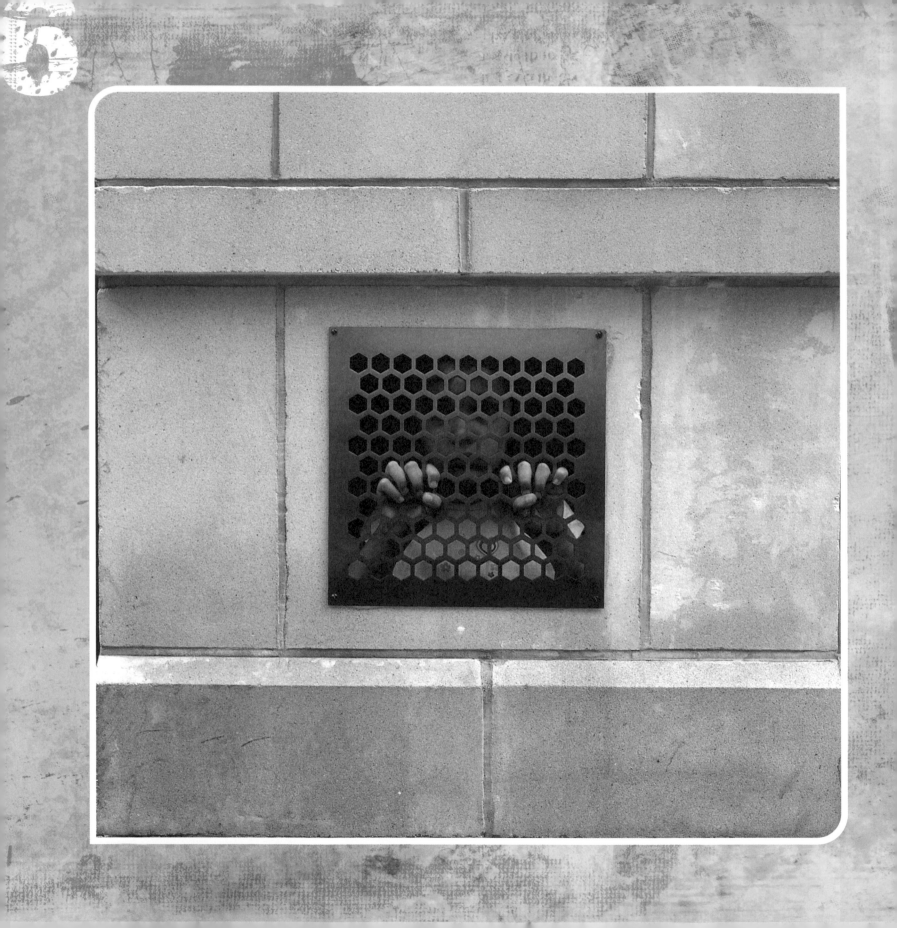

Driedimensionaal (adj.): - met drie dimensies of de illusie opwekkend van drie dimensies (hoogte, breedte, diepte).

Driedimensionale tekeningen zijn niet nieuw: het concept werd in de 5de eeuw voor Christus al toegepast door de Grieken en werd op grote schaal gebruikt door de Romeinen. Deze kunst, die 'verloren' ging in de donkere eeuwen, is onlangs aan haar tweede leven begonnen - op straat.

Overal ter wereld beginnen trompe-l'oeils, anamorfismen, lenticulars, abstracte illusies en andere 3D-technieken hun weg te vinden naar trottoirs, muren, metrostations, electriciteits-cabines en andere publieke plaatsen. De materialen, onderwerpen en resultaten zijn even divers als de kunstenaars zelf, maar de kunstwerken hebben allemaal iets gemeen: ze doen de nietsvermoedende voorbijganger dingen zien die er niet zijn. En dat is niet alles: dankzij het internet bereiken beelden van deze 3D-meesterwerken snel een enorm publiek over heel de wereld, waardoor ze vele anderen inspireren om hun leven in het teken te zetten van het maken van het ultieme illusionistische kunstwerk.

Dit boek laat u kennismaken met een aantal van de meest opmerkelijke kunstenaars uit het verleden, het heden en de toekomst van de 3D-straatkunst. Ontdek hun verbazingwekkend oeuvre en hun unieke visie, zie hoe hun boeiende driedimensionale creaties gewone locaties omtoveren tot een alternatieve realiteit en bewonder de onverwachte werelden die schuil gaan onder het oppervlak van het alledaagse straatleven.

"Great art picks up
where nature ends."

– Marc Chagall

10

3D Murals

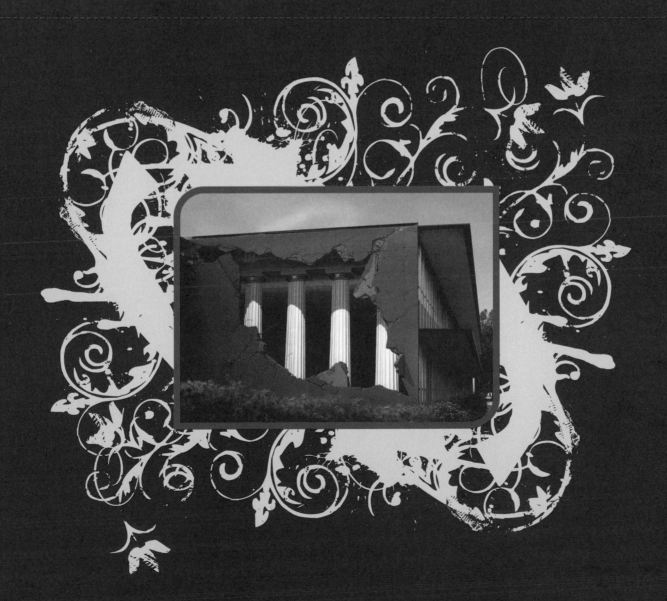

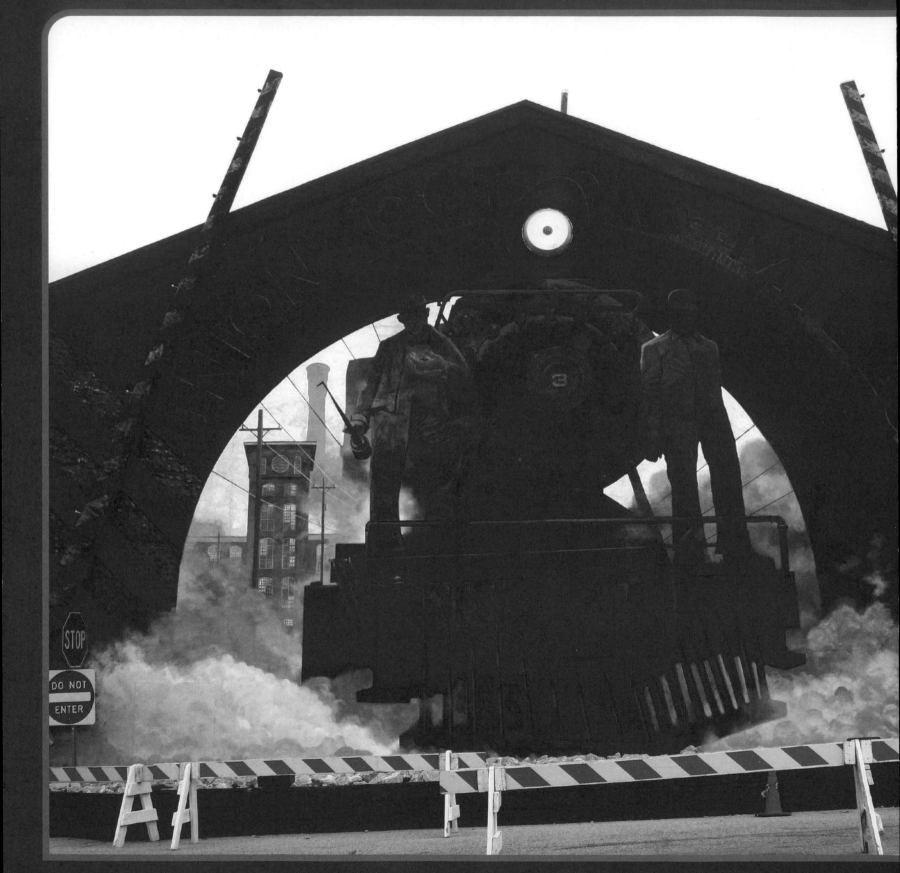

3D MURALS

Muraling - applying pieces of artwork directly on walls or ceilings - is probably the world's oldest human art form. There have been murals as long as there have been people to paint, scratch, etch or carve them: from the prehistoric cave paintings at Lascaux in France, to the murals of ancient Greece, Rome, Egypt, India, and Mesopotamia, their history is rich and varied. Ever since ancient times, muralists have embraced the use of illusionist techniques such as trompe l'oeil, anamorphosis and quadratura in a quest to create the appearance of depth in enclosed spaces such as temples, tombs, churches, palaces, museums and other public buildings.
In the sixties and seventies, murals also began to crop up outside, where their presence opened doors to never before thought of possibilities. These days, all of said techniques are being widely used on the streets, bringing new life to blind walls, dull buildings and any other large urban surface, tricking millions of passers-by with lifelike depictions of highly unlikely scenes. In the wonderful world of modern day muraling, realism and illusion go hand in hand, works of art take on immense proportions and the scope of a mural is only limited by your imagination.

PEINTURES MURALES EN 3D

La peinture murale, c'est-à-dire la réalisation d'œuvres d'art directement sur les murs ou les plafonds, est probablement la forme artistique humaine la plus ancienne qui soit. Les peintures murales sont en effet une réalité depuis qu'il existe des hommes pour les peindre, les gratter, les graver ou les sculpter. Qu'il s'agisse de peintures rupestres préhistoriques dans les grottes de Lascaux (France) ou de peintures murales de la Grèce, la Rome, l'Égypte, l'Inde et la Mésopotamie antiques, leur histoire est, avant tout, riche et variée. Depuis des temps immémoriaux, les peintres muralistes ont adopté l'usage des techniques illusionnistes comme le trompe-l'œil, l'anamorphose et la quadrature dans le but de créer une apparence de profondeur dans des espaces clos, tels que les temples, les tombeaux, les églises, les palais, les musées et autres édifices publics.
Dans les années soixante et septante, les peintures murales ont également commencé à se répandre à l'extérieur, où leur présence a ouvert la voie à une infinité de possibilités encore inexploitées auparavant. Aujourd'hui, toutes ces techniques sont abondamment utilisées dans les rues, donnant ainsi une nouvelle vie aux murs aveugles, aux immeubles monotones ou à toute autre grande surface urbaine, et dupant des millions de passants avec leurs représentations de scènes particulièrement inattendues et plus vraies que nature. Dans le monde fabuleux des peintures murales modernes, le réalisme et l'illusion vont de pair, les œuvres d'art prennent des proportions immenses et leur portée n'est bridée que par votre seule imagination.

3D-MUURSCHILDERINGEN

Muurschilderen - het rechtstreeks aanbrengen van kunstwerken op muren of plafonds - is wellicht de oudste menselijke kunstvorm ter wereld. Er bestaan al muurschilderingen zo lang als er mensen bestaan om ze te schilderen, te krassen, te etsen of te kerven, en hun geschiedenis is dan ook rijk en gevarieerd, met als belangrijkste voorbeelden de prehistorische rotstekeningen in de grot van Lascaux in Frankrijk, en de muurschilderingen van het oude Griekenland, Rome, Egypte, India en Mesopotamië. Reeds in een zeer ver verleden maakten muurschilders gebruik van illusionistische technieken zoals trompe-l'oeil, anamorfose en quadratura in hun zoektocht naar de creatie van een dieptezicht in gesloten ruimtes zoals tempels, grafkelders, kerken, paleizen, musea en andere openbare gebouwen.
In de jaren '60 en '70 begonnen muurschilderingen ook buiten op te duiken, wat nooit eerder geziene mogelijkheden bood. Vandaag worden al de genoemde technieken op grote schaal gebruikt op straat, waar ze blinde muren, saaie gebouwen en andere grote oppervlakken in steden nieuw leven inblazen, en miljoenen voorbijgangers misleiden met levensgrote afbeeldingen van zeer onwaarschijnlijke taferelen. In de wonderlijke wereld van de hedendaagse muurschildering gaan realisme en illusie hand in hand, nemen kunstwerken immense proporties aan en wordt de reikwijdte van een muurschildering enkel beperkt door je eigen verbeelding.

Dominique Antony

"I was born in Strasbourg, where I spent my childhood and was schooled up to the point when I received the diploma that delivered me from the weight and demands of institutes for the rest of my life." The self-taught person doesn't learn when he is supposed to learn, he learns what and when he feels like.
Dominique Antony got a job at Films Albert Champeaux, one of Europe's leading animation studios specialized in the creation of animated films, special effects and advertisements. Seated in between the animators of the Paul Grimault and Jacques Prévert films (*la Bergère et le ramoneur, le Voleur de Paratonnerre, le Roi et l'Oiseau*), he began to learn all sorts of trades, from taking care of props, scenic design and set decoration to film editing in 35 mm. After that he worked on all kinds of films, from small budget and tv movies to director's films and finally even a

« Je suis né à Strasbourg. J'y ai passé toute mon enfance et ma scolarité jusqu'au moment où j'ai décroché le diplôme me délivrant du poids et des exigences des institutions pour le reste de ma vie. » L'autodidacte n'apprend pas quand il est supposé apprendre, il apprend ce dont il a envie et quand il en a envie.
Dominique Antony obtient un emploi chez Films Albert Champeaux, un des studios d'animation les plus en vogue en Europe et spécialisé dans la création de films d'animation, d'effets spéciaux et de publicités. Auprès des animateurs des Films Paul Grimault et Jacques Prévert (*la Bergère et le ramoneur, le Voleur de Paratonnerre, le Roi et l'Oiseau*), il commence à apprendre toutes sortes de métiers, depuis la prise en charge des accessoires, du design scénique et de la

"Ik werd geboren in Straatsburg, waar ik mijn kindertijd doorbracht en naar school ging tot het punt dat ik het diploma behaalde dat mij voor de rest van mijn leven bevrijdde van het gewicht en de eisen van instellingen." De autodidact leert niet wanneer hij verondersteld wordt te leren, hij leert wanneer hij er zin in heeft.
Dominique Antony kreeg een baan bij Films Albert Champeaux, één van de toonaangevende animatiestudio's van Europa, gespecialiseerd in het maken van animatiefilms, speciale effecten en reclamefilmpjes. Van de animators van de films van Paul Grimault en Jacques Prévert (*la Bergère et le ramoneur, le Voleur de Paratonnerre, le Roi et l'Oiseau*), leerde hij allerlei soorten vaardigheden, van het selecteren van rekwisieten, het ontwerpen van decors en de aankleding van de set tot het monteren van 35 mm-films. Daarna werkte hij aan verschillende soorten films, van low budget- over tv-films tot regisseursfilms en uiteindelijk zelfs een Gouden Palm in Cannes (*Die Blechtrommel* of *De blikken trommel*). ➡

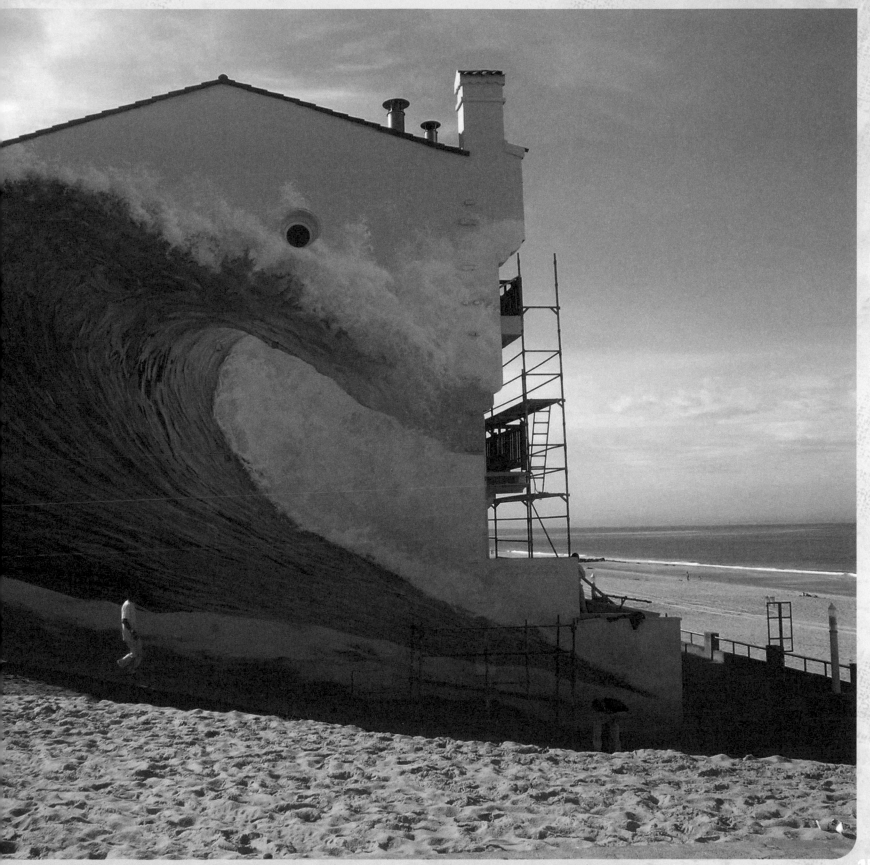

Golden Palm in Cannes (*Die Blechtrommel* or *The Tin Drum*).
And then, the turning point. After a film shoot a client asked him to decorate his mansion. The work took more than a year: murals, trompe l'oeils, painted ceilings, audacious decorative work, lighting, made to measure carpeting. He kept switching between mural work sites and movies, until he had to choose. Painting came out on top. The adventure of muraling began.

--

décoration jusqu'au montage de films 35 mm. Ensuite, il travaille pour divers films : des petits budgets, des téléfilms, mais aussi des films de réalisateurs et même une production qui remportera la Palme d'or à Cannes (*Die Blechtrommel ou Le Tambour*).
Ensuite, c'est le tournant de sa carrière. Après le tournage d'un film, un client lui demande de décorer son hôtel particulier. Le travail va durer plus d'un an : peintures murales, trompe-l'œil, plafonds peints, œuvres décoratives audacieuses et éclairages viennent remplacer le papier peint traditionnel. Il continue à se partager entre les sites où il réalise ses chefs-d'œuvre et le cinéma, avant de finalement prendre une décision. Les pinceaux l'emporteront sur la pellicule. L'aventure des peintures murales va, dès lors, prendre son envol.

--

En toen kwam het keerpunt. Na een filmopname vroeg een klant hem om zijn villa te decoreren. Het werk nam meer dan een jaar in beslag: muurschilderingen, *trompe-l'oeils*, beschilderde plafonds, gedurfd decoratiewerk, verlichting, op maat gemaakte tapijten. Hij bleef muurschilderwerk en film combineren tot hij wel een keuze moest maken. Schilderen won het pleit. Het muurschilderavontuur kon beginnen.

"Invading reality with wild grasses.
Keeping this initial and primitive
fascination for images."

CONTACT
DOMINIQUE ANTONY (FRANCE, 1945)
DOM@PEINTUREMURALE.COM
WWW.PEINTUREMURALE.COM
+33 1 70 13 37 24
+33 6 20 66 56 49

MATERIALS
SPECIFIC ECOLOGICAL PAINTS AND COATINGS WITH A TWENTY YEAR GUARANTEE.

PLACES
FRANCE, ENGLAND, SAOUDI ARABIA, AUSTRALIA.

ASSIGNMENTS
DOMINIQUE ANTONY IS FREQUENTLY COMMISSIONED TO WORK IN OVERSEAS COUNTRIES, ACCEPTING ASSIGNMENTS IN DIVERSE SURROUNDINGS SUCH AS RESTAURANTS, MUSEUMS, SCHOOLS, PRIVATE HOMES, ENTERPRISES, SHOPS, HOTELS, CAR PARKS ETC. HE EITHER DOES THE WORK ON-SITE (FOR EXTERIORS) OR SHIPS THE ROLLS OF PAINTED CANVAS (OFTEN FOR INTERIORS) WHICH ARE THEN GLUED ONTO THE WALLS LIKE WALLPAPER.

MATÉRIAUX
PEINTURES ET ENDUITS ÉCOLOGIQUES SPÉCIFIQUES AVEC UNE GARANTIE DE VINGT ANS.

LIEUX
FRANCE, ANGLETERRE, ARABIE SAOUDITE, AUSTRALIE.

RÉALISATIONS SUR COMMANDE
DOMINIQUE ANTONY REÇOIT FRÉQUEMMENT DES COMMANDES VENANT DE L'ÉTRANGER. IL RÉALISE DES TRAVAUX DANS DES ENVIRONNEMENTS DIVERS, TELS QUE LES RESTAURANTS, LES MUSÉES, LES ÉCOLES, LES MAISONS PRIVÉES, LES ENTREPRISES, LES MAGASINS, LES HÔTELS, LES PARKINGS, ETC. IL EFFECTUE SOIT SON TRAVAIL SUR SITE (EN EXTÉRIEUR) SOIT EN ATELIER SUR TOILE (SOUVENT EN INTÉRIEUR), LAQUELLE EST ENSUITE MAROUFLÉE SUR LES MURS COMME DU PAPIER PEINT.

MATERIALEN
SPECIALE ECOLOGISCHE VERF EN COATINGS MET TWINTIG JAAR GARANTIE.

PLAATSEN
FRANKRIJK, ENGELAND, SAOEDI-ARABIË, AUSTRALIË.

OPDRACHTEN
DOMINIQUE ANTONY WORDT VAAK GEVRAAGD OM OVERZEE TE WERKEN EN HIJ AANVAARDT OPDRACHTEN OP DIVERSE LOCATIES ZOALS RESTAURANTS, MUSEA, SCHOLEN, PRIVÉWONINGEN, BEDRIJVEN, WINKELS, HOTELS, PARKEERTERREINEN, ENZ. OFWEL VOERT HIJ HET WERK TER PLAATSE UIT (BUITEN) OFWEL STUURT HIJ DE ROLLEN BESCHILDERD DOEK OP (VAAK VOOR BINNEN) DIE OP MUREN WORDEN GELIJMD ZOALS BEHANGPAPIER.

ARTIST'S STATEMENT
RÉFLEXIONS DE L'ARTISTE VISIE VAN DE KUNSTENAAR

"A world apart, a world that is hardly known, ignored, that doesn't appear in museums or galleries. A mural is not the enlargement of a painting, it's the relationship with the public and more notably the change of an easel to a ladder that make it stand out. Working with the paint, mixing colors, brushing up on techniques, climbing the scaffolds - muraling is a physical trade. The biggest realizations measure more than 1,300 sq.m. Murals have a relationship with the city, architecture and urban planning. They suggest an image, poetic, creative. The success of a work is a matter of shared talent: that of the artisan/artist and that of the backer. Murals favor the social link so sought after by architects and politicians. I am fascinated by anything that has to do with visual perception: anaglyph images, stereograms, pareidolia, optical illusions, perspectives, trompe l'oeils and particularly anamorphosis. My paintings are a continuation of the large tradition in muraling. They're intimistic and confidential, a couple of square feet or monumental. As a muralist and nomadic painter, I roam the world according to the whims of clients in France, Europe and even further."

« Un monde à part, un monde qui est à peine connu, ignoré, qui n'apparaît pas dans les musées ou les galeries. Une peinture murale n'est pas l'agrandissement d'une peinture, elle incarne la relation avec le public et plus particulièrement le passage du chevalet à un volume lui permettant de sortir de l'ordinaire. Travailler avec la peinture, mélanger les couleurs, réviser les techniques, grimper sur les échafaudages - la peinture murale constitue une activité physique. Les plus grandes réalisations mesurent plus de 1 300 m². Les peintures murales ont une relation avec la ville, l'architecture et l'urbanisme. Elles suggèrent une image poétique et créative. Le succès d'une œuvre est une question de talent mutuel : celui de l'artisan/l'artiste et celui du commanditaire. Les peintures murales favorisent le lien social tellement recherché par les architectes et les politiciens. Je suis fasciné par tout ce qui a trait à la perception visuelle : images anaglyphiques, stéréogrammes, pareidolies, illusions optiques, perspectives, trompe-l'œil et anamorphoses particulières. Mes œuvres s'inscrivent dans le prolongement de la grande tradition de la peinture murale. Elles sont intimistes et confidentielles, et vont de quelques pieds carrés (1 pied carré = 1 carré de 30,48 cm de côté) à des dimensions monumentales. En tant que peintre muraliste et nomade, je parcours le monde en fonction des désirs et des fantaisies de mes clients en France, en Europe et même au-delà. »

"Een aparte wereld, een wereld die amper gekend is, die genegeerd wordt, die niet aan bod komt in musea of galerijen. Een muurschildering is niet zomaar een uitvergroot schilderij. Ze onderscheidt zich door haar relatie met het publiek en de duidelijke vervanging van de ezel door een ladder. Werken met verf, kleuren mengen, technieken verfijnen, op steigers klimmen - muurschilderen is zware fysieke arbeid. De grootste realisaties zijn meer dan 1.300 vierkante meter groot. Muurschilderingen staan in relatie tot de stad, de architectuur en de stadsplanning. Ze suggereren een poëtisch, creatief beeld. Het succes van een werk hangt af van gedeeld talent: dat van de ambachtsman/kunstenaar en dat van de opdrachtgever. Muurschilderingen bevorderen de sociale band die architecten en politici zo graag willen creëren. Ik ben gefascineerd door alles wat te maken heeft met visuele perceptie: stereoscopische beelden, stereogrammen, pareidolia, optische illusies, perspectieven, trompe-l'oeils en in het bijzonder anamorfosen. Mijn schilderijen zijn een voortzetting van een lange traditie in muralisme. Ze zijn intimistisch en vertrouwelijk, enkele vierkante meters groot of monumentaal. Als nomadisch muurschilder reis ik de wereld rond, op vraag van klanten in Frankrijk, Europa en zelfs verder."

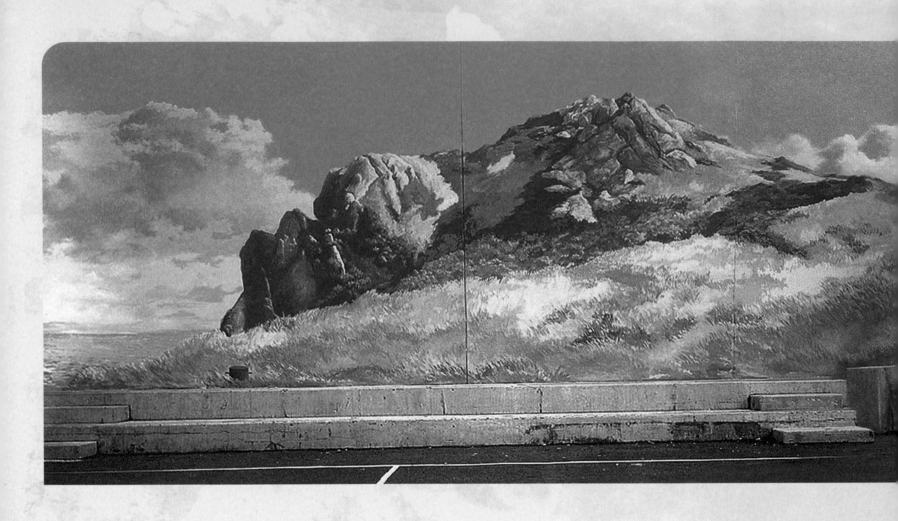

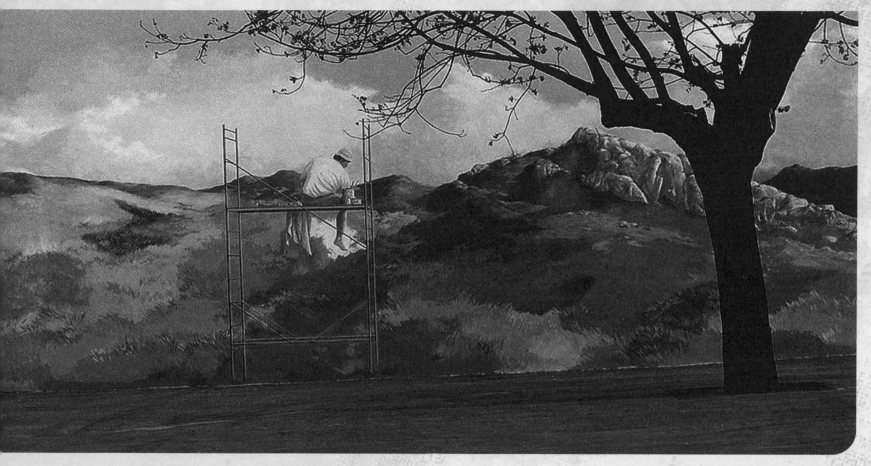

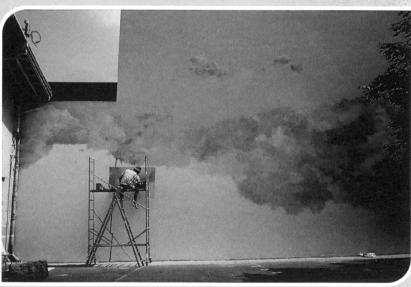

Blue Sky

Blue Sky was born Warren Edward Johnson in Columbia, South Carolina, on September 18, 1938. He received his early artistic training under the mentorship of the late Ed Yaghjian, former director of art at the University of South Carolina. He went on to study at the University of Mexico and the Art Students League in New York before returning to South Carolina for his master's degree. The style he adopted during this period diverged wildly from popular trends in painting and sculpture, which had grown increasingly more abstract. Suffering through criticism, he continued to develop his progressive blend of realism, spectacle, and illusion. He absorbed his subject matter and sang its praise on canvas: beaches, marshes, automobiles, and urban landscapes - the essence of the South.

In 1974, he legally changed his name to Blue Sky, and engraved it across his most famous work,

Blue Sky (Warren Edward Johnson de son vrai nom) est né à Columbia, en Caroline du Sud, le 18 septembre 1938. Sa formation artistique précoce s'est effectuée sous la coupe du défunt mentor Ed Yaghjian, ancien directeur artistique à l'Université de Caroline du Sud. Il poursuit ses études à l'Université de Mexico et à l'Art Students League of New York (Beaux-Arts) avant de retourner en Caroline du Sud pour y obtenir son master. Le style qu'il adopte durant cette période diverge extrêmement des tendances populaires en peinture et en sculpture, qui tendaient alors de plus en plus vers l'abstrait. Essuyant les critiques, il continue à développer son mélange progressif de réalisme, de spectacle et d'illusion. Il absorbe son contenu et le glorifie sur toile ; plages, marécages, automobiles et paysages urbains - l'essence même du Sud.

Blue Sky werd geboren als Warren Edward Johnson in Columbia, South Carolina, op 18 september 1938. Hij kreeg zijn vroege artistieke opleiding van zijn mentor, wijlen Ed Yaghjian, voormalig kunstdirecteur van de Universiteit van South Carolina. Daarna ging hij voortstuderen aan de Universiteit van Mexico en de Art Students League in New York alvorens hij terugkeerde naar South Carolina voor zijn mastergraad. De stijl die hij in die periode gebruikte, week sterk af van de populaire trends in de schilder- en beeldhouwkunst, die alsmaar abstracter werd. Ondanks de kritiek die hij te verduren kreeg, bleef hij zijn progressieve mix van realisme, spektakel en illusie voort ontwikkelen. Hij nam zijn onderwerpmaterie in zich op en liet ze in al haar glorie schitteren op doek: stranden, moerassen, auto's en stadslandschappen - de essentie van het Zuiden.

In 1974 veranderde hij zijn naam officieel in Blue Sky, en een jaar later graveerde hij die over zijn beroemdste werk, *Tunnelvision. Tunnelvision* kwam in 1976 aan bod in het februarinummer

"Art doesn't need any explanation if it's good."

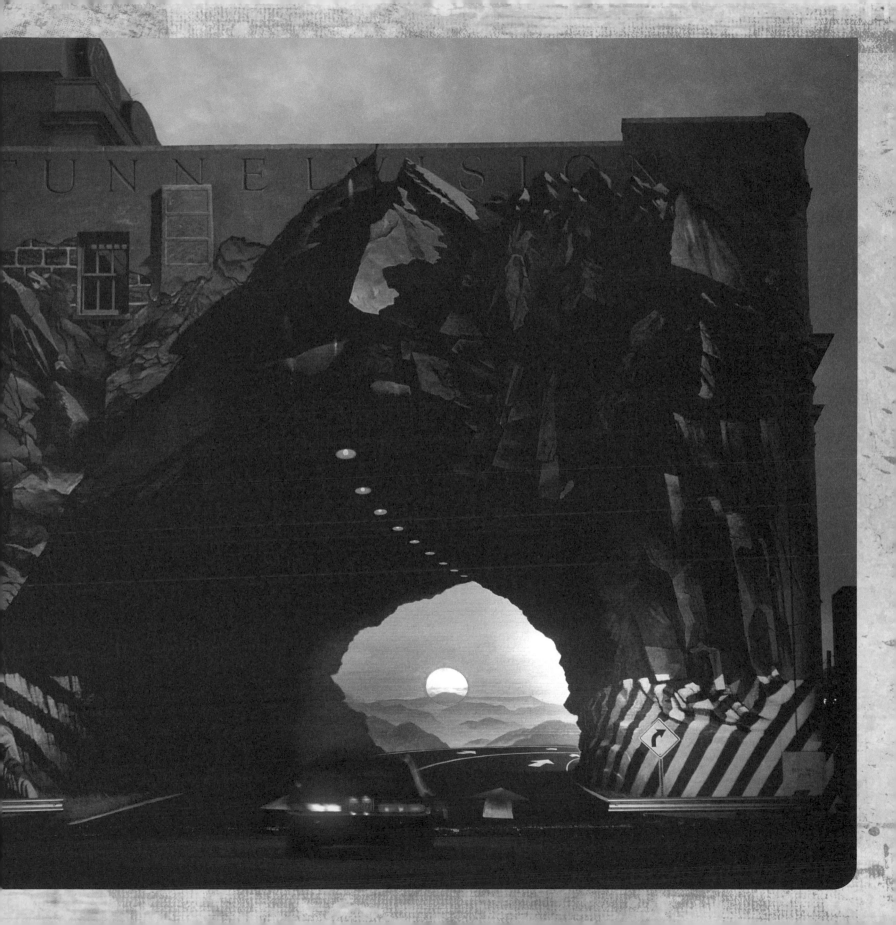

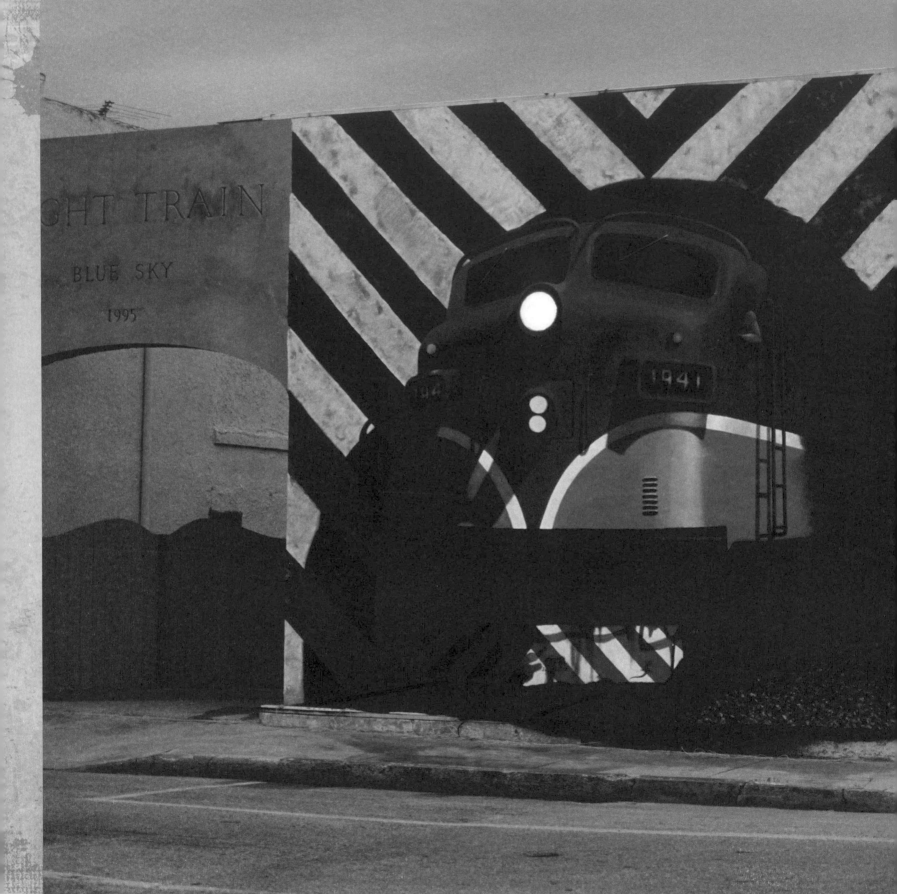

Tunnelvision, a year later. *Tunnelvision* was featured in the February 1976 issue of People Magazine, and it has appeared in hundreds of publications since. Sky has exhibited alongside such artists as Robert Rauschenberg, Andrew Wyeth, Isamu Noguchi, Louise Nevelson, George Tooker, and Winslow Homer. In 2000, he received the "Order of the Palmetto" - South Carolina's highest civilian state honor. Sky has been painting professionally for over 45 years, and has been solely supported by his art since 1970. His influence runs particularly deep in the South, but his public works, remarkable for maintaining museum quality at immense scales, are known the world over. The Smithsonian National Museum of Art has one of his works in their collection and he is also listed in *Who's Who in the World*.

En 1974, il change légalement son nom pour adopter celui de Blue Sky, qu'il grave sur son œuvre la plus célèbre, *Tunnelvision*, réalisée un an plus tard. *Tunnelvision* est présentée dans l'édition de février 1976 du People Magazine et elle est également parue, depuis lors, dans des centaines de publications. Sky a exposé aux côtés d'artistes tels que Robert Rauschenberg, Andrew Wyeth, Isamu Noguchi, Louise Nevelson, George Tooker et Winslow Homer. En 2000, il reçoit l'« Order of the Palmetto » - la plus haute distinction honorifique de Caroline du Sud. Sky a mené une carrière de peintre professionnel pendant plus de 45 ans et vit uniquement de son art depuis 1970. Son influence est particulièrement présente dans le Sud, mais ses œuvres, extraordinaires pour avoir conservé la qualité muséale à des échelles immenses, sont connues dans le monde entier. Le Smithsonian National Museum of Art possède une de ses œuvres dans sa collection et l'artiste est également répertorié dans *Who's Who in the World*.

van People Magazine, en is sindsdien verschenen in honderden publicaties. Sky heeft geëxposeerd naast kunstenaars zoals Robert Rauschenberg, Andrew Wyeth, Isamu Noguchi, Louise Nevelson, George Tooker en Winslow Homer. In 2000 kreeg hij de "Order of the Palmetto" - de hoogste burgerlijke staatserkenning van South Carolina. Sky schildert al meer dan 45 jaar professioneel en leeft sinds 1970 louter van zijn kunst. Zijn invloed reikt erg ver in het Zuiden, maar zijn openbaar werk, dat opvalt door het feit dat het zelfs op immense schaal museumkwaliteit blijft behouden, is wereldberoemd. Het Smithsonian National Museum of Art heeft één van zijn werken in de collectie en hij is ook opgenomen in *Who's Who in the World*.

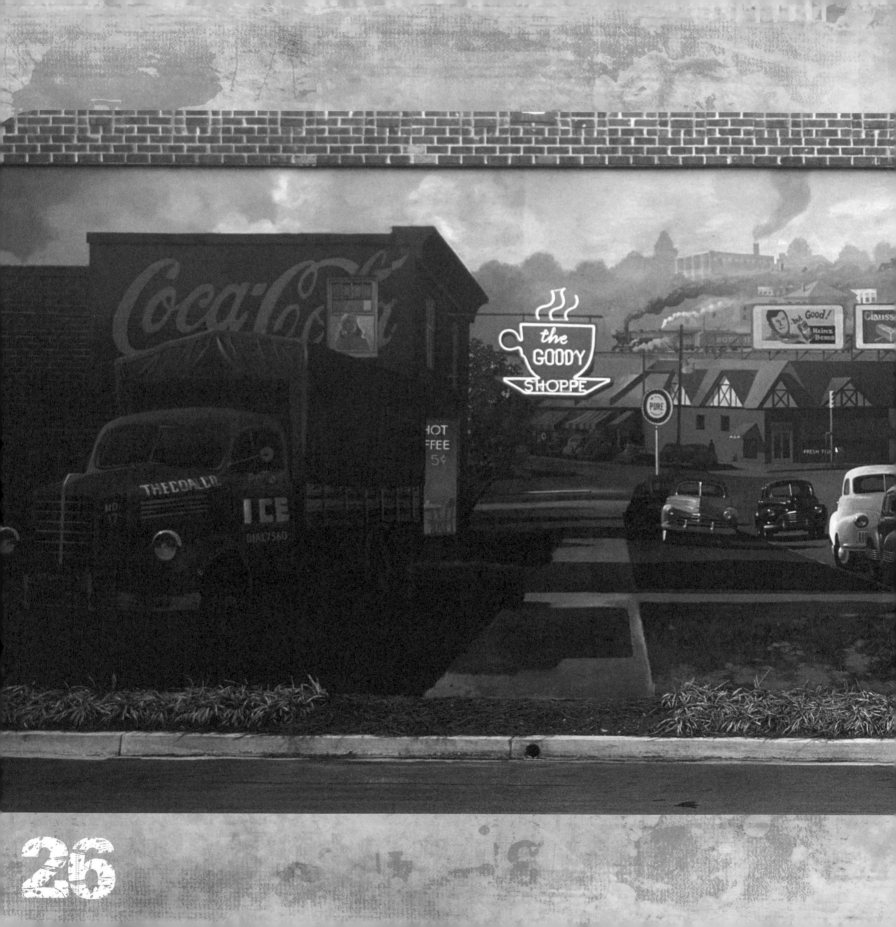

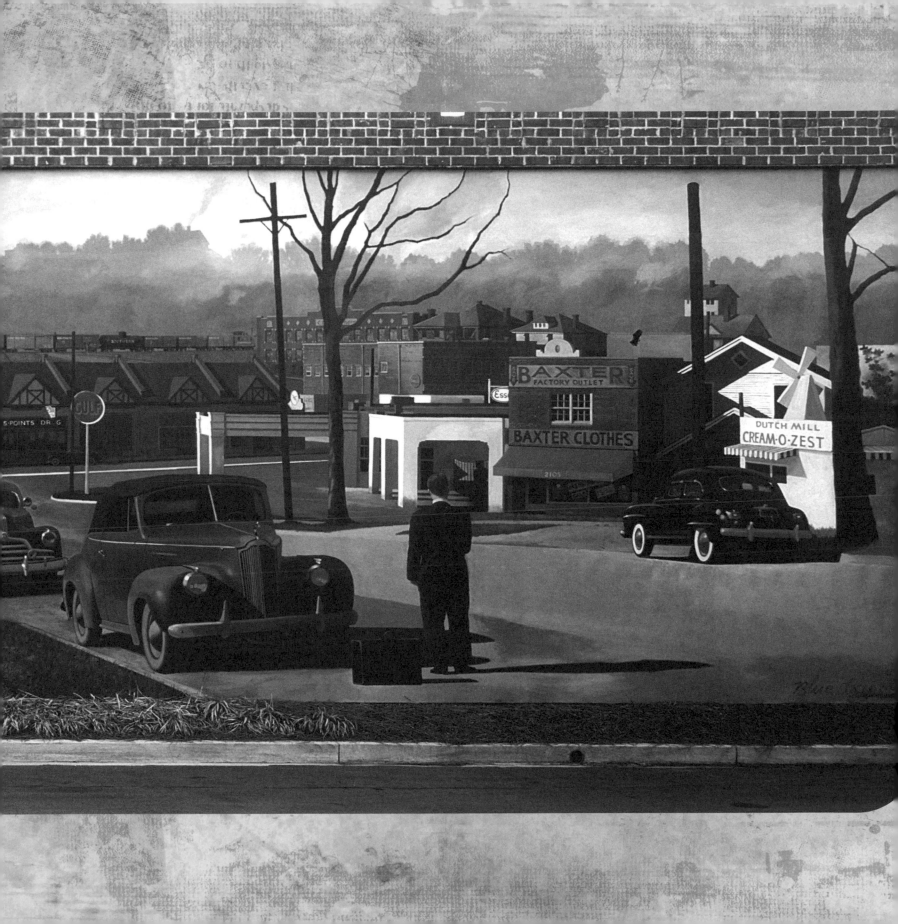

ARTIST'S STATEMENT
RÉFLEXIONS DE L'ARTISTE VISIE VAN DE KUNSTENAAR

"I'm not trying to make art. In fact, if you encounter one of my works on the street and say, 'That's a nice work of art!' - then I've failed, because making art that looks like art is ridiculously easy - that means that the viewer simply has matched what he's looking at, with what he has seen in art magazines and says, 'that must be art.'
The purpose of my murals is to make the viewer question his eyes and doubt his judgment about reality. Of course, once the viewer detects the fact that what he's looking at is PAINTED, then the game is over. This usually takes about 5 seconds. So it helps if the illusion is beautiful as well as convincing. Though brief, those 5 seconds imprint the image on the viewers mind permanently."

« Je n'essaye pas de faire de l'art. En réalité, si vous rencontrez une de mes œuvres dans la rue et vous écriez "c'est une belle œuvre d'art !", - j'aurai alors raté mon coup, parce que faire de l'art qui ressemble à de l'art est incroyablement simple - cela signifie que le spectateur a simplement trouvé que ce qu'il regarde correspond à ce qu'il a vu dans des revues d'art et se dit "ce doit être de l'art". Mes peintures murales visent à ce que le spectateur questionne son regard et doute de son jugement quant à la réalité. Naturellement, quand le spectateur découvre que ce qu'il regarde a été PEINT, le jeu est terminé. Cela prend généralement 5 secondes environ. Dès lors, cela aide si l'illusion est aussi belle qu'elle n'est convaincante. Bien que très brèves, ces 5 secondes suffisent pour graver l'image définitivement dans la mémoire des spectateurs. »

"Ik probeer geen kunst te maken. Als je één van mijn werken op straat tegenkomt, en zegt, 'dat is een mooi kunstwerk!' - dan heb ik gefaald, want kunst maken die eruit ziet als kunst, is belachelijk gemakkelijk. Dat betekent dat de toeschouwer hetgeen hij ziet, gewoon koppelt aan wat hij gezien heeft in kunsttijdschriften en zegt, 'dat zal wel kunst zijn.'
De bedoeling van mijn muurschilderingen is de toeschouwer in vraag te laten stellen wat hij ziet en hem te laten twijfelen aan zijn oordeel over de realiteit. Zodra de toeschouwer ontdekt dat waar hij naar kijkt, GESCHILDERD is, is het spel natuurlijk uit. Dit duurt gewoonlijk zo'n 5 seconden. Het helpt dus als de illusie mooi en tegelijk overtuigend is. Hoe kort ook, in deze 5 seconden wordt het beeld permanent in het brein van de toeschouwers gegrift."

CONTACT
Blue Sky (USA, 1938)
LSky@BlueSkyArt.com
www.BlueSkyArt.com
+1 803 779-4242

MATERIALS
Paint.

PLACES
USA, Mexico, Canada, Haiti, England, France, Italy, Spain & Africa.

ASSIGNMENTS
Blue Sky has successfully completed numerous murals commissioned by cities, towns, museums, corporations and the Federal Government, such as *Moonlight on the Great Pee Dee* for the General Services Administration, *Overflow Parking* for Flint Journal Building, *Gervais Street Extension* for SC State Museum, *Cayce Mural* for the Cayce Historical Museum, *Union Mills* for the Town of Union (SC), *Night Train* for the Town of Ft. Pierce (Florida), *Winter Beach* for the Town of Sumter (SC) and *Incident at the Kirkwood Inn* for the Town of Camden (SC).

MATÉRIAUX
Peinture.

LIEUX
États-Unis, Mexique, Canada, Haïti, Angleterre, France, Italie, Espagne & Afrique.

RÉALISATIONS SUR COMMANDE
Blue Sky a réalisé avec succès de nombreuses peintures murales pour le compte de villes, de musées, de sociétés et du gouvernement fédéral, notamment *Moonlight on the Great Pee Dee* pour la General Services Administration, *Overflow Parking* pour le Flint Journal Building, *Gervais Street Extension* pour le SC State Museum, *Cayce Mural* pour le Cayce Historical Museum, *Union Mills* pour la ville d'Union (Caroline du Sud), *Night Train* pour la ville de Ft. Pierce (Floride), *Winter Beach* pour la ville de Sumter (Caroline du Sud) et *Incident at the Kirkwood Inn* pour la ville de Camden (Caroline du Sud).

MATERIALEN
Verf.

PLAATSEN
VSA, Mexico, Canada, Haïti, Engeland, Frankrijk, Italië, Spanje & Afrika.

OPDRACHTEN
Blue Sky heeft talloze muurschilderingen gemaakt in opdracht van steden, gemeenten, musea, bedrijven en de overheid, zoals *Moonlight on the Great Pee Dee* voor de General Services Administration, *Overflow Parking* voor het gebouw van de Flint Journal, *Gervais Street Extension* voor het SC State Museum, *Cayce Muurschildering* voor het Cayce Historical Museum, *Union Mills* voor de stad Union (SC), *Night Train* voor de stad Ft. Pierce (Florida), *Winter Beach* voor de stad Sumter (SC) en *Incident at the Kirkwood Inn* voor de stad Camden (SC).

Eric Grohe

Eric Alan Grohe was born in New York City in 1944. He moved to the West Coast when he was young, currently residing just north of Seattle, Washington. His professional career as a graphic designer and illustrator began in Seattle in 1961, briefly interrupted by a tour of duty in Vietnam. Back at home, Eric was hired as a graphic designer by a national architectural firm. Later he worked with the Cambridge University archaeology dept., illustrating digs in France, Greece, Israel and England. Returning stateside, Eric worked in New York City as a freelance illustrator. In 1973, he was asked to design graphics for *Expo'74* in Spokane, Washington. At this time, he began receiving commissions for his artwork, which have continued to grow in scope and size, leading to today's large-scale trompe l'oeil murals. Throughout his 47-year career as a professional artist, Grohe has received national recognition for his work, which is now focused on painting figurative and architectural murals for clients throughout the country.

Eric Alan Grohe est né à New York City en 1944. Il déménage pour la côte Ouest durant sa jeunesse et réside aujourd'hui quelque peu au nord de Seattle, dans l'État de Washington. Sa carrière professionnelle en tant que designer graphique et illustrateur débute à Seattle en 1961 et est brièvement interrompue par une période de service au Vietnam. De retour au pays, Eric est engagé comme designer graphique par une firme d'architecture nationale. Par la suite, il collabore avec le département d'archéologie de l'Université de Cambridge, illustrant des fouilles en France, en Grèce, en Israël et en Angleterre. De retour aux États-Unis, Eric travaille à New York City comme illustrateur freelance. En 1973, on lui demande de créer des illustrations pour l'*Expo '74* à Spokane, dans l'État de Washington. À cette époque, il commence à recevoir des commandes pour son travail artistique, dont la portée et la taille n'ont cessé de croître pour donner lieu aux gigantesques peintures murales en trompe-l'œil que l'on connaît aujourd'hui. Tout au long de sa carrière de près d'un demi-siècle (47 ans exactement) en tant qu'artiste professionnel, Grohe a joui d'une reconnaissance nationale pour l'ensemble de son travail, qui est aujourd'hui axé sur des peintures murales figuratives et architecturales pour des clients de tous les États-Unis.

Eric Alan Grohe werd in 1944 geboren in New York City. In zijn jeugd verhuisde hij naar de Westkust en op dit ogenblik woont hij iets ten noorden van Seattle, Washington. Zijn carrière als grafisch ontwerper en illustrator begon in 1961, in Seattle, kort onderbroken voor legerdienst in Vietnam. Toen hij terug thuis was, kon Eric als grafisch ontwerper aan de slag bij een nationaal architectenbureau. Later werkte hij voor het archeologiedepartement van de Universiteit van Cambridge, en illustreerde hij opgravingen in Frankrijk, Griekenland, Israël en Engeland. Terug in de States ging Eric werken in New York City als freelance illustrator. In 1973 werd hij gevraagd om grafiek te ontwerpen voor *Expo'74* in Spokane, Washington. In die periode begon hij commissielonen te krijgen voor zijn kunstwerken, die ertoe hebben bijgedragen dat ze konden groeien in omvang en grootte, wat leidde tot de grootschalige *trompe-l'oeil* muurschilderingen die hij nu maakt. In zijn 47 jaar durende carrière als professioneel kunstenaar kreeg Grohe nationale erkenning voor zijn werk, waarbij de nadruk nu ligt op het maken van figuratieve en architecturale muurschilderingen voor klanten in heel het land.

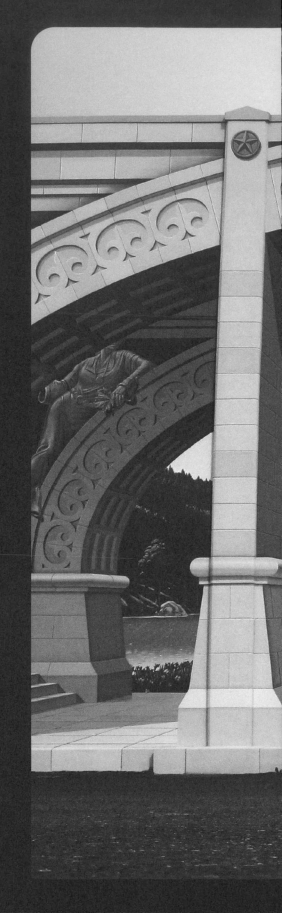

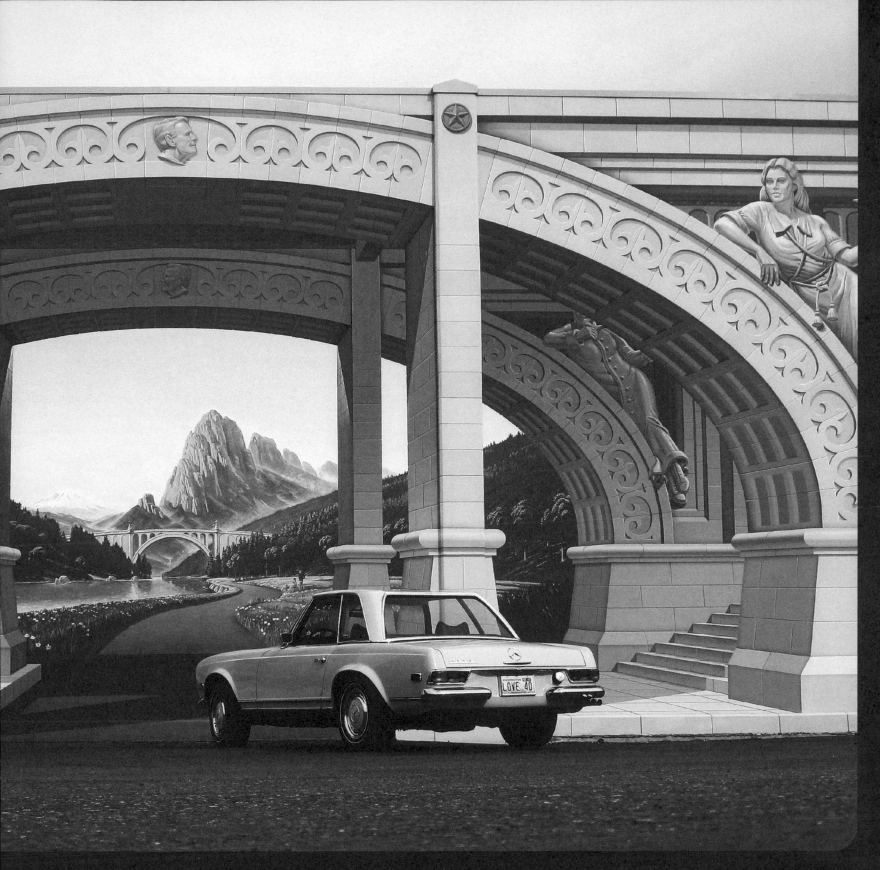

CONTACT
Eric Grohe (USA, 1944)
info@ericgrohemurals.com
www.ericgrohemurals.com
+1 530-966-5904

MATERIALS
For large-scale exterior projects, Grohe prefers to use Keim Mineral Paint from Germany. For his interior work he often uses oils, acrylics or Keim's interior line of paints.

PLACES
USA, Malaysia.

ASSIGNMENTS
He accepts all kinds of commercial assignments. His portfolio, amongst others includes work for Miller Brewing Company (WI), Florida Hospital (FL), Benderson Development Co (NY), Washington State Art Commission (WA), Cempaka International School (Malaysia), Mt. Carmel Hospital (OH), Sierra Nevada Brewing Co (CA), Bucyrus Community Foundation (OH), University of Washington (WA).

MATÉRIAUX
Pour les projets en extérieur à grande échelle, Grohe préfère utiliser de la peinture minérale Keim venant d'Allemagne. Pour ses travaux en intérieur, il utilise souvent des huiles, des acryliques ou la gamme de peintures interior line de Keim.

LIEUX
États-Unis, Malaisie.

RÉALISATIONS SUR COMMANDE
Il accepte tous types de réalisations commerciales. Son portefeuille comprend, entre autres, les œuvres pour la Miller Brewing Company (WI), le Florida Hospital (FL), la Benderson Development Co (NY), la Washington State Art Commission (WA), la Cempaka International School (Malaisie), le Mt. Carmel Hospital (OH), la Sierra Nevada Brewing Co (CA), la Bucyrus Community Foundation (OH), l'University of Washington (WA).

MATERIALEN
Voor grootschalige buitenprojecten verkiest Grohe mineraalverf van Keim uit Duitsland. Voor zijn werk binnenshuis gebruikt hij vaak olieverven, acrylverven of de interieurverflijn van Keim.

PLAATSEN
VSA, Maleisie.

OPDRACHTEN
Hij aanvaardt alle soorten commerciële opdrachten. Zijn portfolio omvat ondermeer werk voor Miller Brewing Company (WI), Florida Hospital (FL), Benderson Development Co (NY), Washington State Art Commission (WA), Cempaka International School (Malaysia), Mt. Carmel Hospital (OH), Sierra Nevada Brewing Co (CA), Bucyrus Community Foundation (OH), University of Washington (WA).

ARTIST'S STATEMENT
REFLEXIONS DE L'ARTISTE
VISIE VAN DE KUNSTENAAR

Working in cooperation with architects, designers, art commissions and community representatives, Eric Grohe creates mural art that transforms the environment and communities as well. He believes that his art should involve, challenge and inspire the viewer; not simply adorn, but integrate with its architectural surroundings.

--

En collaborant avec des architectes, des designers, des commissions artistiques et des représentants de la collectivité, Eric Grohe crée un art mural qui transforme aussi bien l'environnement que les collectivités en tant que telles. Il pense que son art devrait impliquer, mettre au défi et inspirer le spectateur. Et ne pas simplement être ornemental, mais aussi s'intégrer à l'environnement architectural.

--

In samenwerking met architecten, ontwerpers, vertegenwoordigers van kunstcommissies en van de gemeenschap, creëert Eric Grohe muurkunst die de omgeving en ook de leefgemeenschap transformeert. Hij is van mening dat zijn kunst de toeschouwer moet betrekken, uitdagen en inspireren; de architecturale omgeving niet gewoon versieren, maar er zich ook in integreren.

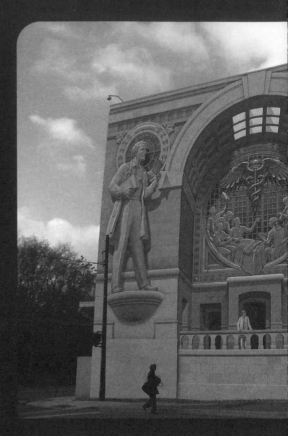

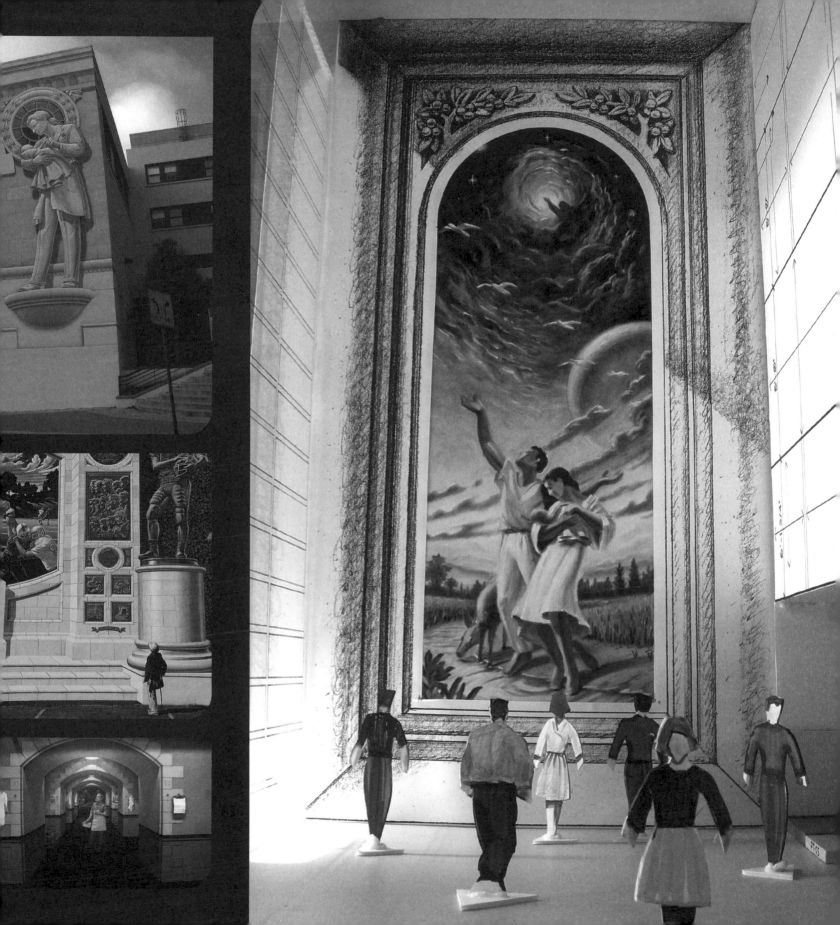

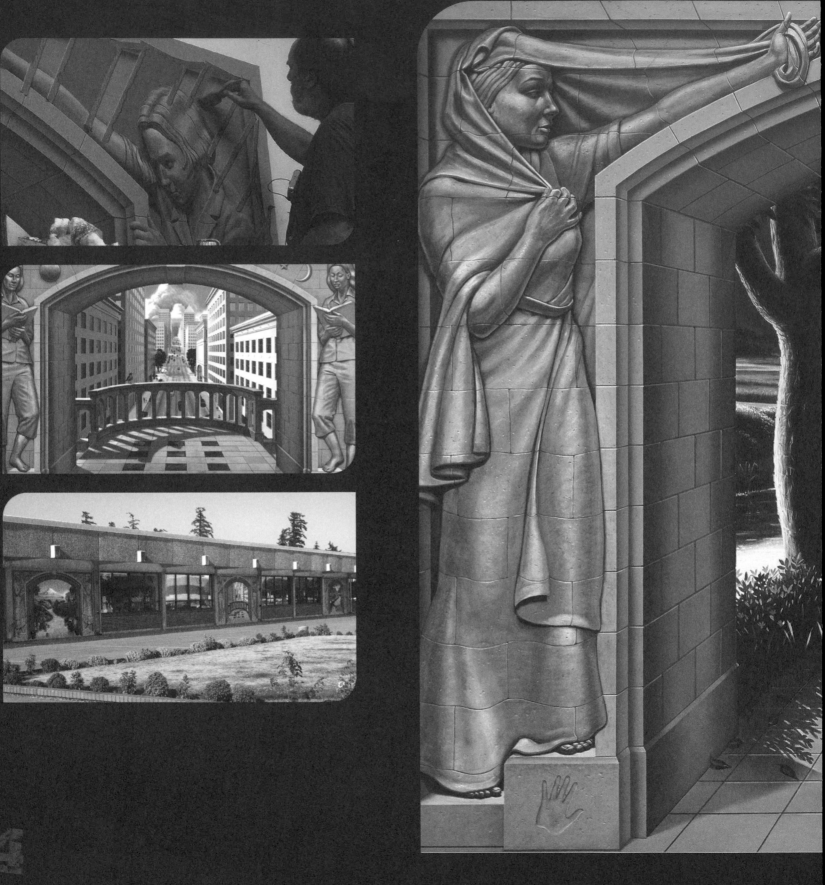

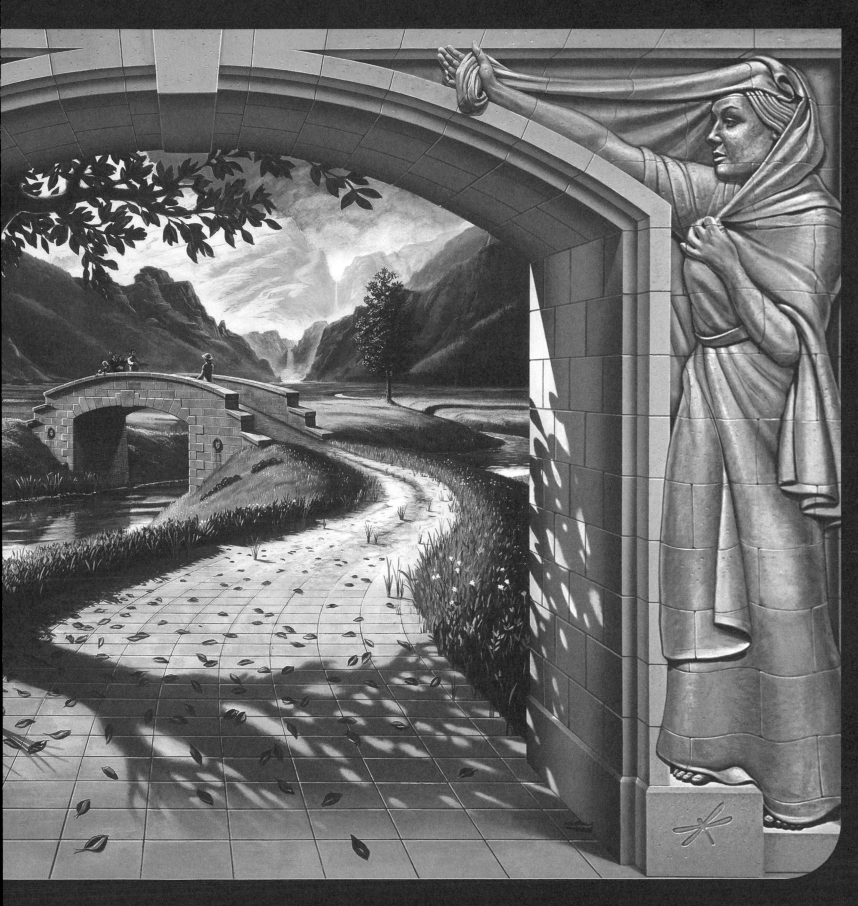

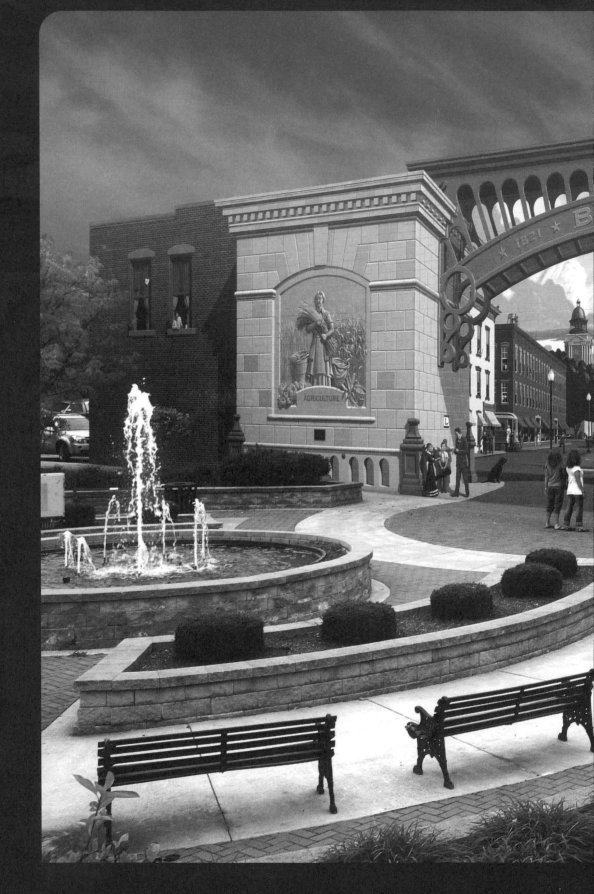

"Every project is a grand adventure if passion for the work and inspiration are your guides."

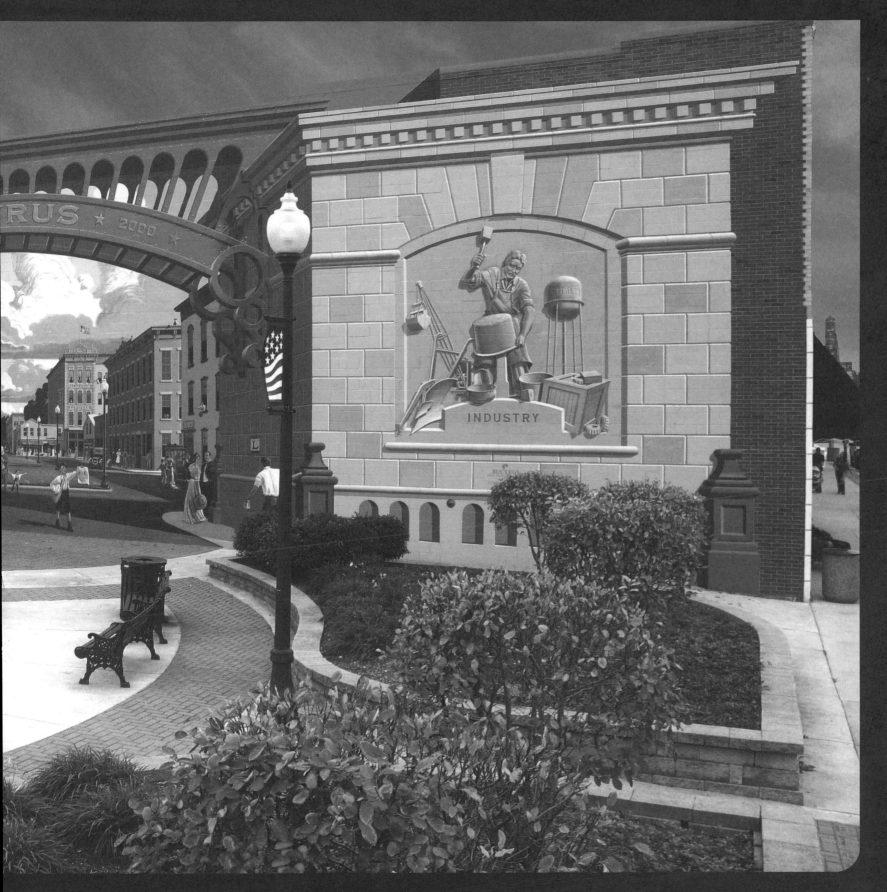

Josef Kristofoletti

Josef Kristofoletti was born in Nagyvarad, Transylvania in 1980, and moved to the United States during his childhood. When he was 18, a merit scholarship brought him to the internationally esteemed School of the Art Institute of Chicago and in 2003 he enrolled at the International School of Art in Montecastello di Vibio, Italy. In 2007 he graduated with a masters degree in painting from Boston University. Since 2003 he has taken part in several group exhibitions, such as *Plastic Values* (Chicago, 2003), summer shows at the ISA Gallery in Montecastello (Italy, 2004 and 2005), *Boston Young Contemporaries* (Boston, 2006), *Force Field* (Southbridge, 2007), *The Sun Machine is Coming Down* (Charleston, 2008) and *365* and *Some Change* (Charleston, 2009). He has traveled extensively around the United States painting murals and doing other art projects with the artist collective and mobile living experiment, *Transitantenna*. In 2009 he started painting an epic mural of the ATLAS detector at CERN, the European Organization for Nuclear Research. Currently he is based in Austin, Texas.

--

Josef Kristofoletti est né en 1980 à Nagyvarad en Transylvanie et a émigré aux États-Unis durant son enfance. À l'âge de 18 ans, une bourse de mérite lui ouvre les portes de la très prestigieuse School of the Art Institute of Chicago et, en 2003, il s'inscrit à l'International School of Art de Montecastello di Vibio, en Italie. En 2007, il décroche un master de peinture à l'Université de Boston. Depuis 2003, il participe à plusieurs expositions de groupe, telles que *Plastic Values* (Chicago, 2003), des shows d'été à l'ISA Gallery de Montecastello (Italie, 2004 et 2005), *Boston Young Contemporaries* (Boston, 2006), *Force Field* (Southbridge, 2007), *The Sun Machine is Coming Down* (Charleston, 2008) et *365 and Some Change* (Charleston, 2009). Il a énormément voyagé à travers les États-Unis, réalisé des peintures murales ou d'autres projets artistiques avec le collectif d'artistes nomade, *Transitantenna*. En 2009, il a commencé la réalisation d'une peinture murale épique représentant le détecteur ATLAS sur le site même du CERN, l'Organisation européenne pour la recherche nucléaire. Il vit actuellement à Austin, au Texas.

--

Josef Kristofoletti werd in 1980 geboren in Nagyvarad, Transsylvanië en verhuisde in zijn kindertijd naar de Verenigde Staten. Toen hij 18 was kon hij dankzij een studiebeurs naar de internationaal vermaarde School of the Art Institute of Chicago en in 2003 schreef hij zich in aan de Internationale Kunstschool in Montecastello di Vibio, Italië. In 2007 behaalde hij een mastergraad schilderen aan de Universiteit van Boston. Sinds 2003 heeft hij deelgenomen aan diverse groepstentoonstellingen, zoals *Plastic Values* (Chicago, 2003), zomertentoonstellingen in de ISA-galerij in Montecastello (Italië, 2004 en 2005), *Boston Young Contemporaries* (Boston, 2006), *Force Field* (Southbridge, 2007), *The Sun Machine is Coming Down* (Charleston, 2008) en *365 and Some Change* (Charleston, 2009). Hij reisde veel door de Verenigde Staten terwijl hij muurschilderingen maakte en andere kunstprojecten opzette met het kunstenaarscollectief en mobiel leefexperiment, *Transitantenna*. In 2009 begon hij aan een epische muurschildering van de ATLAS-detector in de CERN, de Europese Organisatie voor Kernonderzoek. Op dit ogenblik woont hij in Austin, Texas.

"On a wall, a painting takes on the weight of the building, it increases the energy level in a primal way. At the same time, it makes the painting feel very light because it is not an object anymore."

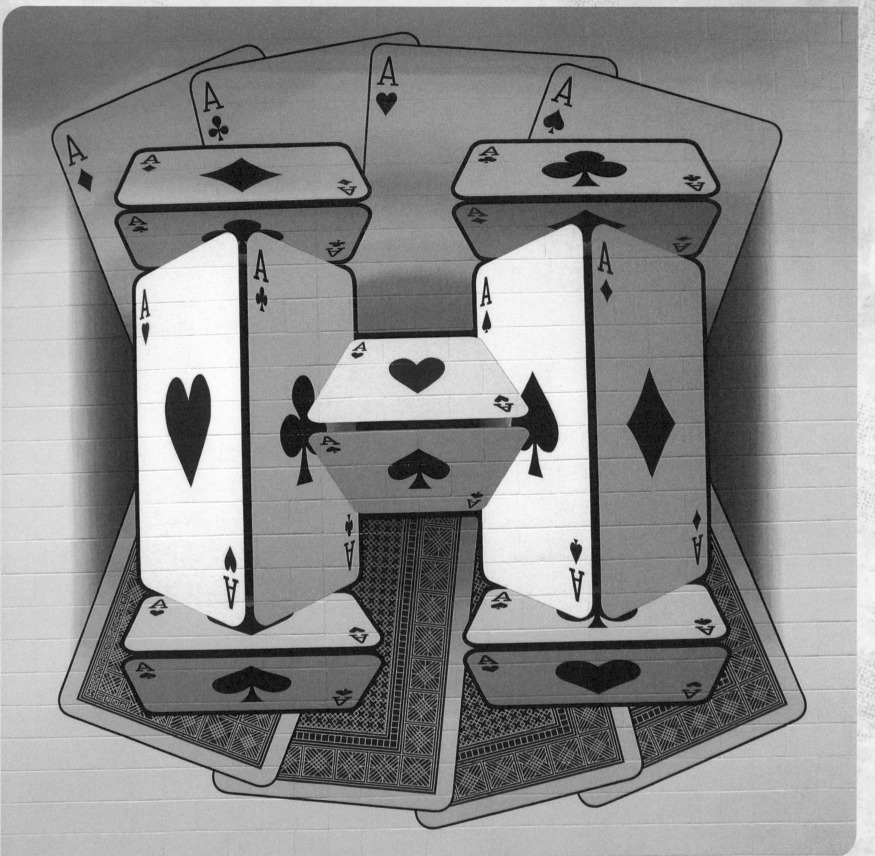

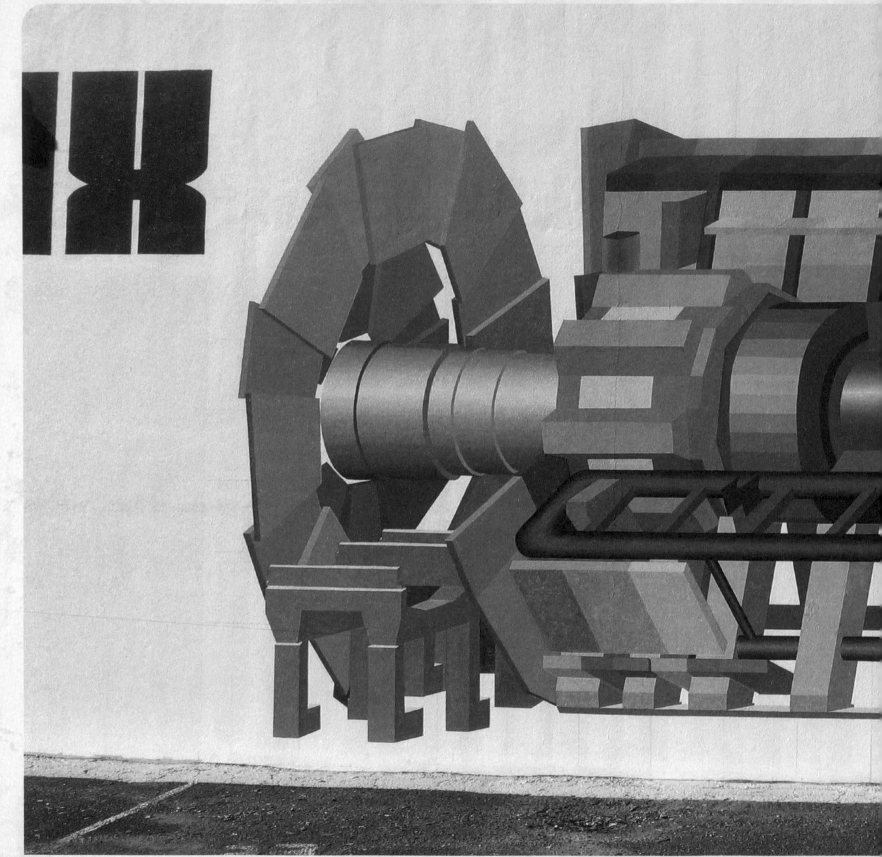

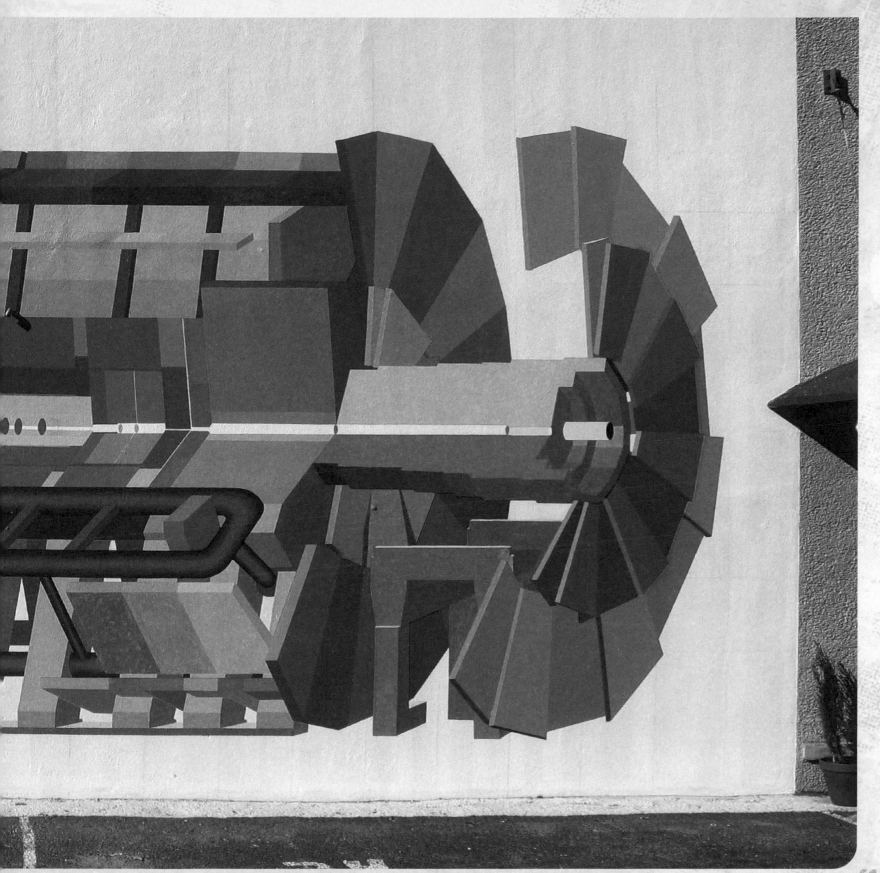

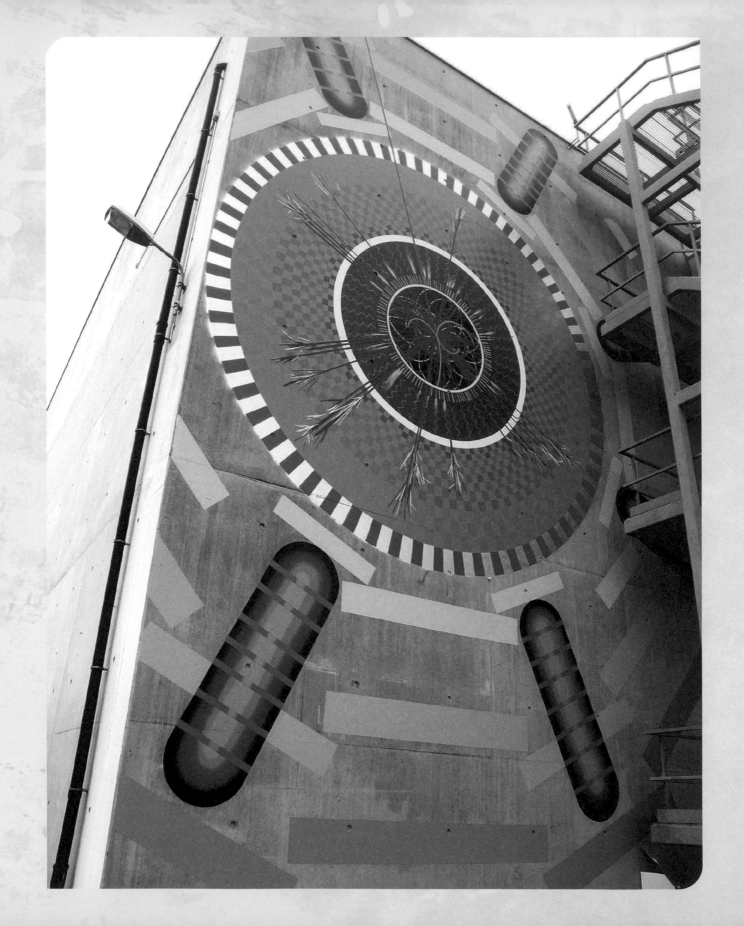

ARTIST'S STATEMENT
RÉFLEXIONS DE L'ARTISTE VISIE VAN DE KUNSTENAAR

Josef Kristofoletti's work investigates the nuances of vibrations through the use of shapes and colors that emphasize the physiology of visual experience, and explores the relationship between objective forms and the spiritualism they sometimes evoke. He is interested in the potential of painting at a monumental scale as it relates to a specific site and architecture. He explores abstract scenery as motifs to describe the idea of infinite space. Using color relationships, composition, and sampled images as patterns, Kristofoletti creates meditative environments which suggest the expansion of space…
"The eye looks, the walls move. In flat space, wall paintings are projections of the imagination of multidimensional space -- a language that uses the colors and shapes as a system to represent ideas, patterns, and emotions. Within the synergy of our every day visual environment, the vortex is reaching a point where it will be free from the chaos to transcend immersions into the parameters of future space. Through its primal means, painting can begin to approach the singularity."
"measuring enigmas, constructing realities
putting into place forms
a matrix of illusion and disillusion
a strange attracting force
so that a seduced reality will be able to spontaneously feed on it"

Le travail de Josef Kristofoletti consiste à examiner les nuances des vibrations à travers l'utilisation de formes et de couleurs qui mettent l'accent sur la physiologie de l'expérience visuelle, et à explorer la relation entre les formes objectives et la spiritualité qu'elles évoquent parfois. Il est intéressé par le potentiel de la peinture à l'échelle monumentale puisqu'elle renvoie à un site et à une architecture spécifique. Il explore le paysage abstrait en tant que motif permettant de décrire l'idée d'espace infini. Utilisant les relations entre les couleurs, la composition et des images échantillonnées prises comme modèles, Kristofoletti crée des environnements méditatifs qui suggèrent l'étendue de l'espace…
« L'œil regarde, les murs bougent. Dans un espace plan, les peintures murales sont des projections de l'imagination d'un espace multidimensionnel - un langage qui utilise les couleurs et les formes comme système visant à représenter des idées, des modèles et des émotions. Avec la synergie de notre environnement visuel de tous les jours, le vortex atteint un point où il va se libérer du chaos pour transcender des immersions au cœur même des paramètres du futur espace. À travers son sens premier, la peinture peut commencer à approcher la singularité. »
« mesurer des énigmes, construire des réalités
mettre dans des formes
une matrice d'illusion et de désillusion
une force d'attraction étrange
de sorte qu'une réalité séduisante puisse être capable de se claquer sur celle-ci »

Het werk van Josef Kristofoletti onderzoekt de nuances van trillingen door het gebruik van vormen en kleuren die de nadruk leggen op de fysiologie van de visuele ervaring, en verkent de relatie tussen objectieve vormen en het spiritualisme dat ze soms oproepen. Hij is geïnteresseerd in het potentieel van het schilderen op monumentale schaal omdat het in relatie staat tot een specifieke site en architectuur. Hij experimenteert met abstracte taferelen als motieven om het idee van de oneindige ruimte te beschrijven. Door kleurenrelaties, compositie en gesamplede beelden te gebruiken als patronen, creëert Kristofoletti meditatieve omgevingen die de expansie van ruimte suggereren…
"Het oog kijkt, de muren bewegen. In de vlakke ruimte worden muurschilderingen projecties van de verbeelding van multidimensionale ruimte - een taal die de kleuren en vormen gebruikt als een systeem om ideeën, patronen en emoties weer te geven. Binnen de synergie van onze alledaagse visuele omgeving, bereikt de vortex een punt waar hij bevrijd is van de chaos en immersies transcenderen in de parameters van de ruimte van de toekomst. Via zijn primaire middelen kan het schilderen de uitzonderlijkheid beginnen te benaderen.
"meten van enigma's, werkelijkheden construeren
vormen op hun plaats zetten
een matrix van illusie en desillusie
een vreemde aantrekkingskracht
zodat een verleide werkelijkheid er zich spontaan mee kan voeden."

CONTACT
JOSEF KRISTOFOLETTI (ROMANIA, 1980)
WWW.KRISTOFOLETTI.COM
JOKRISTO@GMAIL.COM
+001-617-515-1720

MATERIALS
ACRYLIC, OIL PAINT, AND SPRAY PAINT ENAMEL.

PLACES
USA, ITALY, SWITZERLAND.

ASSIGNMENTS
JOSEF KRISTOFOLETTI IS HAPPY TO TAKE ON ASSIGNMENTS.

- -

MATÉRIAUX
ACRYLIQUE, PEINTURE À L'HUILE ET PEINTURE ÉMAIL EN BOMBE.

LIEUX
ÉTATS-UNIS, ITALIE, SUISSE.

RÉALISATIONS SUR COMMANDE
JOSEF KRISTOFOLETTI ACCEPTE VOLONTIERS TOUS TYPES DE RÉALISATIONS.

- -

MATERIALEN
ACRYL, OLIEVERF EN SPUITLAK.

PLAATSEN
VSA, ITALIÉ, ZWITSERLAND.

OPDRACHTEN
JOSEF KRISTOFOLETTI AANVAARDT GRAAG OPDRACHTEN.

Matt W. Moore

"Welcome to a scrambled reality rich with optical illusions, distorted perspectives, and saturated colors."

Matt W. Moore is the founder of MWM Graphics, a Design and Illustration studio based in Portland, Maine. Matt works across disciplines, from colorful digital illustrations in his signature "Vectorfunk" style, to freeform watercolor paintings, and massive aerosol murals. MWM exhibits his artwork in galleries all around the world, and collaborates with clients in all sectors. Matt is also Co-Founder & Designer for Glyph Cue Clothing.

Matt W. Moore est le fondateur de MWM Graphics, un atelier de design et d'illustration situé à Portland, dans le Maine. Le travail de Matt recouvre plusieurs disciplines, allant des illustrations numériques colorées de son style « Vectorfunk », aux formes libres de ses peintures à l'aquarelle ou de ses peintures murales à la bombe. MWM expose ses œuvres dans des galeries du monde entier et collabore avec des clients de tous secteurs. Matt est aussi cofondateur et designer de Glyph Cue Clothing.

Matt W. Moore is de oprichter van MWM Graphics, een design- en illustratiestudio in Portland, Maine. Matt werkt met meerdere disciplines tegelijk, van kleurrijke digitale illustraties in zijn typische "Vectorfunk" stijl, tot vrije waterverfschilderijen en enorme muurschilderingen met spuitbussen. MWM stelt zijn kunstwerken tentoon in galerijen over heel de wereld, en werkt samen met klanten in alle sectoren. Matt is ook medeoprichter en ontwerper van Glyph Cue Clothing.

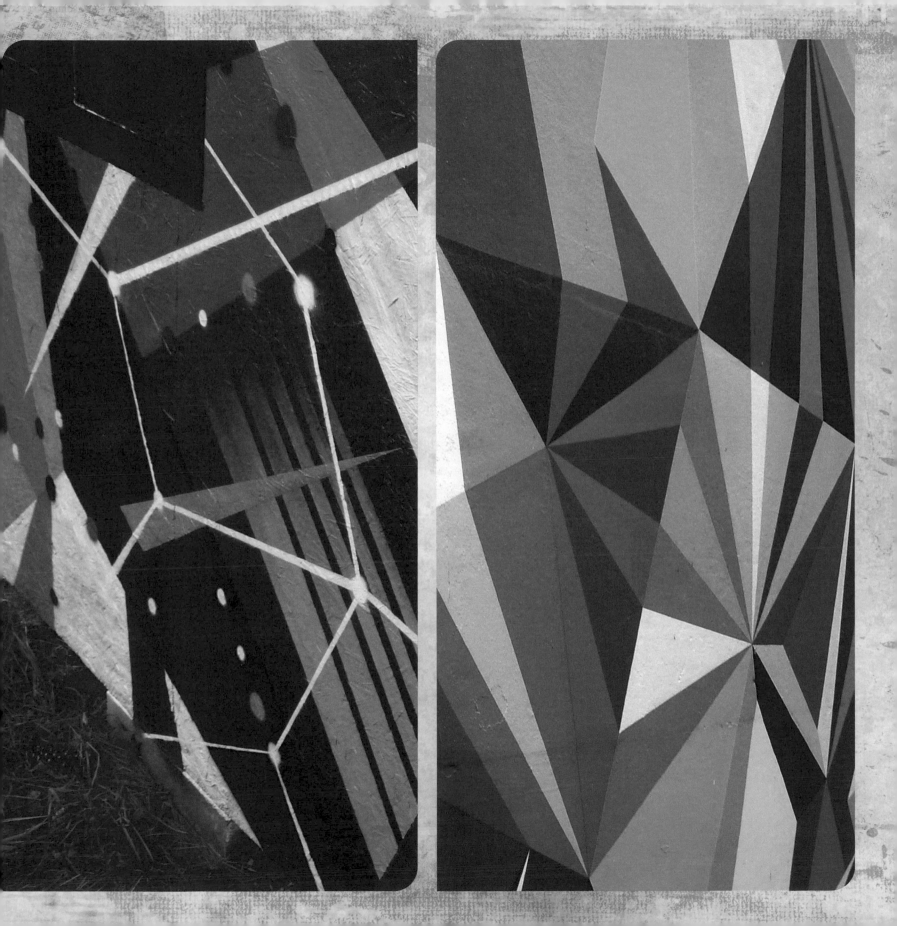

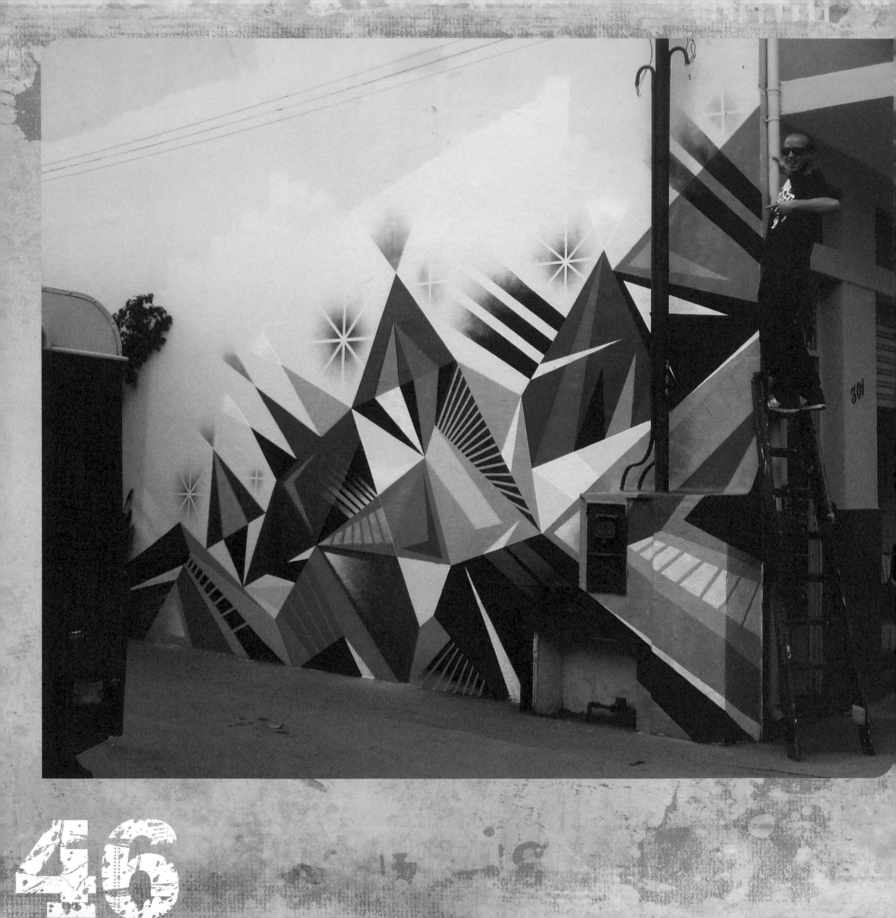

46

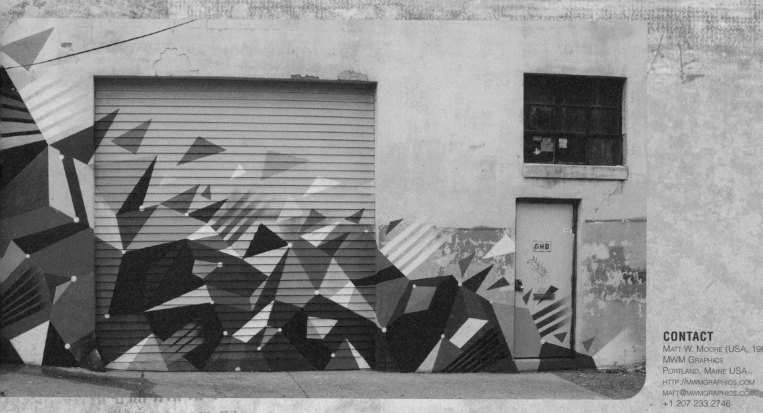

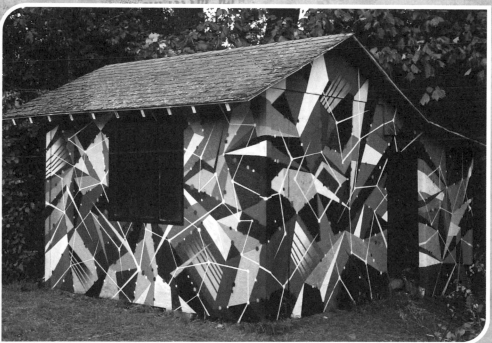

CONTACT

Matt W. Moore (USA, 1980)
MWM Graphics
Portland, Maine USA
http://mwmgraphics.com
matt@mwmgraphics.com
+1 207 233 2746

MATERIALS

Spraypaint.

PLACES

France, Brazil, UK, Spain, USA and more.

COMMERCIAL ASSIGNMENTS

He has worked on hundreds of commissions and commercial jobs. See his website for client list and works.

- -

MATÉRIAUX

Peinture en bombe.

LIEUX

France, Brésil, Grande-Bretagne, Espagne, États-Unis, etc.

RÉALISATIONS SUR COMMANDE

Il a réalisé des centaines de commandes et missions commerciales. Son site Web répertorie la liste de ses clients et le détail de ses œuvres.

- -

MATERIALEN

Spuitverf.

PLAATSEN

Frankrijk, Brazilië, VK, Spanje, VSA en meer.

OPDRACHTEN

Hij werkte aan honderden opdrachten en commerciële projecten. Consulteer zijn website voor de lijst van zijn klanten en werken.

47

John Pugh

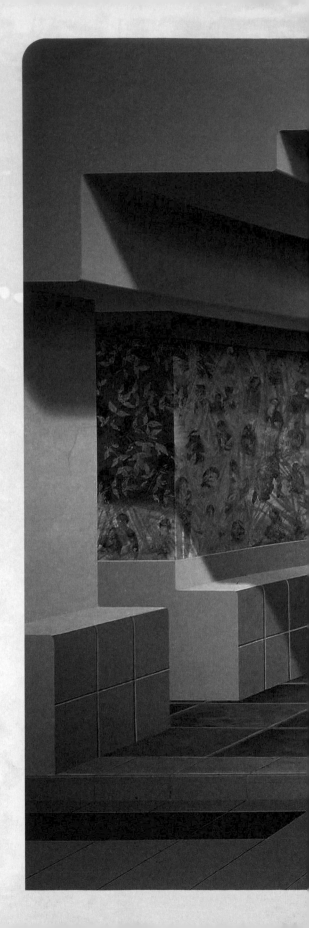

John Pugh is an American artist known for creating large *trompe-l'oeil* wall murals giving the illusion of a three-dimensional scene behind the wall. Pugh has been creating his murals since the late 1970s. He attended California State University Chico, receiving his BA in 1983 and the Distinguished Alumni Award in 2003. He has received numerous public and private commissions in the United States, Canada, Taiwan, and New Zealand, such as *Academe'* on Taylor Hall for CSUC (1981), *The Joshua Tree Chronicles* in Victor Valley, California (1998), *Siete Punto Uno* in Los Gatos, California (1998), *Valentine's Day* in Twentynine Palms, California (2000), *Mana Nalu* in Honolulu (2008), *Bay in a Bottle* in Santa Cruz, California (2009) and *Mine Shift in Grass Valley*, California (work in progress, 2010). He lives in Santa Cruz, California. His particular mural style sparked the term "Narrative Illusionism". In the past several years he has been doing numerous projects in the USA and Australia with Margo Mullen, a gifted young artist who has rapidly become indispensible to him and who he feels represents the future of muraling.

--

John Pugh est un artiste américain célèbre pour la création de grandes peintures murales en trompe-l'œil donnant l'illusion d'une scène tridimensionnelle derrière le mur. Pugh crée ce type d'œuvres depuis la fin des années 70. Il a fréquenté la California State University Chico, y a décroché son diplôme de BA en 1983 ainsi que le Distinguished Alumni Award, la même année. Il a reçu de nombreuses commandes pour des projets publics et privés aux États-Unis, au Canada, à Taiwan, et en Nouvelle-Zélande, notamment *l'Academe'* du Taylor Hall de la CSUC (1981), *The Joshua Tree Chronicles* de la Victor Valley, Californie (1998), *Siete Punto Uno* à Los Gatos, Californie (1998), *Valentine's Day* à Twentynine Palms, Californie (2000), *Mana Nalu* à Honolulu (2008), *Bay in a Bottle* à Santa Cruz, Californie (2009) et *Mine Shift* pour la Grass Valley, Californie (en cours de réalisation, 2010). Il vit à Santa Cruz, en Californie. Son style particulier est à l'origine de l'expression d'« illusionnisme narratif ». Ces dernières années, il a réalisé de nombreux projets aux États-Unis et en Australie avec Margo Mullen, une jeune artiste surdoué rapidement devenu indispensable pour John et qui représente, à ses yeux, l'avenir de la peinture murale.

--

John Pugh is een Amerikaanse kunstenaar die bekend staat voor zijn grote *trompe-l'oeil* muurschilderingen die de illusie wekken van een driedimensionale scène achter de muur. Pugh creëert al muurschilderingen sinds het einde van de jaren 1970. Hij volgde een opleiding aan de California State University Chico, behaalde zijn BA in 1983 en de Distinguished Alumni Award in 2003. Hij kreeg talloze publieke en private opdrachten in de Verenigde Staten, Canada, Taiwan en Nieuw-Zeeland, zoals *Academe'* op Taylor Hall voor CSUC (1981), *The Joshua Tree Chronicles* in Victor Valley, Californië (1998), *Siete Punto Uno* in Los Gatos, Californië (1998), *Valentine's Day* in Twentynine Palms, Californië (2000), *Mana Nalu* in Honolulu (2008), *Bay in a Bottle* in Santa Cruz, Californië (2009) en *Mine Shift* in Grass Valley, Californië (werk in ontwikkeling, 2010). Hij woont in Santa Cruz, Californië. Zijn aparte muurschilderstijl gaf aanleiding tot het ontstaan van de term "narratief illusionisme". De afgelopen paar jaar werkte hij aan talloze projecten in de VSA en in Australië, samen met Margo Mullen, een getalenteerde jonge kunstenares die zich bij hem onmisbaar heeft gemaakt en die voor hem de toekomst van het muurschilderen vertegenwoordigt.

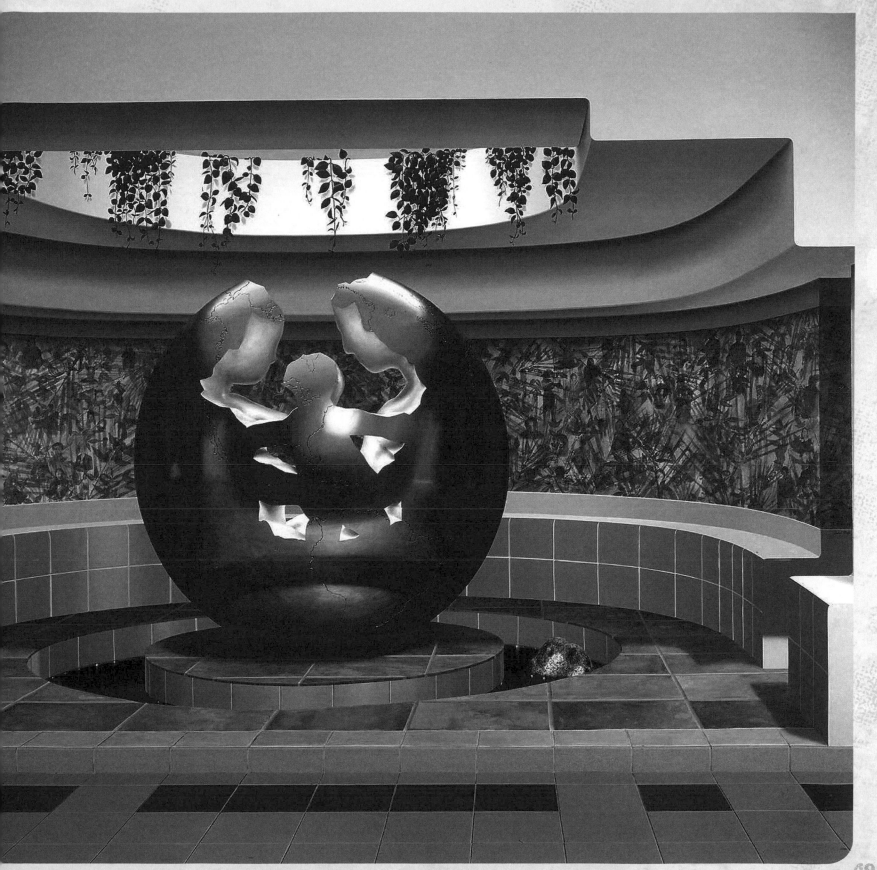

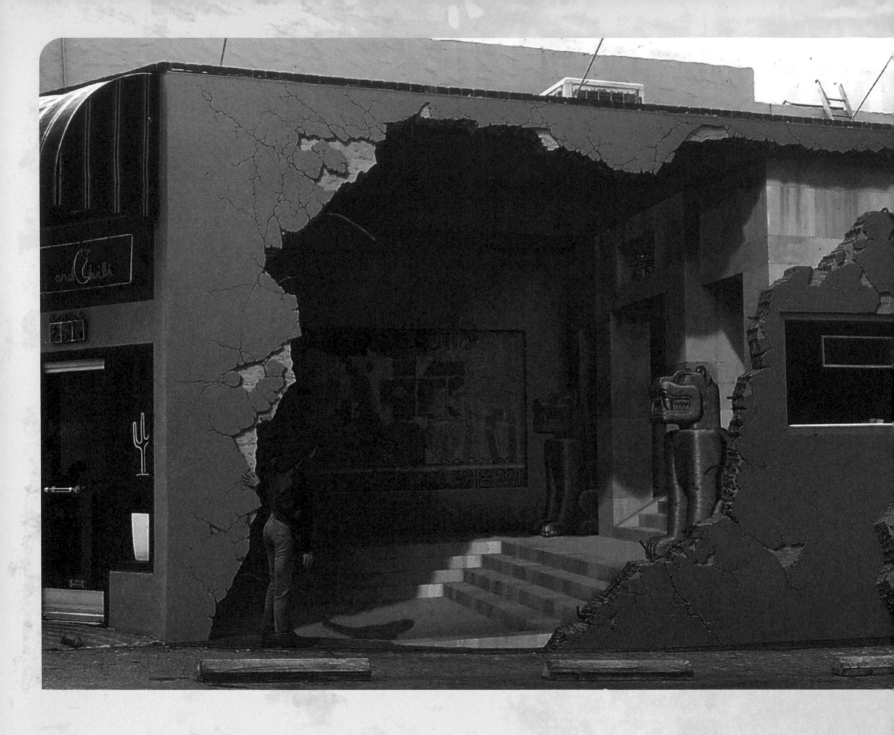

CONTACT
John Pugh (USA)
WWW.ILLUSION-ART.COM
ARTOFJOHN@GMAIL.COM

MATERIALS

ACRYLIC PAINT APPLIED TO AN ACRYLIC-SATURATED PRODUCT CALLED NON WOVEN MEDIA (A DIMENSIONALLY STABLE SHEET OF ACRYLIC OF MICRO FIBER) WHICH IS LATER PASTED ONTO THE WALL WITH ACRYLIC GEL. DURING THE INSTALLATION THE ARTWORK IS TOUCHED-UP, INTEGRATED INTO THE ARCHITECTURE AND THEN THE ACRYLIC SURFACE OF THE PAINT IS SPRAYED WITH THE PRODUCT B-72, WHICH REPLACES THE ACRYLIC BINDING AND RENDERS THE PIECE IMPERVIOUS TO FADING AND ACRYLIC FOGGING, MAKING IT A MURAL TO LAST BEYOND OUR LIFETIMES. ITS DENSE YET FLEXIBLE CONSISTENCY ALLOWS FOR AGGRESSIVE SOLVENTS FOR GRAFFITI REMOVAL IF EVER NEEDED, WITHOUT DAMAGING THE ARTWORK.

PLACES

USA, CANADA, TAIWAN, NEW ZEALAND.

COMMERCIAL ASSIGNMENTS

JOHN PUGH HAS ALREADY COMPLETED A LARGE NUMBER OF COMMISSIONS. HIS CREATIVE ENERGY, EASY MANNER, AND ABILITY TO ARTICULATE THE CLIENT'S CONCEPTS INTO A SINGULAR SOLUTION FOR EACH SITE, MAKE HIM A FAVORITE CHOICE AMONG PRIVATE COLLECTORS AS WELL AS ARCHITECTS AND DESIGNERS WHO SERVE DISCRIMINATING CLIENTS. HIS LARGE AND SMALL SCALE MURALS ARE DESIGNED TO MEET EXACTING SPECIFICATIONS AND ARCHITECTURAL REQUIREMENTS. ATTENTION TO DETAIL FROM DESIGN THROUGH FINAL INSTALLATION IS HIS HALLMARK.

MATÉRIAUX

PEINTURE ACRYLIQUE APPLIQUÉE SUR UN PRODUIT SATURÉ D'ACRYLIQUE APPELÉ MÉDIUM NON TISSÉ (UNE FEUILLE D'ACRYLIQUE OU DE MICROFIBRE DE DIMENSIONS STABLES) QUI EST ENSUITE COLLÉ SUR LE MUR AVEC UN GEL ACRYLIQUE. DURANT L'INSTALLATION, L'ŒUVRE D'ART EST EFFLEURÉE, INTÉGRÉE À L'ARCHITECTURE, PUIS LA SURFACE ACRYLIQUE DE LA PEINTURE EST VAPORISÉE AVEC LE PRODUIT B-72, QUI REMPLACE LA FIXATION ACRYLIQUE ET REND L'ŒUVRE IMPERMÉABLE À LA DÉCOLORATION ET À L'EFFET BROUILLARD DE L'ACRYLIQUE, CE QUI CONFÈRE À LA PEINTURE MURALE UNE DURÉE DE VIE EXTRÊMEMENT LONGUE. SA CONSISTANCE DENSE ET TOUJOURS FLEXIBLE PERMET AU BESOIN L'UTILISATION DE SOLVANTS AGRESSIFS POUR EFFACER LES GRAFFITI, SANS QUE L'ŒUVRE NE SOIT ENDOMMAGÉE POUR AUTANT.

LIEUX

ÉTATS-UNIS, CANADA, TAIWAN, NOUVELLE-ZÉLANDE.

RÉALISATIONS SUR COMMANDE

JOHN PUGH A DÉJÀ RÉALISÉ UN GRAND NOMBRE DE COMMANDES. SON ÉNERGIE CRÉATIVE, SA DÉCONTRACTION ET SA CAPACITÉ D'ADAPTATION AUX CONCEPTS DES CLIENTS EN VUE DE TROUVER UNE SOLUTION SPÉCIFIQUE À CHAQUE SITE, FONT DE LUI L'ARTISTE FAVORI DES COLLECTIONNEURS PRIVÉS AINSI QUE DES ARCHITECTES ET DESIGNERS DONT LES CLIENTS SONT PARTICULIÈREMENT EXIGEANTS. SES PEINTURES MURALES À GRANDE ET À PETITE ÉCHELLE SONT CONÇUES POUR RENCONTRER LES SPÉCIFICATIONS RIGOUREUSES ET LES CONTRAINTES ARCHITECTURALES. IL SE DISTINGUE AVANT TOUT PAR SON SOUCI DU DÉTAIL, DEPUIS LA CRÉATION DE L'ŒUVRE JUSQU'À L'INSTALLATION FINALE DE CELLE-CI.

MATERIALEN

ACRYLVERF AANGEBRACHT OP EEN ACRYLVERZADIGD PRODUCT, DAT NIET-GEWEVEN VLIES (EEN DIMENSIONEEL STABIELE PLAAT ACRYL OF MICROVEZEL) WORDT GENOEMD, EN DAT LATER OP DE MUUR WORDT VASTGEZET MET ACRYLGEL. TIJDENS DE INSTALLATIE WORDT HET KUNSTWERK BIJGEWERKT, GEÏNTEGREERD IN DE ARCHITECTUUR EN DAARNA WORDT OP HET ACRYLOPPERVLAK VAN DE VERF HET PRODUCT B-72 GESPOTEN, DAT DE ACRYLBINDING VERVANGT EN VERMIJDT DAT HET KUNSTWERK VERVAAGT EN HET ACRYL WAZIG WORDT, ZODAT DE MUURSCHILDERING VEEL LANGER ZAL BLIJVEN BESTAAN DAN WIJ. DE DICHTE, MAAR TOCH FLEXIBELE CONSISTENTIE VAN DEZE ONDERGROND LAAT TOE DAT ER AGRESSIEVE OPLOSMIDDELEN VOOR HET VERWIJDEREN VAN GRAFFITI OP GEBRUIKT KUNNEN WORDEN, ZONDER DAT HET KUNSTWERK BESCHADIGD RAAKT.

PLAATSEN

VSA, CANADA, TAIWAN, NIEUW-ZEELAND.

OPDRACHTEN

JOHN PUGH WERKTE AL EEN GROOT AANTAL BESTELLINGEN AF. DOOR ZIJN CREATIEVE ENERGIE, ZIJN VLOTTE MANIER VAN DOEN EN ZIJN VERMOGEN OM HET CONCEPT VAN DE KLANT TE VERTALEN IN EEN OPLOSSING DIE AANGEPAST IS AAN ELKE LOCATIE, IS HIJ DE FAVORIET VAN PRIVÉKLANTEN EN VAN ARCHITECTEN EN DESIGNERS MET VEELEISENDE KLANTEN. ZIJN GROOT- EN KLEINSCHALIGE MUURSCHILDERINGEN ZIJN ONTWORPEN OM TE BEANTWOORDEN AAN STRENGE SPECIFICATIES EN ARCHITECTURALE VEREISTEN. AANDACHT VOOR DETAIL, VAN ONTWERP TOT UITEINDELIJKE INSTALLATIE, IS ZIJN HANDELSMERK.

ARTIST'S STATEMENT
RÉFLEXIONS DE L'ARTISTE VISIE VAN DE KUNSTENAAR

"I am a trompe l'oeil artist focusing primarily on mural painting. I have found that the 'language' of life-size illusions allows me to communicate with a very large audience. It seems almost universal that people take delight in being visually tricked. Once intrigued by the illusion, the viewer may easily cross the artistic threshold and is invited to explore the concept of the piece. I have also found that by creating architectural illusion that integrates with the existing environment both optically and aesthetically, the art transcends the 'separateness' that public art sometimes produces."

"When developing a mural, I respond to aspects of the location such as its architectural style or the natural surroundings. Often, I like to play with contrasting these environments with other places and/or times, creating a visual journey that departs from local reality. To create a crisp experience I also combine different materials or art mediums (with painted illusion) within the composition. By weaving historical or cultural elements together using these unique threads of visual material, it produces a fabric that conjures fresh feelings and perceptions. It infuses to create a new sense of place. Yet it is vitally nostalgic, for it's a tapestry woven from both the present and the past."

« *Je suis un artiste de trompe-l'œil qui se focalise essentiellement sur la peinture murale. J'ai remarqué que le "langage"des illusions grandeur nature me permettrait de communiquer avec un très large public. Il semble quasi universel que les personnes prennent plaisir à être dupées sur le plan visuel. Une fois intrigué par l'illusion, le spectateur peut facilement franchir le seuil artistique et il est alors invité à explorer le concept de l'œuvre. Je me suis aussi rendu compte qu'en créant une illusion architecturale qui s'intègre dans l'environnement existant, à la fois sur le plan optique et esthétique, l'art transcende la "dissociation" parfois produite par l'art public.* »

« *Lorsque j'élabore une peinture murale, je fais écho aux caractéristiques du lieu, telles que son style architectural ou son environnement naturel. Souvent, j'aime jouer et susciter un contraste avec cet environnement en illustrant d'autres lieux et/ou époques, ce qui convie à un voyage visuel au départ de la réalité locale. Pour créer une dynamique de fraîcheur, je combine également différents matériaux ou médiums (avec une illusion peinte) au sein de la composition. En tissant ensemble les éléments historiques ou culturels par le biais de ces fils uniques que sont les matériaux visuels, on obtient un tissu évoquant des sensations et perceptions de fraîcheur. L'œuvre insuffle un nouveau sens du lieu. Pourtant, il y a une note extrêmement nostalgique puisqu'il s'agit d'une tapisserie tissée à la fois avec des éléments du présent et du passé.* »

"Ik ben een trompe-l'oeil kunstenaar die zich toelegt op muurschilderingen. Ik heb ondervonden dat de 'taal' van levensgrote illusies mij toelaat te communiceren met een zeer groot publiek. Het lijkt bijna universeel dat mensen het leuk vinden om visueel beetgenomen te worden. Zodra hij geïntrigeerd raakt door de illusie, kan de toeschouwer de artistieke drempel gemakkelijk overschrijden en wordt hij uitgenodigd om het concept achter het werk te ontdekken. Ik heb ook gemerkt dat door een architecturale illusie te creëren die zich zowel optisch als esthetisch integreert in de omgeving, de kunst de 'afgescheidenheid' die publieke kunst soms oproept, overschrijdt."

"Bij het ontwikkelen van een muurschildering, speel ik in op de aspecten van de locatie zoals de architecturale stijl ervan of de natuur in de omgeving. Ik speel graag met het contrast tussen deze omgevingen en andere plaatsen en/of tijdsperiodes, waardoor ik een visuele reis creëer die los staat van de plaatselijke realiteit. Om een ervaring te scheppen die indruk maakt, combineer ik ook vaak verschillende materialen of kunstmedia (met geschilderde illusie) in de compositie. Door historische of culturele elementen te verweven met behulp van deze unieke draden van visueel materiaal, ontstaat er een weefsel dat nieuwe gevoelens en percepties oproept. Het bezielt en creëert een nieuw plaatsgevoel. Toch is het vitaal nostalgisch, want het is een wandtapijt waar zowel het heden als het verleden in verwerkt zijn."

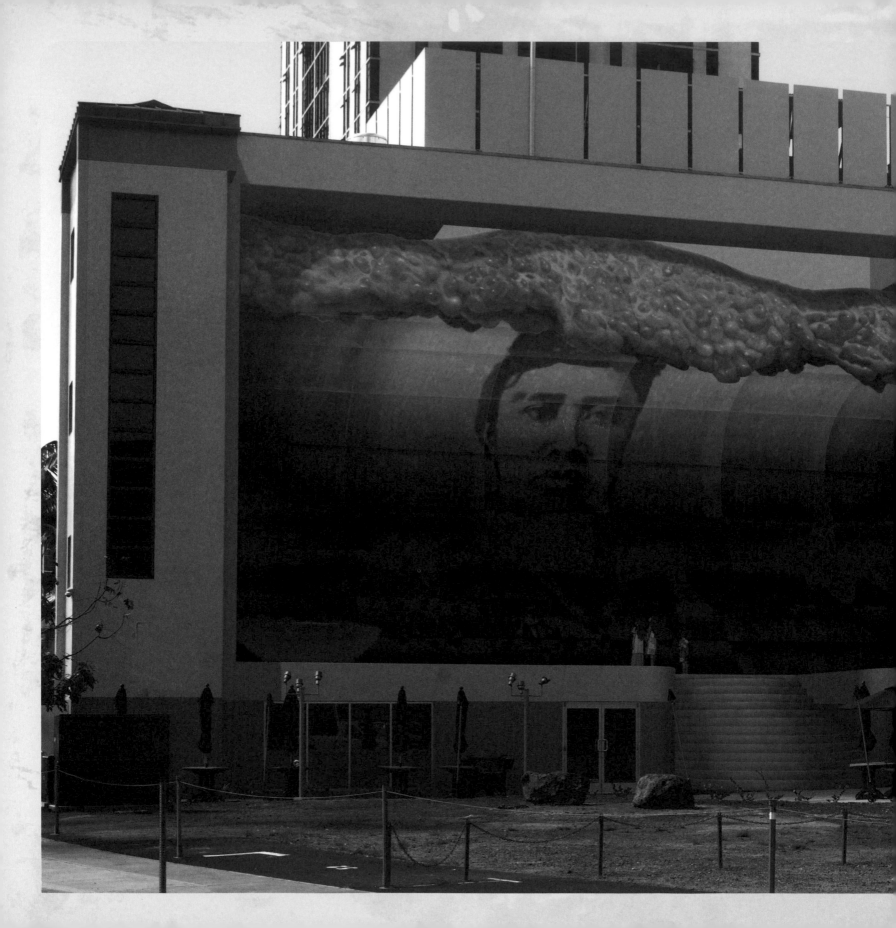

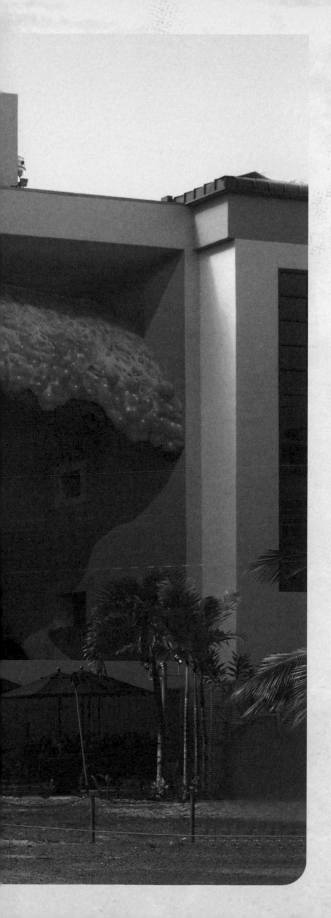

"Public art is of great interest to me; providing a sense of purpose as it is a very powerful form of communication. It can link people together, stimulate a sense of pride within the community, and introduce the viewer to new ideas and perspectives."

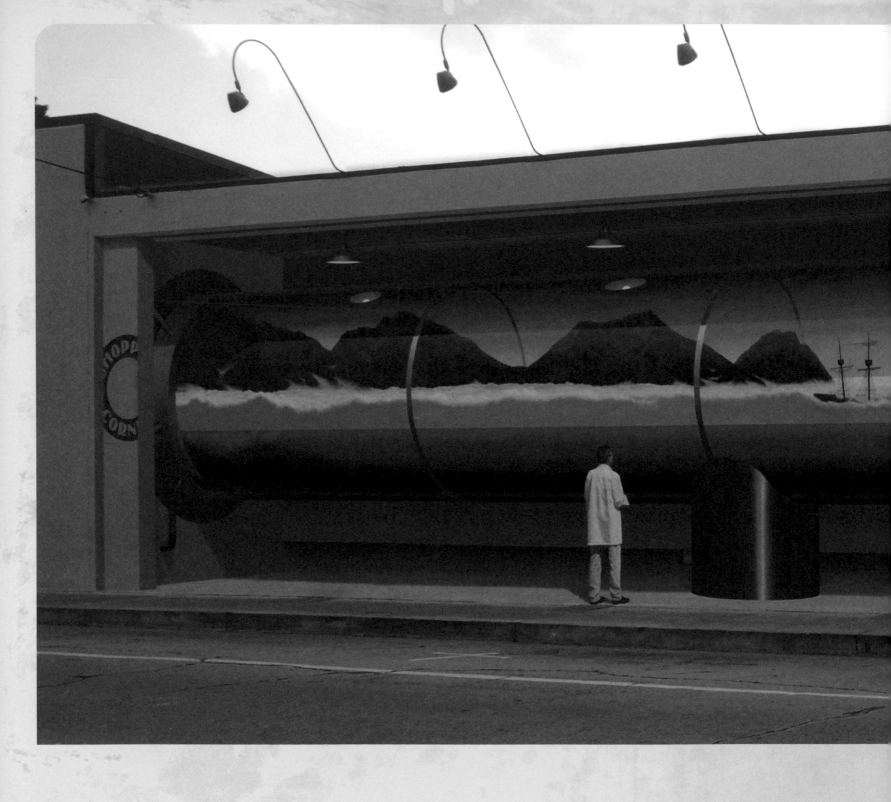

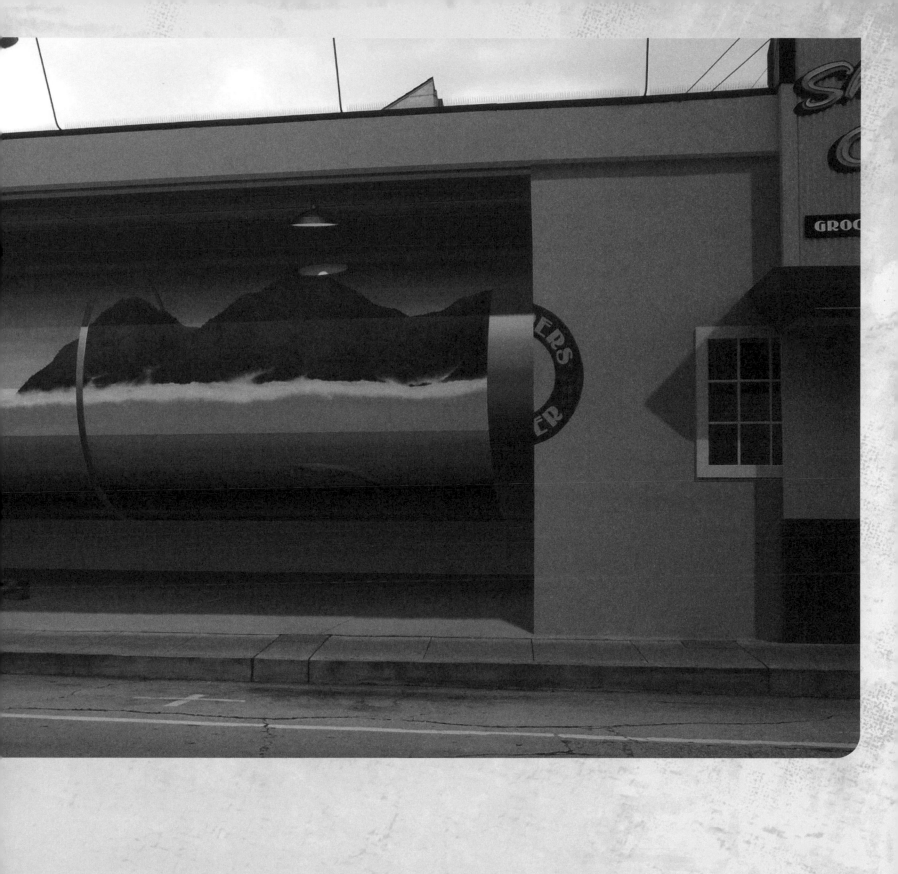

"The drawings are illustrative narrations reinforcing the plane of the street and then cutting away into a place beyond the surface."

– Gary Palmer

3D Street Painting

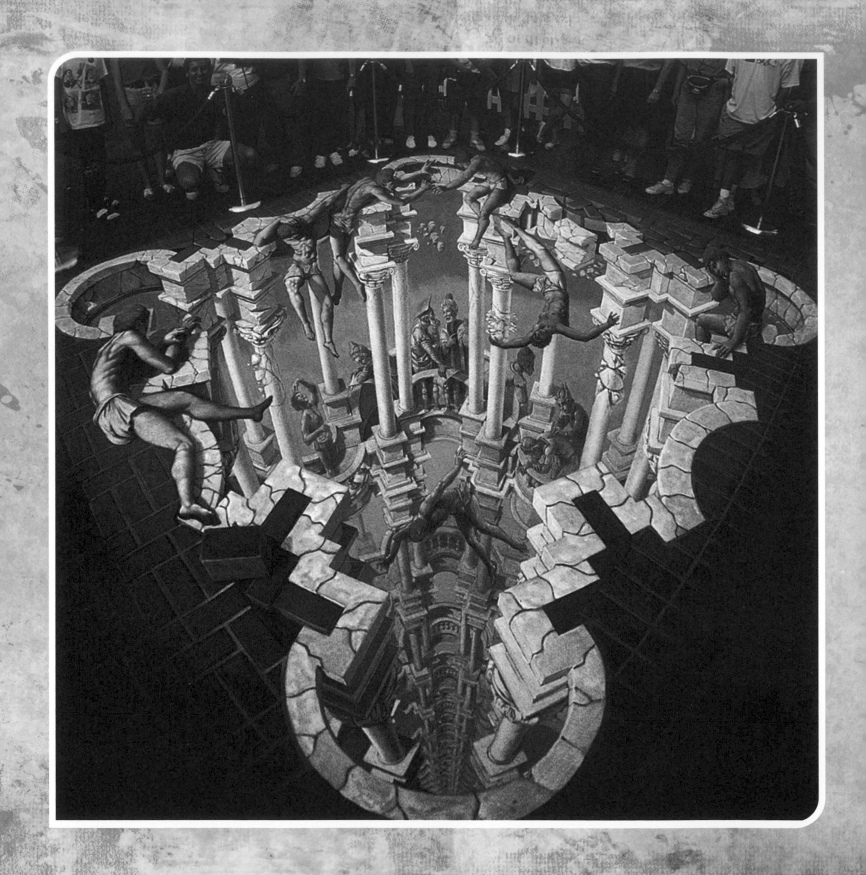

3D STREET PAINTING

Street painting is an ancient art, that goes back as far as the 16th century. In those days, itinerant artists traveled Europe from one festivity to another, creating art in public places for everyone to enjoy (and to earn some money themselves). These visual counterparts of minstrels were often called 'madonnari', (as they mostly painted religious works and images of the Madonna) or 'ephemeralists' (because their work is temporary). WWII hit the street artist population quite hard, but in 1972 a new generation of street painters emerged at the International Street Painting Festival in Grazie di Curtatone in Northern Italy. From that day on, a growing number of artists has been inspired to carry on the tradition, introducing new images, materials and techniques to this ancient craft.

One of said techniques, introduced by master artist Kurt Wenner in the '80s, proved to be quite revolutionary, as he combined traditional street painting techniques with classical training, illusion, and performance to invent an art form all his own: anamorphic or 3D street painting. In anamorphic perspective, painted forms appear as three-dimensional when viewed from one point in space. Kurt Wenner's three-dimensional images have inspired festivals and public events throughout the world, as well as others to continue the practice of bringing images of icons and popular culture to an ever changing public.

PEINTURE 3D SUR SOL

La peinture sur sol (ou street painting) est un art ancien qui remonte au XVIe siècle. À cette époque, des artistes itinérants sillonnaient l'Europe d'une réjouissance à l'autre pour réaliser une œuvre artistique dans les lieux publics que chacun pouvait ensuite admirer (et pour également gagner un peu d'argent). Ces homologues des ménestrels sur le plan visuel étaient souvent appelés « madonnari », (parce qu'ils peignaient essentiellement des œuvres religieuses et des représentations de la madone) ou « artistes de l'éphémère » (puisque leur travail était temporaire). Si la population des artistes de rue a été durement frappée par la Seconde Guerre mondiale, on voit en 1972 l'émergence d'une nouvelle génération de peintres de rue dans le cadre de l'International Street Painting Festival à Grazie di Curtatone, dans le nord de l'Italie. À partir de ce jour, un nombre croissant d'artistes a voulu perpétuer la tradition en introduisant de nouvelles images ainsi que de nouveaux matériaux et techniques.

Une de ces techniques, initiée par le maître Kurt Wenner dans les années 80, s'est révélée assez révolutionnaire puisqu'elle consiste à combiner les techniques traditionnelles de la peinture sur sol avec la formation classique, l'illusion et la représentation pour ainsi donner vie à une nouvelle forme d'art à part entière : la peinture en 3D sur sol ou peinture anamorphique. Dans la perspective anamorphique, les formes peintes apparaissent tridimensionnelles lorsqu'on les regarde depuis un certain point dans l'espace. Les images tridimensionnelles de Kurt Wenner ont inspiré des festivals et événements publics à travers le monde, ainsi que d'autres artistes à poursuivre cette pratique visant à présenter des images d'icônes et de culture populaire à un public renouvelé en permanence.

3D-STRAATSCHILDEREN

Straatschilderen is een oude kunstvorm, die ontstaan is in de 16de eeuw. In die tijd doorkruisten kunstenaars heel Europa, reizend van de ene feestelijkheid naar de andere, terwijl ze kunst creëerden op publieke plaatsen, waarvan iedereen kon genieten (en waarmee ze zelf wat geld verdienden). Deze visuele evenknieën van de minstrelen, werden vaak 'madonnari' genoemd (omdat ze meestal religieuze taferelen en beelden van de Madonna maakten) of 'efemeristen' (omdat hun werk vluchtig is). De Tweede Wereldoorlog hakte zwaar in op de populatie van straatschilders, maar in 1972 stond een nieuwe generatie straatschilders op tijdens het Internationale Straatschilderfestival in Grazie di Curtatone in Noord-Italië. Van die dag af raakten steeds meer kunstenaars geïnspireerd om de traditie voort te zetten, en om nieuwe beelden, materialen en technieken te gaan gebruiken voor deze oude kunst.

Eén van de genoemde technieken, die in de jaren '80 werd ingevoerd door meester-kunstenaar Kurt Wenner, bleek behoorlijk revolutionair te zijn. Hij combineerde namelijk traditionele straatschildertechnieken met een klassieke opleiding, illusie en performance en vond zo een kunstvorm op zich uit: anamorf of 3D-straatschilderen. In anamorf perspectief verschijnen geschilderde vormen als driedimensionaal wanneer ze vanaf een welbepaald punt in de ruimte worden bekeken. De driedimensionale beelden van Kurt Wenner leidden tot de organisatie van festivals en openbare evenementen over heel de wereld, en inspireerden anderen om de traditie voort te zetten van het delen van beelden van iconen en de populaire cultuur met een steeds veranderend publiek.

Kurt Wenner

Kurt Wenner attended both Rhode Island School of Design and Art Center College of Design before working for NASA as an advanced scientific space illustrator. In the spring of 1982, he moved to Rome, where he studied the works of the great masters and drew constantly from classical sculpture. For several years Wenner traveled extensively, experimenting with traditional paint media such as tempera, fresco, and oil paint, and financing everything by creating chalk paintings on the streets of Rome. Within several years he had won numerous gold medals at European street painting competitions and become officially recognized as a master of this art form.

In 1984, Wenner invented an art form all his own that has since become known as 3-D, anamorphic, or illusionistic street painting. In the mid 17th century great European master artists used anamorphism to create the illusion of soaring architecture and floating figures on church ceilings. Wenner's anamorphic perspective turned this geometry upside-down and employed hyperbolic curves to adjust for an extremely wide viewing angle. Using this new perspective geometry, he created compositions that

Kurt Wenner fréquente la Rhode Island School of Design ainsi que l'Art Center College of Design avant de travailler pour la NASA comme dessinateur spatial de projets scientifiques de pointe. Au printemps 1982, il part à Rome en vue d'étudier les œuvres des grands maîtres. Il va également s'inspirer en permanence de la sculpture classique. Pendant plusieurs années, Wenner voyage beaucoup, expérimentant les médiums traditionnels comme la tempera, la fresque et la peinture à l'huile. Il finance tout par la création de peintures à la craie sur le sol des rues de Rome. En l'espace de quelques années, il remporte de nombreuses médailles d'or lors de divers concours européens de street painting et est reconnu officiellement comme un maître de cette forme artistique.

En 1984, Wenner invente une forme artistique à part entière qui est, depuis lors, connue sous le nom de peinture sur sol anamorphique ou illusionniste. Au milieu du XVIIe siècle, les grands maîtres européens de la peinture recouraient à l'anamorphose pour créer l'illusion d'une architecture considérablement élevée et de personnages flottants aux plafonds des églises. La perspective anamorphique de

Kurt Wenner ging naar de Rhode Island School of Design en Art Center College of Design alvorens hij voor NASA ging werken als geavanceerd wetenschappelijk ruimte-illustrator. In de lente van 1982 verhuisde hij naar Rome, waar hij het werk van de grote meesters bestudeerde en voortdurend klassieke beeldhouwwerken natekende. Wenner reisde een aantal jaren rond, terwijl hij experimenteerde met traditionele verfmedia zoals tempera, fresco en olieverf. Hij financierde dit door krijttekeningen te maken in de straten van Rome. Binnen de kortste keren won hij talloze gouden medailles op Europese wedstrijden voor straatschilderen en werd hij officieel erkend als meester in deze kunstvorm.

In 1984 vond Wenner zijn eigen kunstvorm uit, die sindsdien gekend is als anamorf of illusionistisch straatschilderen. In het midden van de 17e eeuw gebruikten de grote Europese meesterkunstenaars anamorfismen om de illusie te creëren van koepelvormige constructies en zwevende figuren op kerkplafonds. Wenners anamorfotische perspectief keerde deze geometrie ondersteboven en introduceerde hyperbolische curves om een extreem breed gezichtsveld mogelijk te maken. Gebruikmakend van

"From the beginning of my career, my main artistic motivation was to rediscover, transform and share neglected ideas from the past."

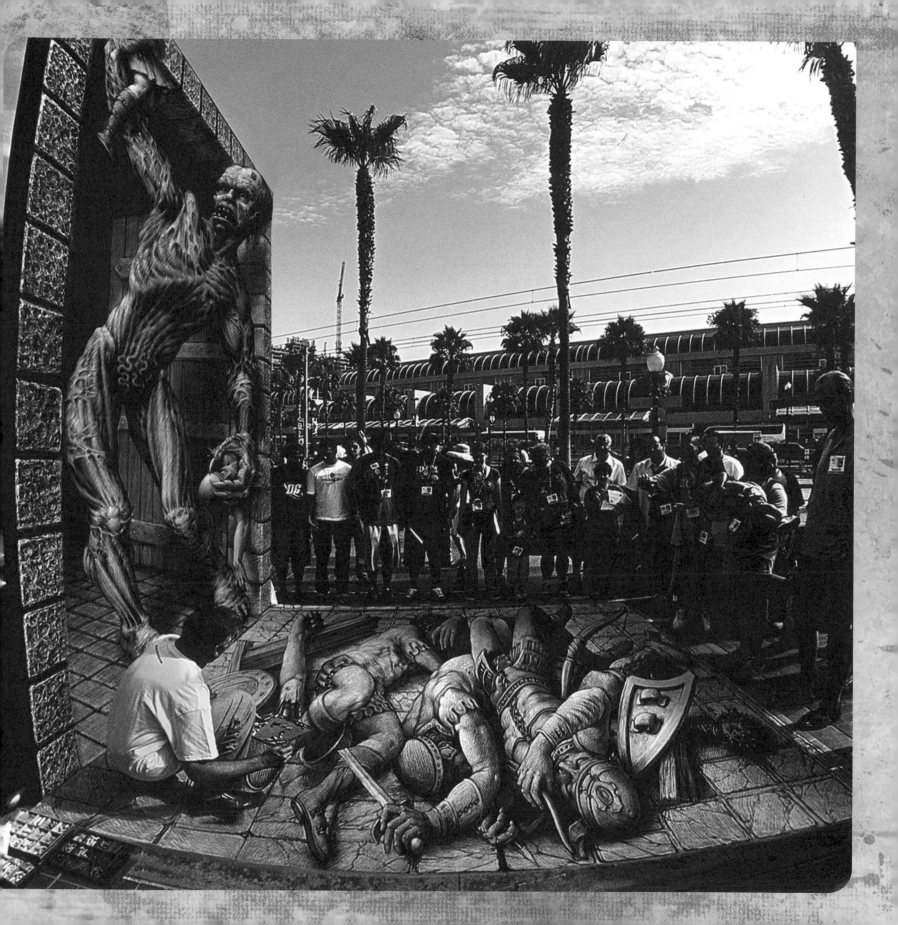

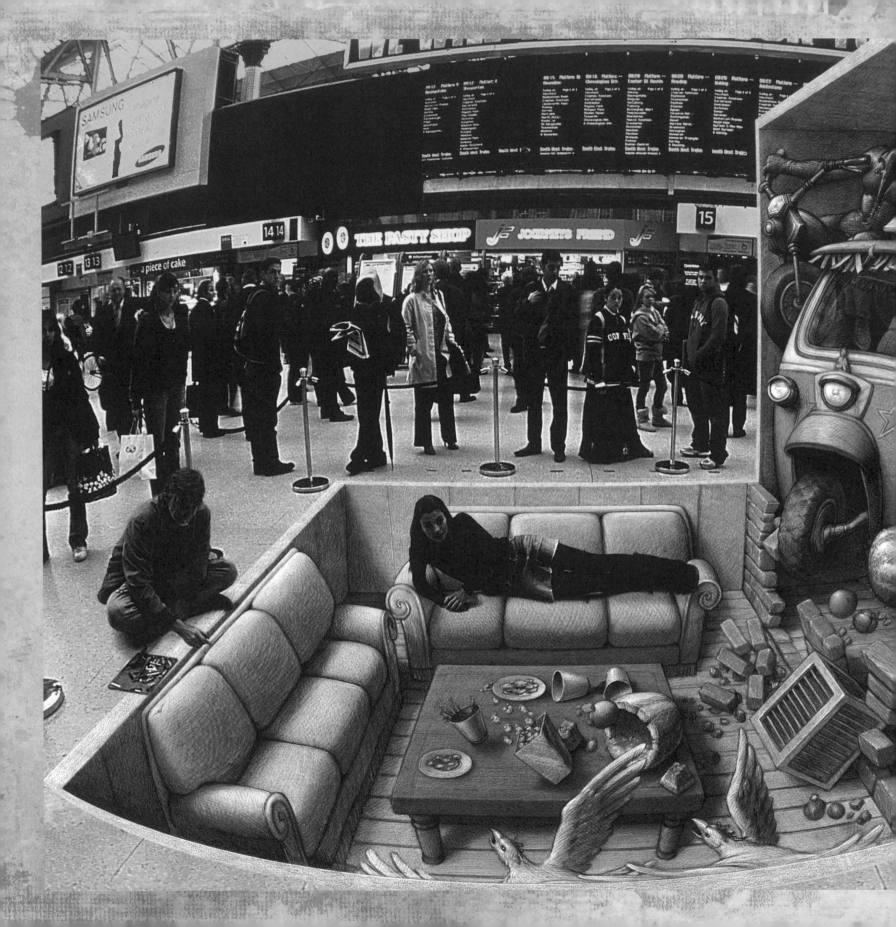

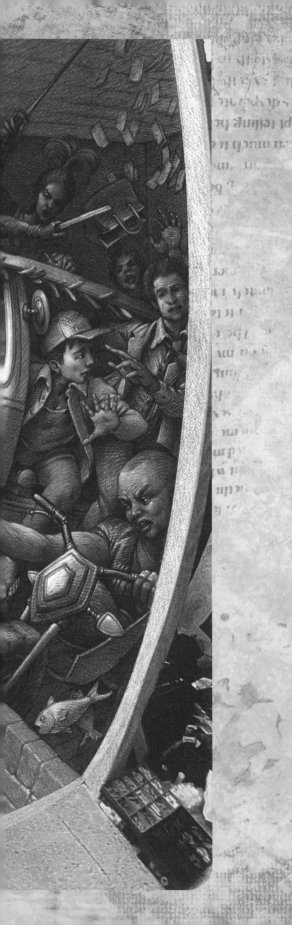

appeared to rise and fall from the ground. His work has since received global media attention: the number of newspaper and magazine articles, television spots, ads, and documentaries about him are too lengthy to list. His illusionism along with the success of the 1986 National Geographic documentary *Masterpieces in Chalk* about him, inspired many communities to create their own street painting festivals. He worked with the organizers of the first festivals to prepare the surface and materials, as well as train hundreds of artists. Eventually, Wenner's oil painting mural work brought him in touch with architects and clients who were building large homes in traditional styles. Soon he was asked to create architectural details, and figurative sculptures, as well as completely design large residences. By designing and executing all the details, his architectural projects, including columns, capitals, moldings and facings, he achieves a full range of artistic expression. Currently, Wenner spends his time working in all the various disciplines he has come to love.

Wenner a bouleversé cette géométrie et employé des hyperboles pour s'adapter à un angle de vue extrêmement large. L'utilisation de cette nouvelle géométrie de la perspective a permis à Wenner de créer des compositions qui semblent s'élever du sol ou, au contraire, plonger au cœur même de celui-ci. Son travail attire depuis lors l'attention des médias à travers le monde : les articles de journaux et de magazines, les spots, annonces et documentaires télévisés le concernant sont trop nombreux pour être répertoriés. Son illusionnisme ainsi que le succès du documentaire sur son travail *Masterpieces in Chalk* réalisé en 1986 par le National Geographic encouragent de nombreuses collectivités à créer leurs propres festivals de peinture sur sol. Il travaille avec les organisateurs des premiers festivals pour préparer la surface et les matériaux, ainsi que pour former les artistes.
Ses peintures murales lui permettent de nouer des contacts avec des architectes et des clients construisant de grandes demeures dans des styles traditionnels. On lui demande rapidement de créer des détails architecturaux et des sculptures figuratives, ainsi que de dessiner complètement de grandes résidences. Par la création et la réalisation de tous les détails d'une maison, en ce compris les colonnes, les chapiteaux, les moulures et les placages, il réalise une gamme complète d'expressions artistiques. Actuellement, Wenner passe l'essentiel de son temps à travailler dans toutes les disciplines auxquelles il voue une véritable passion.

deze nieuwe perspectiefvorm, creëerde hij composities die leken op te rijzen uit en weg te zinken in de grond. Zijn werk kreeg snel algemene media-aandacht: de lijst van de kranten- en tijdschriftartikels, televisiespots, advertenties en documentaires over hem is te lang om op te sommen. Zijn illusionisme, samen met het succes van de documentaire *Masterpieces in Chalk* die National Geographic in 1986 over hem maakte, inspireerde veel gemeenschappen om hun eigen straatschilderfestivals te organiseren. Hij werkte samen met de organisators van de eerste festivals om het oppervlak en de materialen voor te bereiden en om honderden kunstenaars op te leiden.
Zijn muurschilderingen in olieverf brachten hem in contact met architecten en klanten die grote huizen in traditionele stijlen bouwden. Al snel werd hij gevraagd om architecturale details en figuratieve beeldhouwwerken te creëren, alsook voor het ontwerpen van volledige woningen. Door het ontwerpen en uitvoeren van alle details met inbegrip van zuilen, kapitelen, sierlijsten en bekledingen, heeft hij een volledige waaier artistieke uitdrukkingsmogelijkheden ter beschikking. Op dit ogenblik is Wenner actief in alle uiteenlopende disciplines waarvan hij is gaan houden.

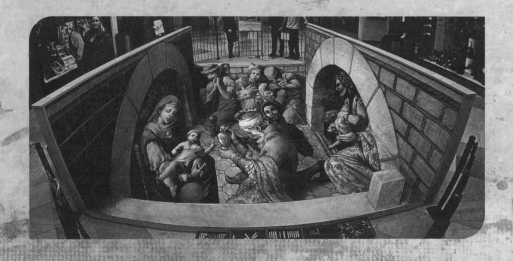

ARTIST'S STATEMENT
RÉFLEXIONS DE L'ARTISTE VISIE VAN DE KUNSTENAAR

"My interest in Renaissance classicism started with the simple desire to draw well. It seemed to me that artists of the past had abilities far beyond those of today. My curiosity about this discrepancy took me to Rome in order to seek out and master drawing and painting within the "language" of western classicism. It has since become an ongoing mission to rediscover classical traditions and communicate them to a contemporary audience."

"Any work of figurative art employs some illusion. A framed picture is a conventional illusion. The viewer can choose to see the frame as a window, a starting point from which to visually enter the painted world, or as a border, separating the real world from the imaginary. He or she recognizes the work as a painting long before looking at the subject. Optical illusions blur the distinction between the real and the imaginary, literally fooling the viewer (trompe l'oeil). I juxtapose both types of illusion in my work. In photographs of my street paintings, the art can appear as "real" as the audience. I use the photograph's "objective documentation" to question if the contemporary world is really more substantial than the worlds of history and imagination. Although I employ an arsenal of visual tools to create illusion, the classical language of form is the most vital. Classicism is vastly superior to other forms of realism for the creation of illusion, as it is based on human perception."

--

« Mon intérêt pour le classicisme de la Renaissance a démarré avec le simple désir de dessiner correctement. Il me semblait que les artistes du passé avaient des capacités allant bien au-delà de celles que nous connaissons aujourd'hui. C'est ma curiosité pour ce décalage qui me conduisit à Rome afin de percer les secrets et de maîtriser le dessin et la peinture réalisés dans le "langage" du classicisme occidental. Cette recherche s'est transformée depuis en une mission continue visant à redécouvrir les traditions classiques et à les communiquer à un public contemporain. »

« Toute œuvre d'art figuratif emploie une certaine forme d'illusion. Une image encadrée est une illusion conventionnelle. Le spectateur peut choisir de voir le cadre comme une fenêtre, un point de départ permettant d'entrer visuellement dans le monde peint, ou comme une frontière séparant le monde réel de l'imaginaire. Il reconnaît l'œuvre comme étant une peinture bien avant de regarder le sujet même de celle-ci. Les illusions optiques viennent brouiller la distinction entre le réel et l'imaginaire, en trompant littéralement le spectateur (trompe-l'œil). Je juxtapose les deux types d'illusions dans mon travail. Sur les photos de mes peintures sur sol, l'art peut apparaître aussi "réel" que le public. J'utilise la "documentation objective" des photos afin de questionner si le monde contemporain est réellement plus solide que les mondes de l'histoire et de l'imagination. Bien que j'emploie un arsenal d'outils visuels pour créer l'illusion, le langage classique de la forme est l'essentiel. Le classicisme est considérablement supérieur aux autres formes de réalisme pour la création de l'illusion, étant donné qu'il repose sur la perception humaine. »

--

"Mijn interesse in het classicisme van de renaissance begon bij het eenvoudige verlangen om goed te tekenen. De kunstenaars uit het verleden leken over vaardigheden te beschikken die deze van vandaag ver overtreffen. Mijn nieuwsgierigheid rond deze discrepantie bracht mij naar Rome om de teken- en schildertechniek te onderzoeken en onder de knie te krijgen binnen de "taal" van het westerse classicisme. Vanaf toen werd het een voortdurende missie om klassieke tradities te herontdekken en ze te vertalen naar een hedendaags publiek."

"Elk figuratief kunstwerk gebruikt enige vorm van illusie. Een ingelijst schilderij is een conventionele illusie. De toeschouwer kan ervoor kiezen om de lijst te zien als een venster, een beginpunt vanwaar hij de geschilderde wereld virtueel kan betreden, of als een grens, die de echte wereld scheidt van het imaginaire. Hij of zij herkent het werk als een schilderij lang vóór hij of zij naar het onderwerp heeft gekeken. Optische illusies doen het onderscheid tussen het echte en het imaginaire vervagen en houden de toeschouwer letterlijk voor de gek (trompe-l'oeil). Ik zet beide soorten illusies in mijn werk naast elkaar. In foto's van mijn straatschilderijen kan de kunst even "echt" lijken als het publiek. Ik gebruik de "objectieve documentatie" van de foto om in vraag te stellen of de hedendaagse wereld echt substantiëler is dan de werelden van geschiedenis en verbeelding. Hoewel ik een arsenaal visuele hulpmiddelen gebruik om een illusie te creëren, is de klassieke vormtaal het levendigst. Het classicisme is veruit superieur aan andere vormen van realisme voor het creëren van illusie, aangezien ze gebaseerd is op menselijke perceptie."

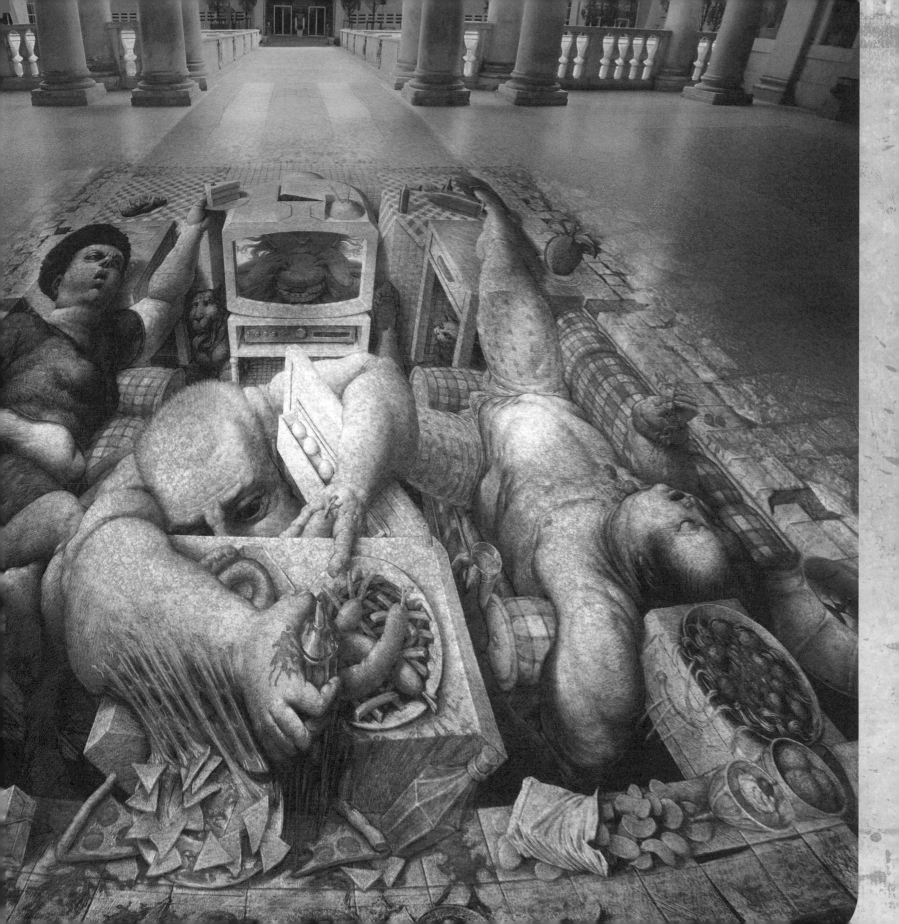

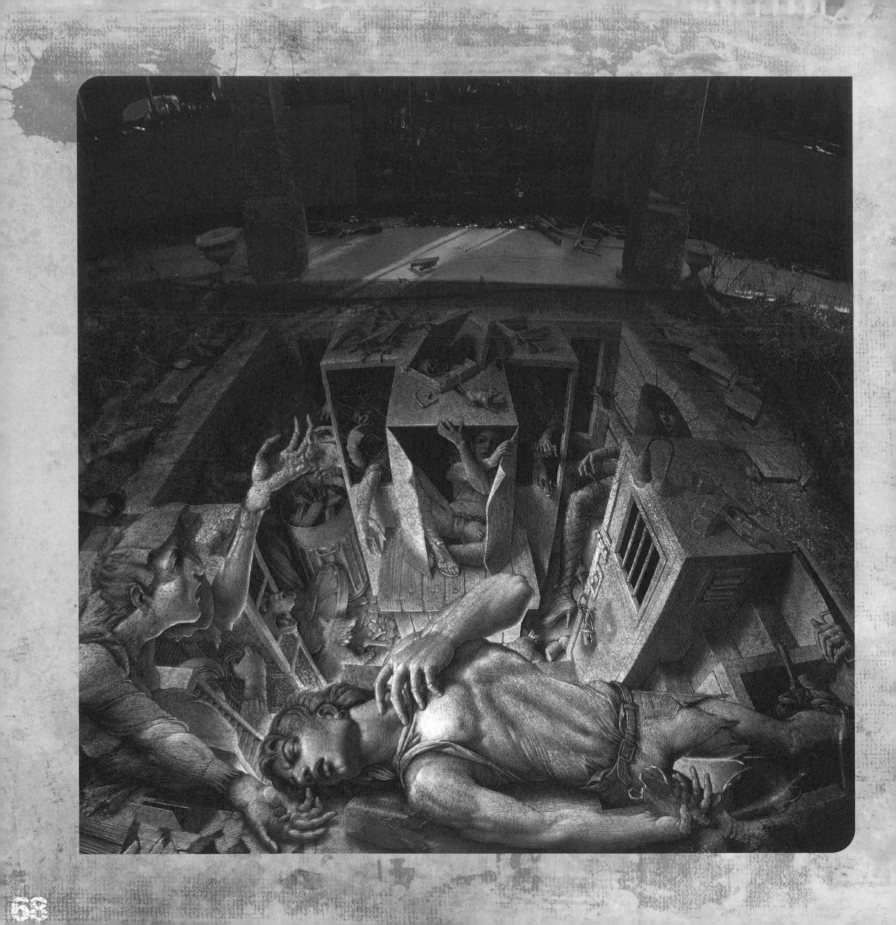

> "I have been fortunate to be able to share my work with millions of people."

CONTACT

Kurt Wenner (USA, 1958)
WWW.KURTWENNER.COM
MASTERARTIST@KURTWENNER.COM

MATERIALS

"For many years I have made my own pastels, which have richer colors and are stronger and more lightfast than commercial chalks. In the last two years I have developed a new technique for creating ultra high resolution files of my pastel works. Some of these files are several gigabytes per image. The resulting digital art has all the texture of an original pastel, and lends itself to interactive works, as the public can stand or sit on the piece without harming it. I expect to be able to create shows of works in the future using this technique, as well as large scale murals."

PLACES

"Among the places I have worked are Italy, Germany, Switzerland, Austria, England, Ireland and Spain for the E.U. Japan, China, Jakarta, Taiwan and Singapore for Asia. Canada, Mexico, and the U.S. for North America. I have had work displayed in South America, and have worked in South Africa, and Bahrain. Actually I get requests from pretty much every country in the world, so it is more the luck of the draw, (scheduling and budget), where I end up working."

ASSIGNMENTS

Kurt Wenner's illusionistic paintings are very popular with corporate clients and advertising agencies. His images have been used in print ads, television spots, and point of sale displays. He designs and executes permanent works of art and architecture, as well as ephemeral visual illusions. From sumptuous murals and fine art for public or private residences to the amazing illusionistic street painting he is famous for, Wenner's art is lived in rather than solely observed. For corporate, community, school and museum audiences, he shares his process and vision through lectures, seminars, slide shows and demonstrations of art-related topics.

MATÉRIAUX

« Pendant de nombreuses années, j'ai réalisé mes propres pastels, lesquels possèdent des couleurs plus riches et sont plus solides et plus légers que les craies vendues dans le commerce. Ces deux dernières années, j'ai développé une nouvelle technique pour créer des fichiers de mes œuvres en pastel en ultra-haute résolution. Le volume de certains de ces fichiers est de plusieurs gigaoctets par image. L'art numérique qui en résulte possède toute la texture d'un pastel original et se prête aux travaux interactifs puisque le public peut se positionner ou s'asseoir sur la pièce sans pour autant l'endommager. J'espère pouvoir être en mesure de créer à l'avenir des expositions d'œuvres en utilisant cette technique, ainsi que des peintures murales à grande échelle. »

LIEUX

« Les places où j'ai travaillé sont, entre autres, Italie, Allemagne, Suisse, Autriche, Angleterre, Irlande et Espagne pour l'UE. Japon, Chine, Jakarta, Taiwan et Singapour pour l'Asie. Canada, Mexique et États-Unis pour l'Amérique du Nord. J'ai exposé mon travail en Amérique du Sud, et j'ai travaillé en Afrique du Sud, à Bahreïn. Actuellement, je reçois des demandes d'à peu près tous les pays du monde, ainsi c'est plutôt l'opportunité du projet (programmation et budget), qui détermine le lieu où je vais en fin de compte travailler. »

RÉALISATIONS SUR COMMANDE

Les peintures illusionnistes de Kurt Wenner sont immensément populaires auprès des entreprises et des agences de publicité. Ses images ont été utilisées dans les imprimés publicitaires et les spots télévisés sur les écrans des lieux de vente. Il crée et réalise des œuvres d'art et d'architecture permanentes ainsi que des illusions visuelles éphémères. Depuis les peintures murales somptueuses et l'art raffiné pour les résidences publiques ou privées jusqu'aux extraordinaires peintures sur sol illusionnistes qui font sa célébrité, l'art de Wenner est davantage vécu qu'il n'est observé. Devant des entreprises, des collectivités, des écoles et des musées, il partage son processus et sa vision à travers des lectures, des séminaires, des diaporamas et des présentations de thèmes en rapport avec l'art.

MATERIALEN

"Ik heb jarenlang mijn eigen pastels gemaakt, die rijkere kleuren hebben en sterker en lichtvaster zijn dan het krijt dat in de handel verkrijgbaar is. De laatste twee jaar heb ik een nieuwe techniek ontwikkeld om hoge resolutiebestanden te maken van mijn pastelwerken. Een aantal van deze bestanden zijn meerdere gigabytes per beeld groot. De digitale kunst die daaruit voortvloeit, heeft volledig de textuur van een originele pastel, en leent zich tot interactief werk, aangezien het publiek op het werk kan staan of zitten zonder het te beschadigen. Ik verwacht in de toekomst werk tentoon te kunnen stellen waarbij ik gebruik maak van deze techniek, naast grootschalige muurschilderingen."

PLAATSEN

"De plaatsen waar ik gewerkt heb, zijn onder meer Italië, Duitsland, Zwitserland, Oostenrijk, Engeland, Ierland en Spanje voor de EU. Japan, China, Jakarta, Taiwan en Singapore voor Azië. Canada, Mexico en de VS. voor Noord-Amerika. Er werd werk van mij getoond in Zuid-Amerika en ik heb in Zuid-Afrika en Bahrein gewerkt. Op dit ogenblik krijg ik aanvragen van bijna elk land ter wereld, dus hangt het een beetje van het toeval af (planning en budget) waar ik uiteindelijk terechtkom om te werken."

OPDRACHTEN

De illusionistische schilderijen van Kurt Wenner zijn enorm populair bij bedrijven en reclamebureaus. Zijn beelden werden gebruikt in gedrukte advertenties, televisiespots en winkeldisplays. Hij ontwerpt en voert permanente kunstwerken en architectuur uit, maar ook vluchtige visuele illusies. Van grootse muurschilderingen en kunstwerken voor publieke gebouwen of privéwoningen tot de verbluffende illusionistische straatschilderingen waar hij zo beroemd voor is, wordt de kunst van Wenner eerder beleefd dan enkel maar geobserveerd. Voor het publiek in bedrijven, gemeenschappen, scholen en musea deelt hij zijn proces en visie aan de hand van lezingen, seminaries, diavoorstellingen en demonstraties rond onderwerpen die met kunst te maken hebben.

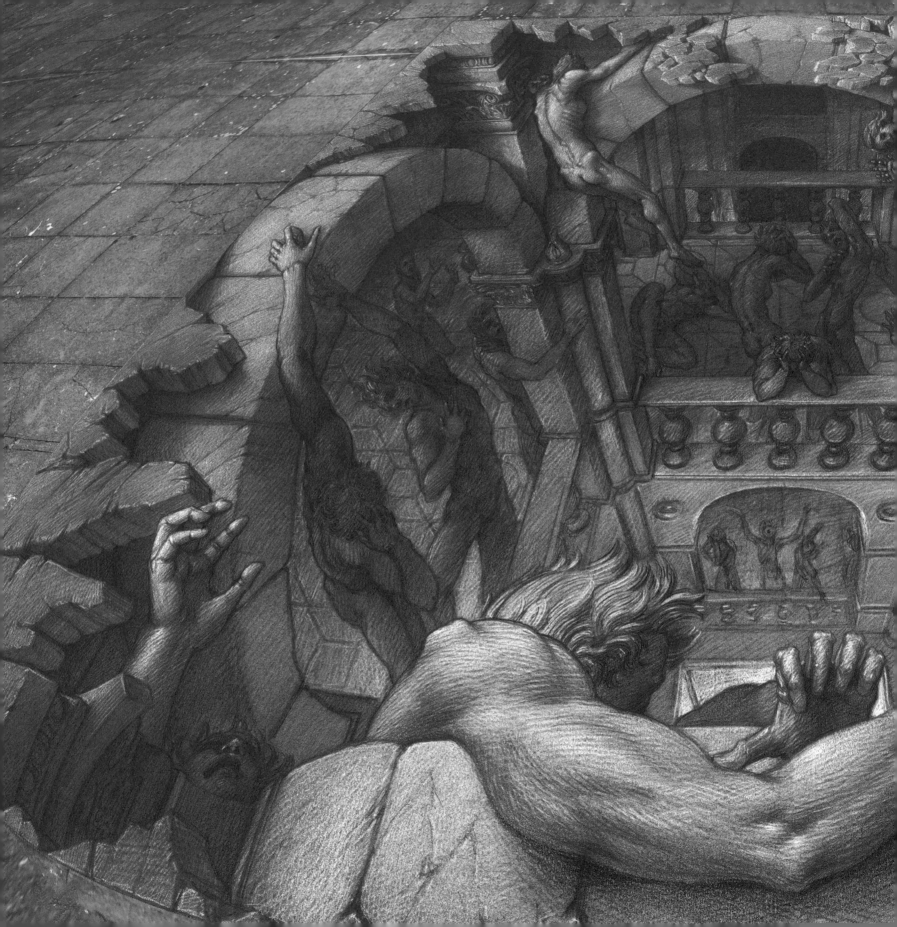

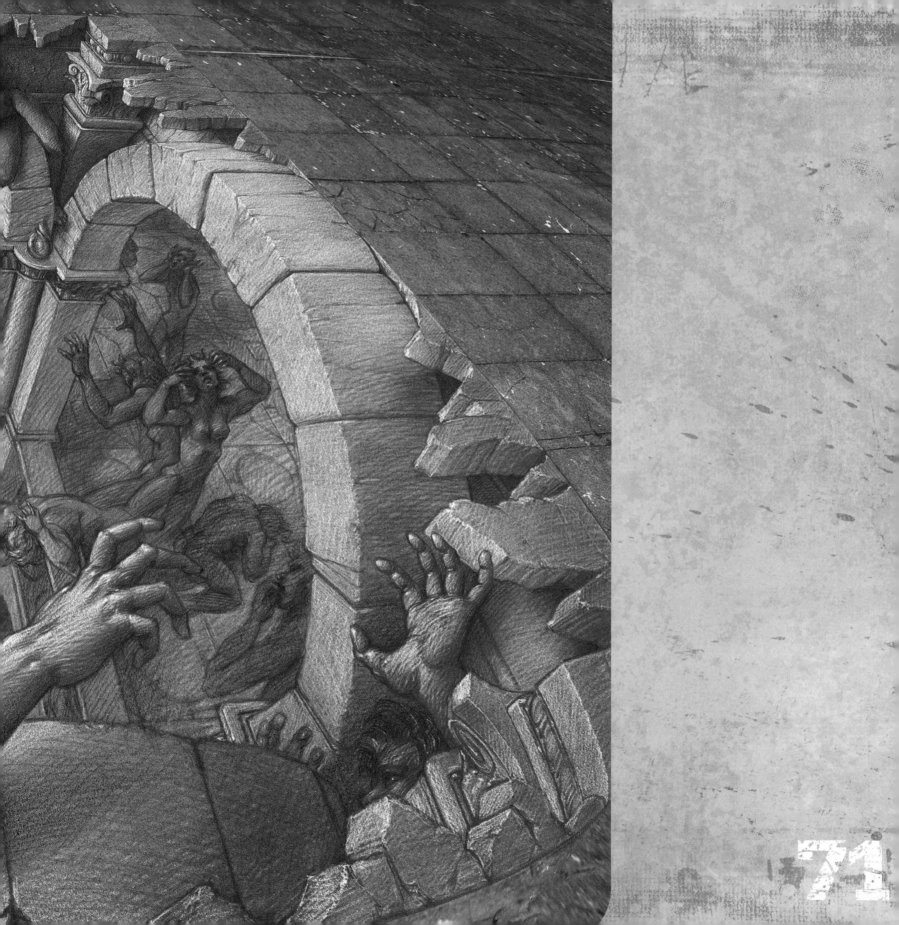

Edgar Müller

Edgar Müller was born in Mülheim/Ruhr and grew up in the rural city of Straelen on the western edge of Germany. He went to high school in the neighboring town of Geldern, where an international competition of street painters took place. Inspired by the transitory works of art which met him on his way to school, he decided to enter the competition. He took part for the first time at the age of 16, going on to win the competition, aged 19. In the years that followed, he entered many other international competitions. Since 1998 Müller has held the title of "maestro madonnari", born by only a few artists worldwide.

Around the age of 25, he decided to devote himself to street painting. He travelled all over Europe, making a living with his transitory art. He gave workshops at schools and was a co-organizer and committee member for various street painting festivals. He set up the first (and so far only) Internet board for street painters in Germany.

Despite attending many courses with artists and studies in the field of communication design, Müller is an autodidact. He is always looking for new forms through which to express himself. Inspired by three-dimensional illusion paintings (particularly by the works of Kurt Wenner and Julian Beever) he is now pursuing this new art form and creating his own style. Because of his grounding in traditional painting and modern communication, he uses a more simple and graphic language for his art. His extraordinary art has been widely covered in print and digital media.

Edgar Müller est né à Mülheim/Ruhr et a grandi dans la ville rurale de Straelen située dans l'ex-Allemagne de l'Ouest. Il fréquente une école supérieure dans la ville voisine de Geldern, où un concours international de peintres de rue est organisé. Inspiré par les fugaces œuvres d'art qui accompagnent son itinéraire pour se rendre à l'école, il décide de prendre part à ce concours. Il y participe pour la première fois à l'âge de 16 ans, et le remportera trois ans plus tard, à 19 ans. Les années suivantes, il prend part à de nombreux autres concours internationaux. Depuis 1998, Müller détient le titre de « maestro madonnari », privilège que se partagent seulement quelques artistes à travers le monde.

Vers l'âge de 25 ans, il décide de se consacrer à la peinture sur sol. Il voyage dans toute l'Europe, faisant de cet art éphémère une profession à part entière. Il organise des ateliers dans les écoles et est aussi co-organisateur et membre du comité de divers festivals de peinture sur sol. Il met sur pied la première (et la seule jusqu'à présent) plate-forme Internet pour les peintres de rue en Allemagne.

Outre sa présence à de nombreux cours donnés par des artistes et des études réalisées dans le domaine du design de communication, Müller est un autodidacte. Il recherche en permanence de nouvelles formes d'expression. Inspiré par les peintures illusionnistes tridimensionnelles (en particulier celles de Kurt Wenner et de Julian Beever), il se consacre actuellement à cette nouvelle forme artistique en créant son propre style. Du fait de sa formation en peinture traditionnelle et en communication moderne, il utilise un langage graphique plus simple pour son art. Son art extraordinaire a été abondamment présenté dans les médias papier et électroniques.

Edgar Müller werd geboren in Mülheim/Ruhr en groeide op in het landelijke stadje Straelen in het uiterste westen van Duitsland. Hij ging naar school in de nabijgelegen stad Geldern, waar een internationale wedstrijd voor straatschilders plaatsvond. Geïnspireerd door de vergankelijke kunstwerken die hij op weg naar school tegenkwam, besloot hij mee te doen. Hij nam voor het eerst deel aan de wedstrijd op de leeftijd van 16 jaar, en won hem toen hij 19 was. In de jaren die daarop volgden, deed hij mee aan nog vele andere internationale wedstrijden. Sinds 1998 heeft Müller de titel van "maestro madonnari", een eer die slechts een paar kunstenaars wereldwijd te beurt valt.

Toen hij ongeveer 25 jaar was, besloot hij zich volledig toe te leggen op het straatschilderen. Hij reisde rond in Europa en leefde van zijn vergankelijke kunst. Hij gaf workshops op scholen en was medeorganisator en comitélid van diverse straatschilderfestivals. Hij startte het eerste (en tot nog toe enige) internetforum voor straatschilders op in Duitsland.

Ondanks zijn deelname aan vele cursussen met kunstenaars en studies in het domein van communicatieontwerp, is Müller autodidact. Hij is altijd op zoek naar nieuwe vormen om zichzelf uit te drukken. Geïnspireerd door de driedimensionale illusieschilderijen (in het bijzonder door het werk van Kurt Wenner en Julian Beever) legt hij zich nu toe op deze nieuwe kunstvorm en creëert hij zijn eigen stijl. Door zijn basis in traditionele schilderkunst en moderne communicatie, gebruikt hij een eenvoudigere en grafische taal voor zijn kunst. Zijn buitengewone kunst kwam uitgebreid aan bod in de pers en de digitale media.

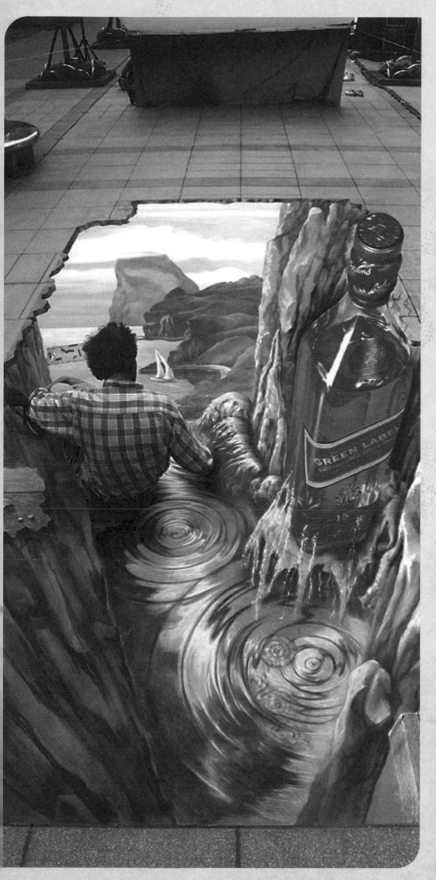

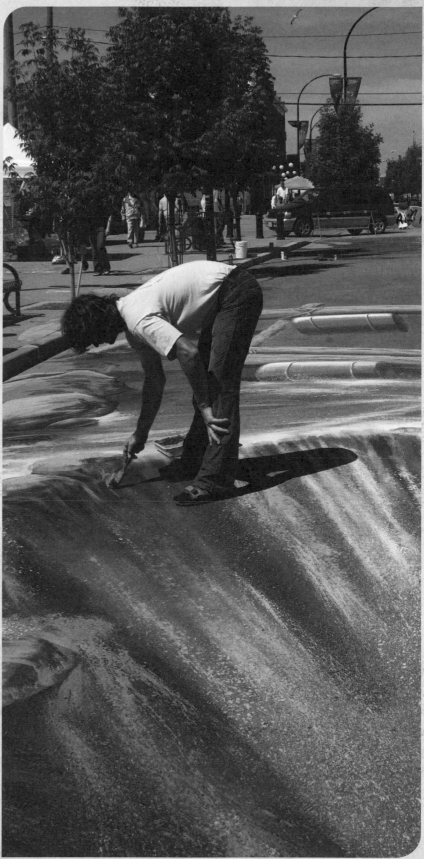

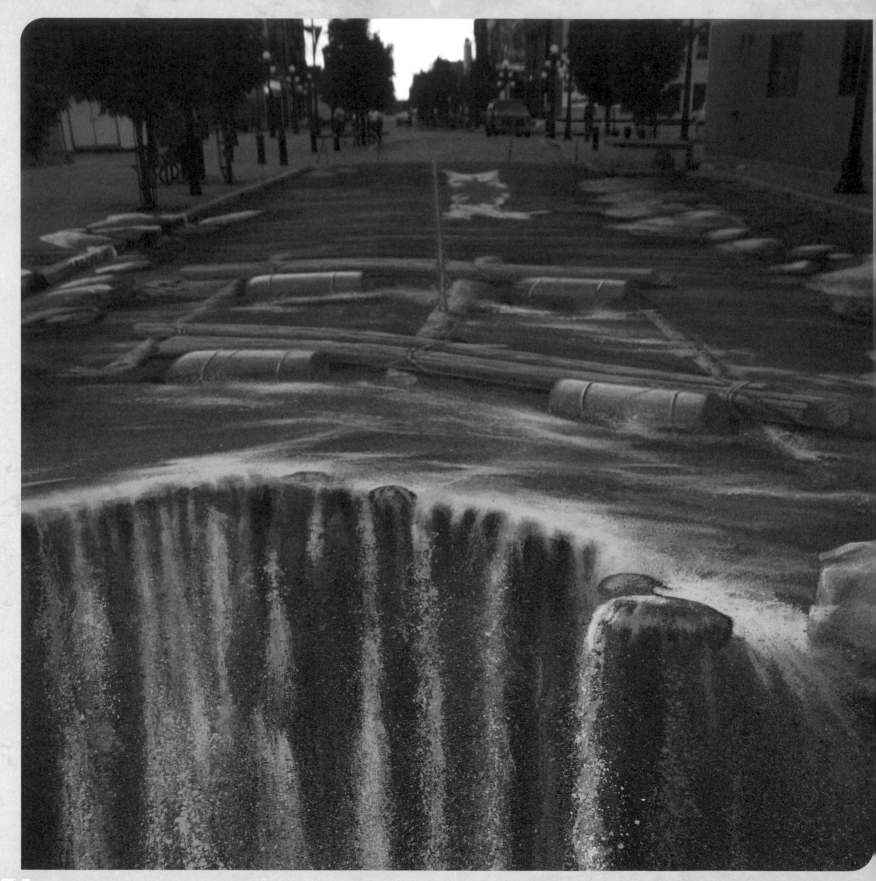

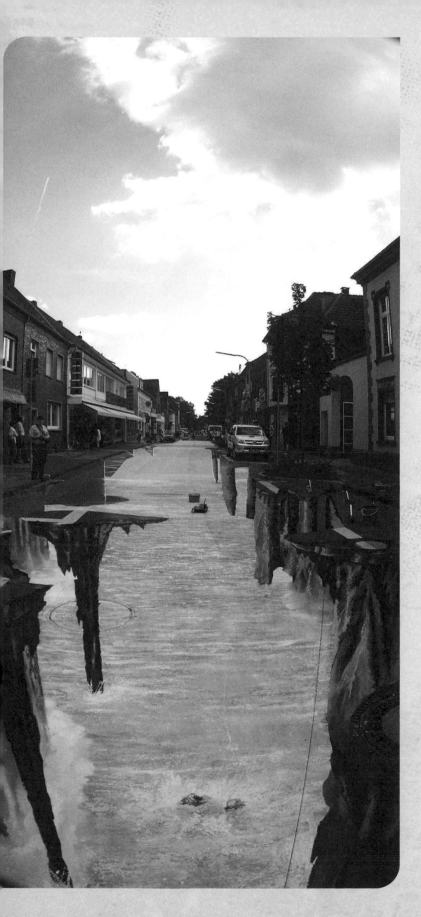

ARTIST'S STATEMENT
RÉFLEXIONS DE L'ARTISTE VISIE VAN DE KUNSTENAAR

Edgar Müller presents people with the great works of old masters, drawing his perfect copies at the observers' feet. He invites his audience to share his fascination, helping them to gain an in depth understanding of the old masters' view of the world.
Edgar Müller's studio is the street. He paints over large areas of urban public life and gives them a new appearance, thereby challenging the perceptions of passers-by. The observer becomes a part of the new scenery offered. While going about their daily life, people change the painting's statement just by passing through the scene.

--

Edgar Müller présente aux passants les grandes œuvres d'anciens maîtres en dessinant ses reproductions parfaites au pied des spectateurs. Il invite le public à partager sa fascination en lui permettant d'acquérir une meilleure compréhension de la vision du monde des anciens maîtres.
Le studio d'Edgar Müller est, en réalité, la rue elle-même. Il peint sur de grandes surfaces de la vie publique urbaine, auxquelles il confère une nouvelle apparence. Il défie dès lors les perceptions des passants. Les spectateurs se voient offrir une partie du nouveau paysage. Tout en vaquant à leurs occupations quotidiennes, les personnes changent l'expression même de la peinture juste par le fait de passer à travers ce décor.

--

Edgar Müller verrast mensen met grote werken van oude meesters, door er perfecte kopieën van te tekenen aan de voeten van de toeschouwers. Hij nodigt zijn publiek uit om deze fascinatie te delen, om hem te helpen de visie van de oude meesters op de wereld te doorgronden. De studio van Edgar Müller is de straat. Hij beschildert grote oppervlakken van het publieke leven in de stad en geeft ze een nieuwe look, en daagt daarbij de perceptie van de voorbijgangers uit. De waarnemer wordt een deel van het nieuwe tafereel. Terwijl hun dagelijkse leven z'n gangetje gaat, veranderen de mensen het statement van het schilderij, gewoon door erover te lopen.

CONTACT
EDGAR MÜLLER (GERMANY, 1968)
INFO@METANAMORPH.COM
WWW.METANAMORPH.COM

MATERIALS
CHALK.

PLACES
GERMANY, IRELAND, UK, SLOVENIA, CANADA, TAIPEI, MEXICO, FRANCE, TURKEY, AND MORE.

COMMERCIAL ASSIGNMENTS
EDGAR MÜLLER IS WILLING TO TAKE ON COMMERCIAL ASSIGNMENTS.

--

MATÉRIAUX
CRAIE.

LIEUX
ALLEMAGNE, IRLANDE, GRANDE-BRETAGNE, SLOVÉNIE, CANADA, TAIPEI, MEXIQUE, FRANCE, TURQUIE, ETC.

RÉALISATIONS SUR COMMANDE
EDGAR MÜLLER ACCEPTE VOLONTIERS DIVERSES RÉALISATIONS À CARACTÈRE COMMERCIAL.

--

MATERIALEN
KRIJT.

PLAATSEN
DUITSLAND, IERLAND, VK, SLOVENIE, CANADA, TAIPEI, MEXICO, FRANKRIJK, TURKIJE EN ANDERE.

OPDRACHTEN
EDGAR MÜLLER IS BEREID OM COMMERCIËLE OPDRACHTEN TE AANVAARDEN.

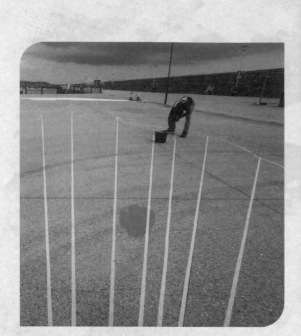
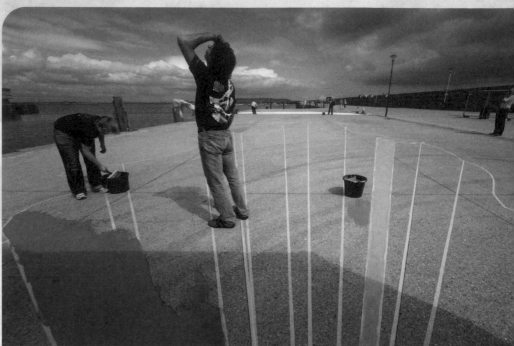

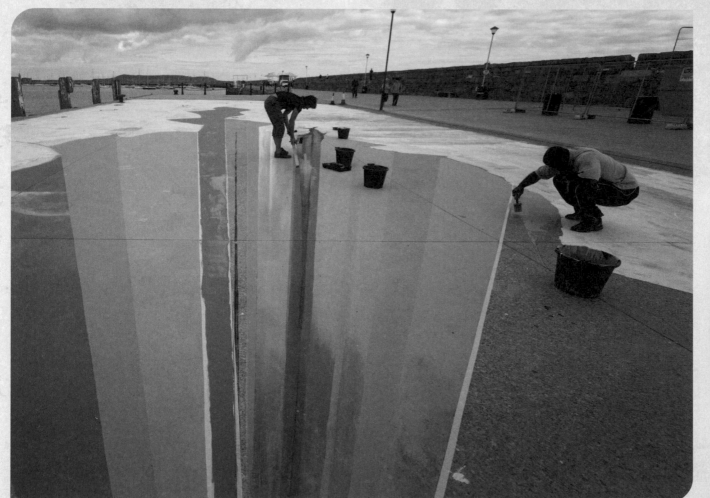

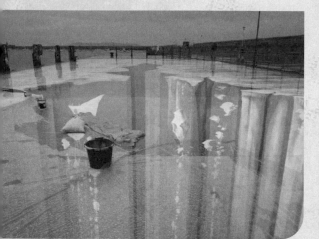
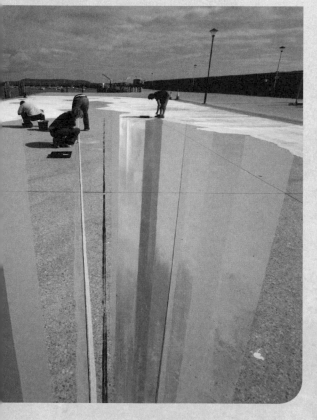
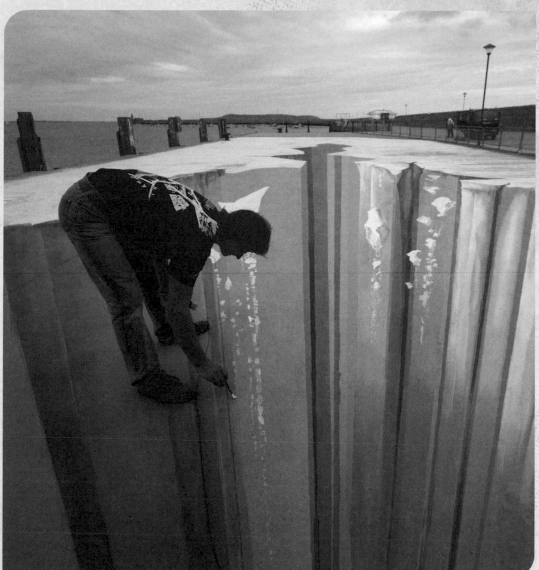
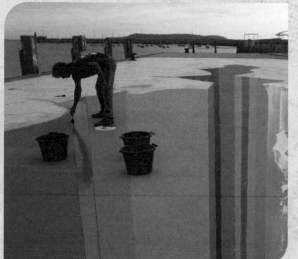
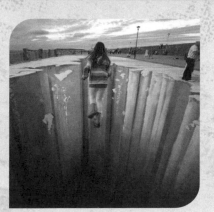

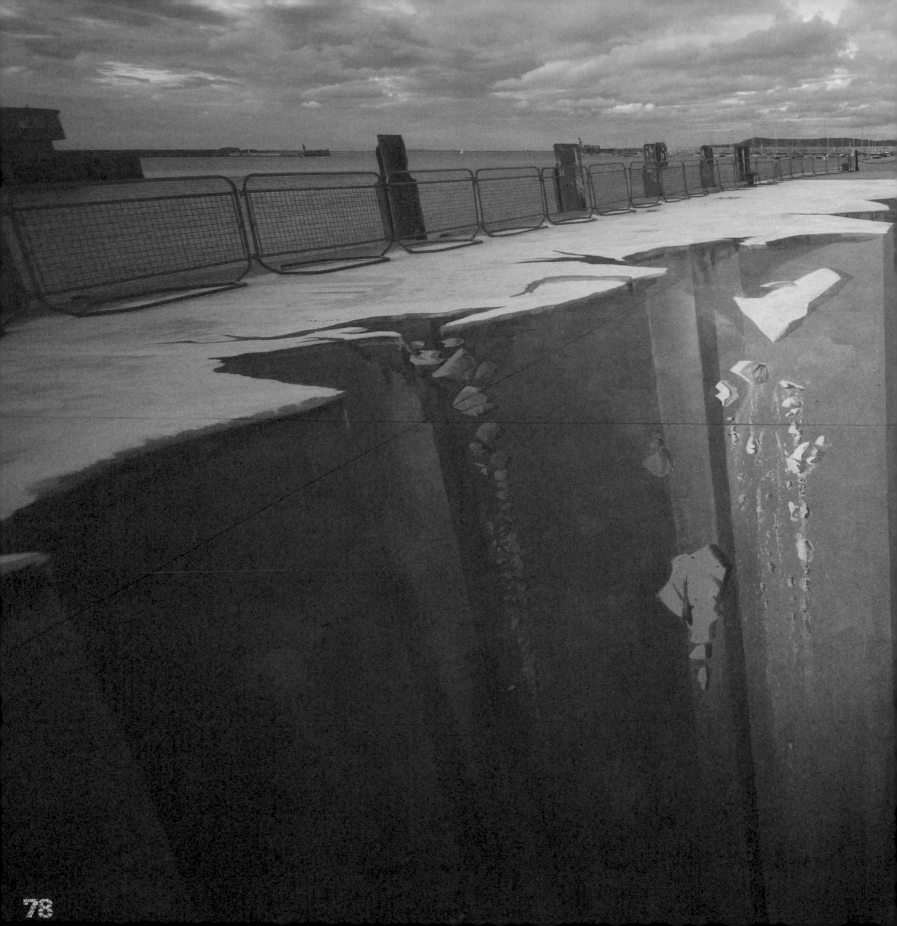

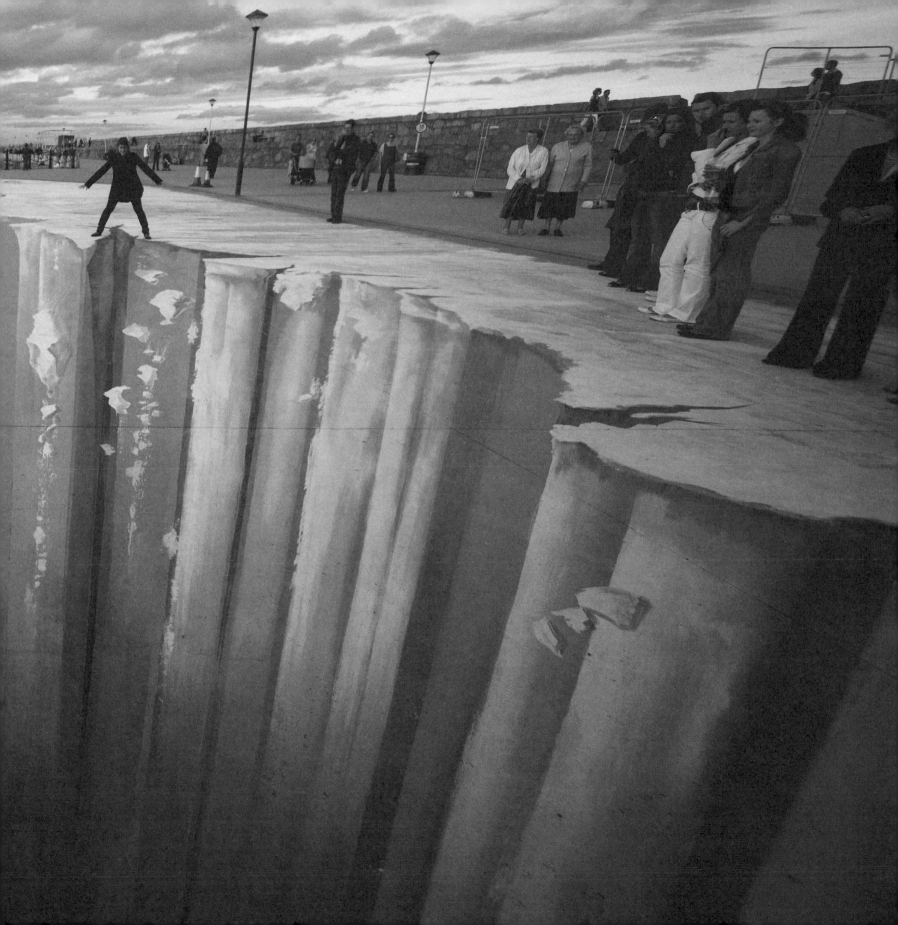

Gary Palmer

Gary Palmer was born in Belfast in 1968. After completing a Masters degree in Architecture at University of Edinburgh he traveled the world as a street artist and his three dimensional chalk drawings were featured in festivals in Europe, Australia, and the US. In 1995, Gary undertook a commission at the Ulster Museum, Belfast, and painted a series of portraits of respected local artists, such as Rowel Friers, David Hammond, and Raymond Piper. Later that year he immigrated to the US where he took up painting full-time. *A Carpet of Dream*, a book recording his street-paintings was published in 1996. *The Road to Zanzibar* is an anthropological series of paintings and writings recording a journey in East Africa. The Zanzibar series were shown in *Light Among Shadows*, curated by Francisco Letelier, at the LA International in Los Angeles, 2002.
His more recent work has taken a more conceptual and philosophical direction. 'Distillations' are a series of studies in which traditional forms of painting are deconstructed. The *Landscape* series in sumi ink were shown at Tarryn Teresa Gallery, Bergamot Station in 2006.

Gary Palmer est né en 1968 à Belfast. Après avoir décroché un master en architecture à l'Université d'Édimbourg, il voyage à travers le monde comme artiste de rue, et ses dessins à la craie en trois dimensions sont présentés dans des festivals en Europe, en Australie et aux États-Unis. En 1995, Gary entreprend la réalisation d'une commande à l'Ulster Museum de Belfast : il peint une série de portraits d'artistes locaux respectés, tels que Rowel Friers, David Hammond et Raymond Piper. Plus tard dans l'année, il émigre aux États-Unis où il se consacre entièrement à la peinture. *A Carpet of Dream*, un ouvrage reprenant ses peintures sur sol est publié en 1996. *The Road to Zanzibar* est une série de peintures et d'écrits anthropologiques retraçant un voyage en Afrique de l'Est. La série Zanzibar est présentée dans le cadre de l'exposition *Light Among Shadows*, sous l'égide de Francisco Letelier, au LA International de Los Angeles en 2002.
Son travail plus récent prend une direction plus conceptuelle et philosophique. « Distillations » est une série d'études dans lesquelles les formes traditionnelles de la peinture sont déstructurées. La série *Landscape* en ancre sumi a été exposée à la Tarryn Teresa Gallery, Bergamot Station en 2006.

Gary Palmer werd geboren in 1968, in Belfast. Nadat hij een mastergraad behaalde in de architectuur aan de universiteit van Edinburgh, reisde hij de wereld rond als straatkunstenaar en werden zijn driedimensionale krijttekeningen getoond op festivals in Europa, Australië en de VS. In 1995, aanvaardde Gary een opdracht van het Ulster Museum, Belfast, en schilderde hij een reeks portretten van respectabele plaatselijke kunstenaars zoals Rowel Friers, David Hammond en Raymond Piper. Later dat jaar emigreerde hij naar de VS, en ging hij full time schilderen. *A Carpet of Dream*, een boek over zijn straatschilderijen, verscheen in 1996. *The Road to Zanzibar* is een antropologische reeks schilderijen en teksten over een reis in Oost-Afrika. De Zanzibar-reeks werd getoond in *Light Among Shadows*, met Francisco Letelier als curator, in de LA International in Los Angeles, in 2002.
Met zijn recenter werk slaat hij een conceptuelere en filosofischere weg in. 'Distillations' is een reeks studies waarin traditionele vormen van schilderen worden ontrafeld. De *Landscape* reeks in sumi inkt werd getoond in de Tarryn Teresa Gallery, Bergamot Station, in 2006.

"I was immediately enchanted by the generosity of spirit to give this work away to the wind in exchange for pennies."

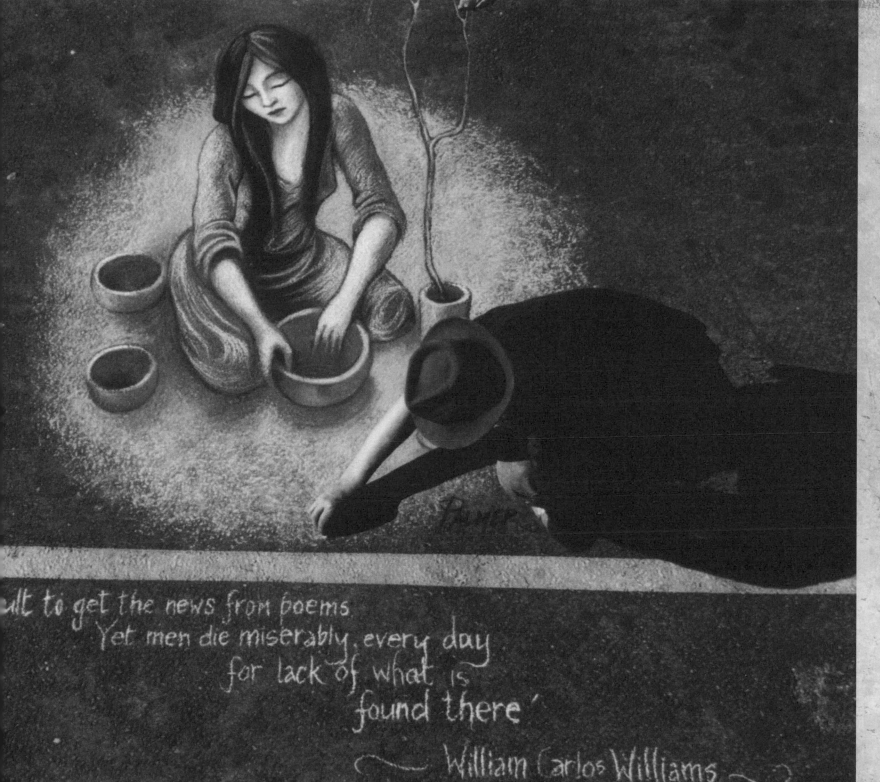

...ult to get the news from poems.
Yet men die miserably, every day
for lack of what is
found there'

~ William Carlos Williams ~

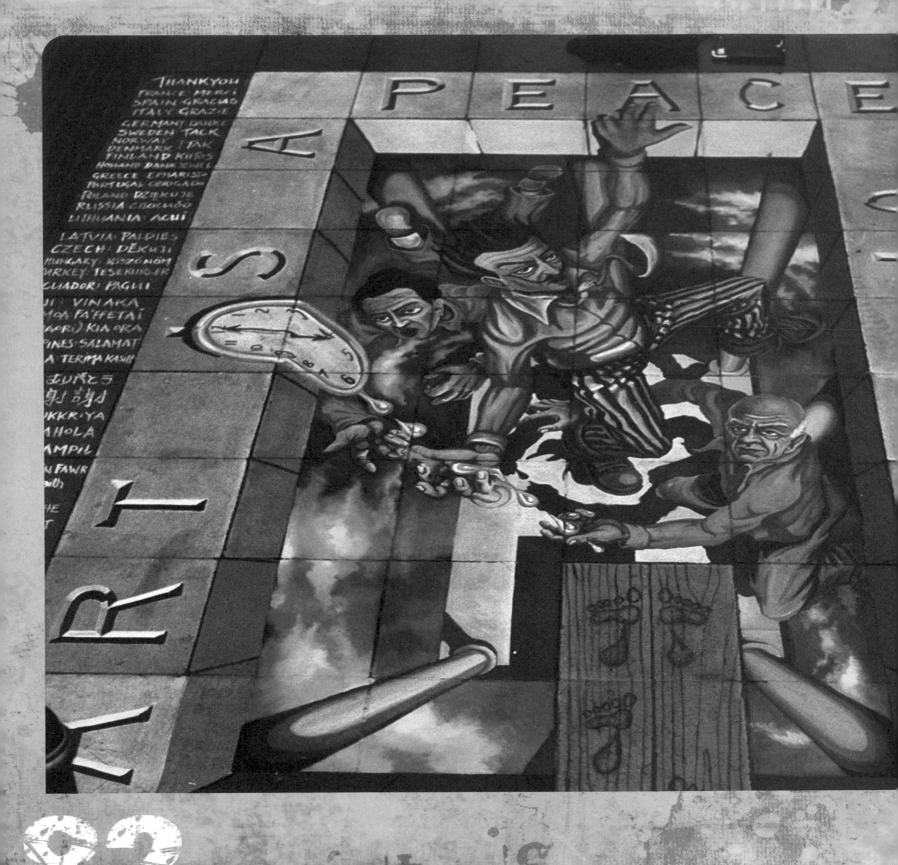

ARTIST'S STATEMENT
RÉFLEXIONS DE L'ARTISTE VISIE VAN DE KUNSTENAAR

"I have always liked ephemeral art, paintings or objects that have a short life span and change or pass away over time. The first chalk drawing I remember seeing was a rendition of the Mona Lisa on a street corner in Dublin. I was immediately enchanted by the generosity of spirit to give this work away to the wind in exchange for pennies. My chalk drawings or street-paintings, although initially conceived as socio-political public statements, gradually began to explore the concept of another world beneath the street. This other world was a place outside of time, of magical or dream-like nature, where stories come to life. The drawings are illustrative narrations reinforcing the plane of the street and then cutting away into a place beyond the surface. A sense of space and dimension created through a combination of traditional methods, fore-shortening of figurative forms, light and shadow, and use of a wide ranging palette, brighter in hue and chroma in the foreground. The unique aspect of the work though, is not so much the spacial perspective of the paintings, as the stories within them."

« J'ai toujours aimé l'art éphémère, les peintures ou les objets ayant une durée de vie brève, et qui changent ou s'éteignent avec le temps. Le premier dessin à la craie que je me souviens avoir vu était une interprétation de la Mona Lisa sur le coin d'une rue à Dublin. J'ai été immédiatement séduit par la générosité d'esprit qui consiste à laisser cette œuvre au gré du vent en échange de quelque argent. Mes dessins à la craie ou peintures sur sol, bien que conçus initialement comme des expressions publiques et sociopolitiques, ont commencé progressivement à explorer le concept d'un autre monde sous la rue. Cet autre monde était un lieu en dehors du temps, d'une nature magique ou irréelle, là où les histoires prennent vie. Les dessins sont des narrations évocatrices renforçant la planéité de la rue, puis perçant un endroit sous la surface même. Il s'agit d'un sens de l'espace et de la dimension créé au travers d'une combinaison de méthodes traditionnelles en réduisant les formes figuratives, la lumière et l'ombre, et en utilisant une palette bien étoffée, plus lumineuse dans les tonalités et les couleurs au premier plan. L'aspect unique de l'œuvre n'est pourtant pas tellement la perspective spatiale des peintures mais bien les histoires relatées au cœur de celles-ci. »

"Ik heb altijd al van efemere kunst gehouden, schilderijen of objecten die een korte levensduur hebben en langzamaan veranderen of verdwijnen. Ik herinner mij dat de eerste krijttekening die ik zag, een kopie was van de Mona Lisa, op een hoek van een straat in Dublin. Ik was onmiddellijk gecharmeerd door de gulheid waarmee dit werk werd weggegeven aan de wind in ruil voor een paar centen. Hoewel ze initieel waren bedoeld als publieke sociaal-politieke stellingnamen, begonnen mijn krijttekeningen of straatschilderijen geleidelijk aan het concept te verkennen van een andere wereld onder de straat. Deze andere wereld was een plaats buiten de tijd, van magische of dromerige aard, waar verhalen tot leven komen. De tekeningen zijn illustratieve vertellingen die de vlakheid van de straat versterken en dan wegzinken naar een plaats onder het oppervlak. Er wordt een gevoel van ruimte en dimensie gecreëerd door een combinatie van traditionele methodes, het in perspectief tekenen van figuratieve vormen, licht en schaduw, en het gebruik van een omvangrijk kleurenpallet, met helderdere kleurschakeringen en chroma in de voorgrond. Het unieke aspect van het werk is echter niet zozeer het ruimtelijk perspectief van de schilderijen dan wel de verhalen die erachter schuilen."

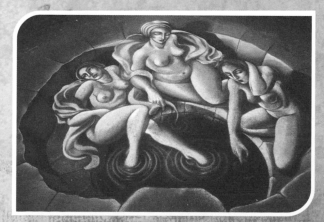

CONTACT
GARY PALMER (NORTHERN IRELAND, 1968)
WWW.DAVIDJONESCONTEMPORARYART.COM
WWW.GARYPALMERPAINTINGS.COM
GARYHENRYPALMER@YAHOO.COM
+1 310 463 2432

MATERIALS
CHALK, ACRYLIC, OIL.

PLACES
NORTHERN IRELAND, ENGLAND, SCOTLAND, SPAIN, AUSTRALIA, NEW ZEALAND, USA

COMMERCIAL ASSIGNMENTS
HE HAS TACKLED ALL KINDS OF COMMERCIAL ASSIGNMENTS, PARTICULARLY FROM MUSEUMS AND EDUCATIONAL ESTABLISHMENTS, FOR FESTIVALS AND MOVIES. HIS RESUME INCLUDES WORK FOR: RIDLEY SCOTT ASSOCIATES, ULSTER MUSEUM, PUBLIC ART OF BRENT CITY COUNCIL LONDON, VILLAGE BOOKS IN PACIFIC PALISADES, KEMPER MUSEUM KANSAS CITY MISSOURI.

MATÉRIAUX
CRAIE, ACRYLIQUE, HUILE.

LIEUX
IRLANDE DU NORD, ANGLETERRE, ÉCOSSE, ESPAGNE, AUSTRALIE, NOUVELLE-ZÉLANDE, ÉTATS-UNIS.

RÉALISATIONS SUR COMMANDE
GARY PALMER A ACCOMPLI TOUTES SORTES DE RÉALISATIONS A CARACTÈRE COMMERCIAL, EN PARTICULIER POUR DES MUSÉES ET DES ÉTABLISSEMENTS D'ÉDUCATION, POUR DES FESTIVALS OU ENCORE LE CINÉMA. IL A NOTAMMENT RÉALISÉ DES ŒUVRES POUR : LA RIDLEY SCOTT ASSOCIATES, L'ULSTER MUSEUM, LE PUBLIC ART OF BRENT CITY COUNCIL LONDON, LE VILLAGE BOOKS IN PACIFIC PALISADES, LE KEMPER MUSEUM KANSAS CITY MISSOURI.

MATERIALEN
KRIJT, ACRYL, OLIE.

PLAATSEN
NOORD-IERLAND, ENGELAND, SCHOTLAND, SPANJE, AUSTRALIË, NIEUW-ZEELAND, VSA

OPDRACHTEN
HIJ VOERDE REEDS DIVERSE UITEENLOPENDE COMMERCIËLE OPDRACHTEN UIT, IN HET BIJZONDER VOOR MUSEA EN ONDERWIJSINSTELLINGEN, VOOR FESTIVALS EN FILMS. ZIJN CURRICULUM OMVAT WERK VOOR: RIDLEY SCOTT ASSOCIATES, ULSTER MUSEUM, PUBLIC ART OF BRENT CITY COUNCIL LONDON, VILLAGE BOOKS IN PACIFIC PALISADES, KEMPER MUSEUM KANSAS CITY MISSOURI.

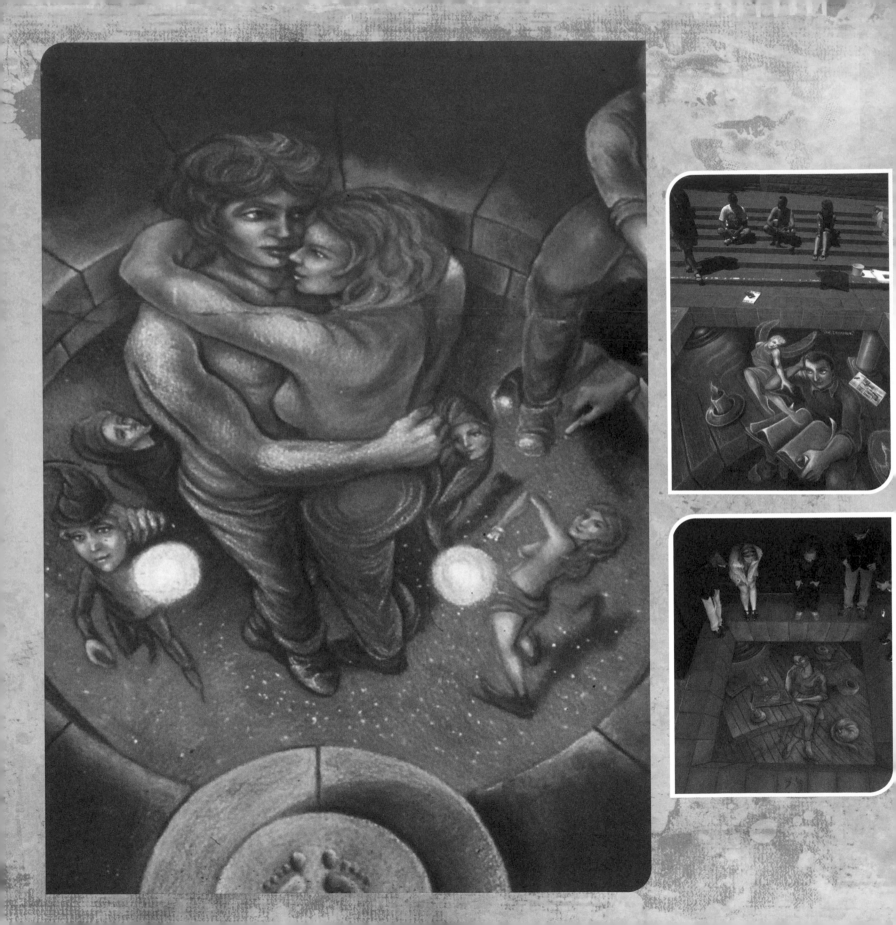

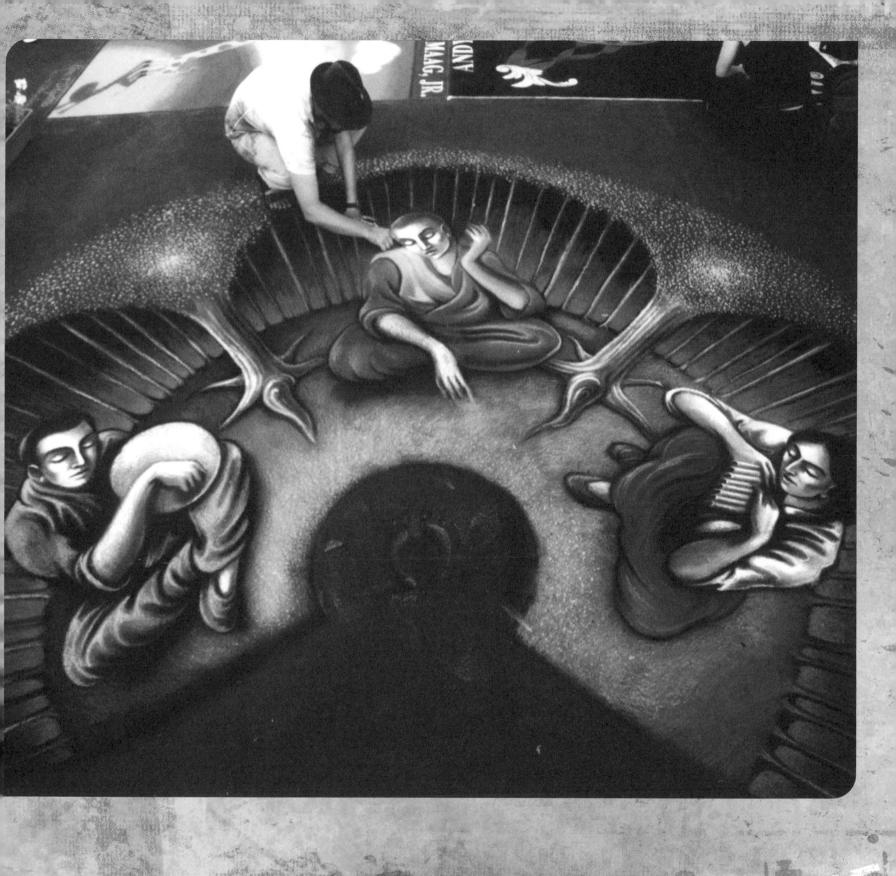

Eduardo Relero

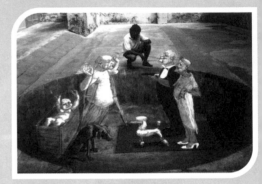

Born in Rosario, Argentina in a family of artists and painters, Eduardo Relero went through various university experiences (Architecture, Fine Arts and Philosophy), before finally opting for an artistic career. In 1990 he went to Rome, where he enthusiastically studied historic masterpieces, while working as a muralist, sculptor, portraitist, and copyist in museums. He participated in popular street painting festivals and held various exhibitions in places such as the Embassy of Canada and National Library.

Six years later Relero arrived in Madrid, where he started copying old masters at the Prado, and developed a very personal style of painting, muraling, engraving, and sculpting. He held exhibitions in spaces such as the Department of Culture, worked as a teacher in Rivas Viciamadrid and studied the art of metal engraving.

He began to develop large scale anamorphic drawings in the streets of Madrid, Barcelona and Sevilla, and as a result, was asked to perform at film / theater festivals (Lleida, Cadiz, Palma del Rio, Sevilla, Olite) and other types of events, in museums (such as the Archaeological museum of Murcia), at universities and in private and public spaces.

Né à Rosario, en Argentine, dans une famille d'artistes et de peintres, Eduardo Relero expérimente diverses matières à l'université (architecture, beaux-arts et philosophie), avant d'opter finalement pour une carrière artistique. En 1990, il part pour Rome, où il étudie avec enthousiasme les chefs-d'œuvre historiques tout en travaillant comme peintre muraliste, sculpteur, portraitiste et copiste dans les musées. Il participe aux festivals populaires de peinture sur sol et réalise diverses expositions dans des lieux comme l'ambassade du Canada et la National Library.

Six ans plus tard, Relero arrive à Madrid, où il commence à copier les anciens maîtres au musée du Prado, et développe un style très personnel pour la peinture, la peinture murale, la gravure et la sculpture. Il expose dans des lieux tels que le Département de la Culture, travaille comme professeur à Rivas Viciamadrid et étudie l'art de la gravure métallique.

Il commence à élaborer des dessins anamorphiques de grande envergure dans les rues de Madrid, Barcelone et Séville, et on lui demande par la suite de réaliser des prestations dans le cadre de festivals de films, de théâtre (Lleida, Cadiz, Palma del Rio, Séville, Olite) et d'autres types d'événements, dans des musées (comme le musée archéologique de Murcia), des universités ainsi que dans des espaces publics et privés.

Eduardo Relero, in Rosario, Argentinië in een familie van kunstenaars en schilders geboren, had verschillende universitaire ervaringen (architectuur, schone kunsten en filosofie), alvorens uiteindelijk te kiezen voor een artistieke carrière. In 1990 ging hij naar Rome, waar hij enthousiast historische meesterwerken bestudeerde, terwijl hij werkte als muurschilder, beeldhouwer, portrettist en kopiist in musea. Hij nam deel aan populaire straatschilderfestivals en hield verschillende tentoonstellingen in plaatsen zoals de Ambassade van Canada en de National Library.

Zes jaar later ging Relero naar Madrid, waar hij oude meesters in het Prado begon te kopiëren en een heel persoonlijke stijl van schilderen, muurschilderen, graveren en beeldhouwen ontwikkelde. Hij stelde tentoon in ruimtes zoals het Departement van cultuur, werkte als leraar in Rivas Viciamadrid en bestudeerde de kunst van de metaalgravure.

Hij begon grootschalige anamorfe tekeningen te maken in de straten van Madrid, Barcelona en Sevilla, en werd daardoor gevraagd om te werken op film-/theaterfestivals (Lleida, Cadiz, Palma del Rio, Sevilla, Olite) en andere soorten evenementen, in musea (zoals het archeologisch museum van Murcia), op universiteiten en in private en publieke ruimtes.

CONTACT
Eduardo Relero (Argentina, 1963)
HTTP://ANAMORFOSISEDUARDO.BLOGSPOT.COM
EDUARDORELERO@GMAIL.COM

MATERIALS
"Oil, pigments, water and glue to create big watercolor works, with some use of the a secco technique here and there."

PLACES
Argentina, Spain, Italy, UK, France, Austria.

ASSIGNMENTS
Eduardo Relero has already completed several commissioned works for special occasions such as the commemoration of the 1937 civil war bombardment of Durango in Vizcaya, the celebration of the 100 years of Gran Via in Madrid and the presentation of the Samsung brand in Paris.

MATÉRIAUX
« Huile, pigments, eau et colle pour créer de grandes œuvres à l'aquarelle, avec l'utilisation çà et là de la technique "secco". »

LIEUX
Argentine, Espagne, Italie, Grande-Bretagne, France, Autriche.

RÉALISATIONS SUR COMMANDE
Eduardo Relero a déjà accompli plusieurs commandes pour des occasions spéciales telles que la commémoration du bombardement de Durango en Biscaye en 1937 durant la guerre civile, la célébration des 100 ans de la Gran Via à Madrid et la présentation de la marque Samsung à Paris.

MATERIALEN
"Olie, pigmenten, water en lijm voor het creëren van grote waterverfwerken, met hier en daar gebruik van de a secco techniek."

PLAATSEN
Argentinië, Spanje, Italië, VK, Frankrijk, Oostenrijk.

OPDRACHTEN
Eduardo Relero voerde verschillende werken uit op bestelling voor speciale gelegenheden zoals de herdenking van het burgeroorlogbombardement van 1937 in Durango in Vizcaya, de viering van de 100ste verjaardag van Gran Via in Madrid en de voorstelling van het merk Samsung in Parijs.

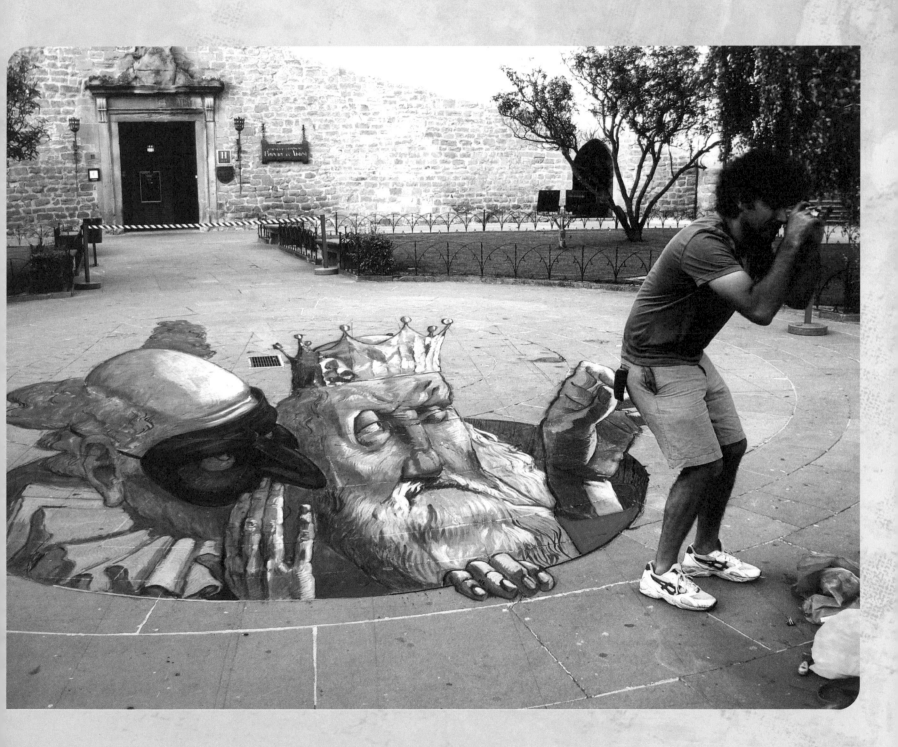

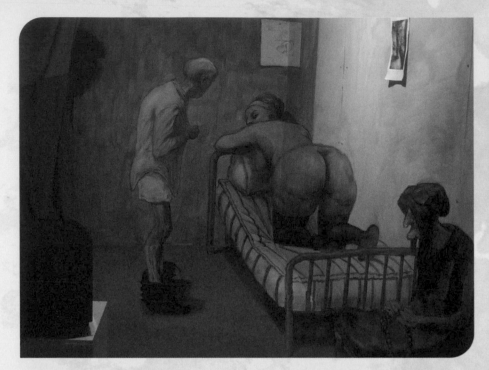
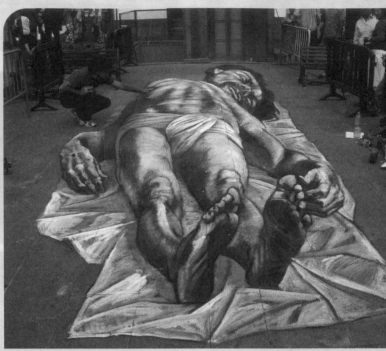
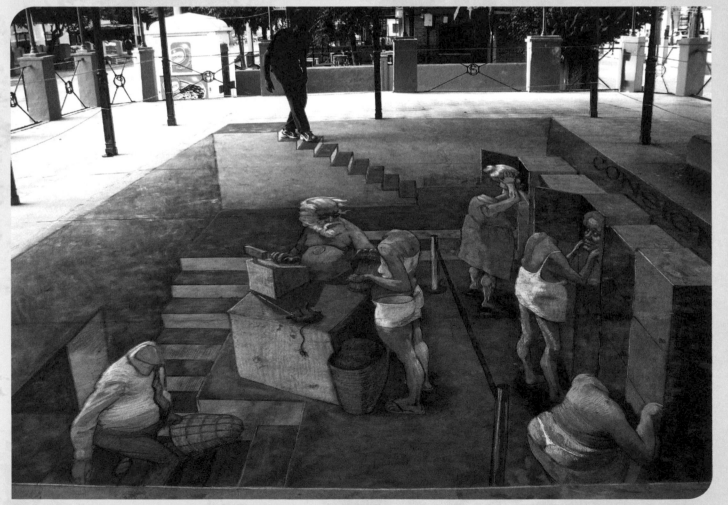

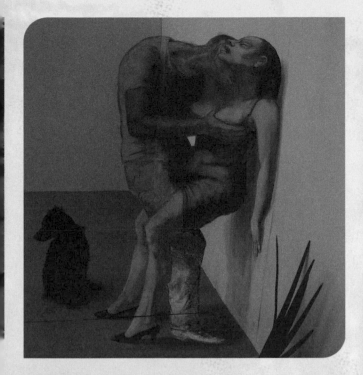

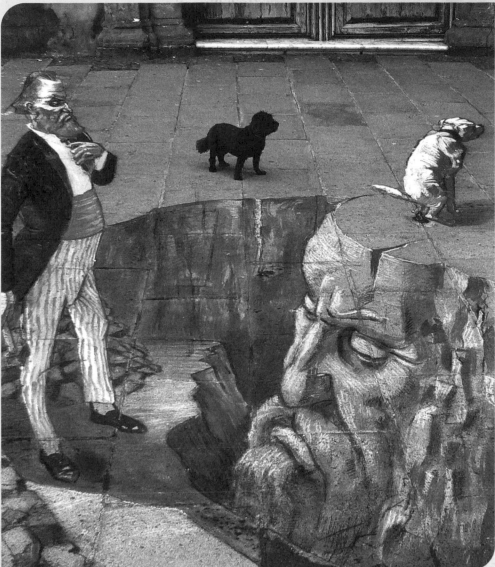

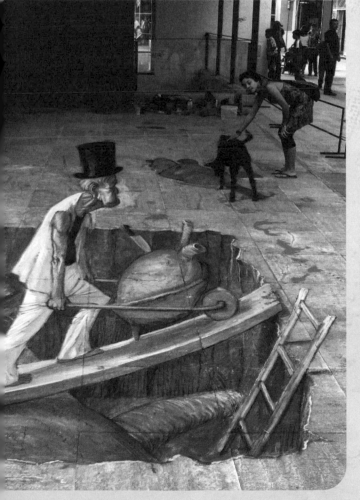

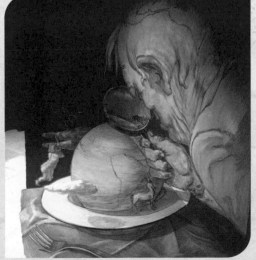

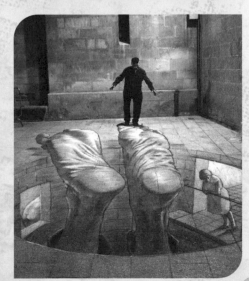

Tracy Lee Stum

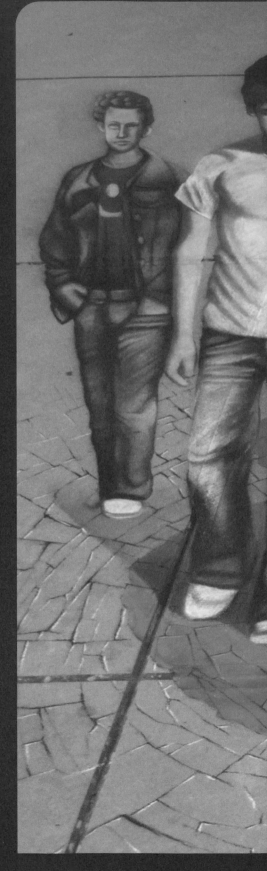

Born in Chambersburg, Pennsylvania, Tracy began drawing as soon as she could hold a crayon. She completed a Bachelor's degree program at Tyler School of Art in Philadelphia in 1983, and pursued additional studies in naturalism at the Florence Academy of Art in Italy in 2004.
Tracy began street painting in 1998 and is considered among the finest street painters today. She has participated in many international festivals and events, where her paintings have won numerous awards & accolades, and currently holds a Guinness World Record for the largest street painting by an individual, set in 2006. Best known for her 3D anamorphic and interactive street paintings, Tracy is actively creating commissioned works in chalk for leaders in the advertising, events, corporate and educational sectors. She recently completed the first ever 3D chalk art mural at the USOC USA House for the 2010 Olympic Winter Games in Vancouver, B.C.

Née à Chambersburg en Pennsylvanie, Tracy commence à dessiner dès qu'elle est en mesure de tenir un crayon. Elle suit un programme de bachelier à la Tyler School of Art de Philadelphie en 1983 et des études complémentaires en naturalisme à la Florence Academy of Art (Italie) en 2004.
Tracy commence la peinture sur sol en 1998 et est considérée comme l'un des peintres de rue les plus doués d'aujourd'hui. Elle a participé à de nombreux festivals et événements internationaux, où ses peintures ont remporté de multiples prix et honneurs. Elle détient actuellement un record du monde au Guinness pour la plus grande peinture sur sol réalisée par un artiste individuel (2006). Mieux connue pour ses peintures sur sol 3D interactives et anamorphiques, Tracy réalise activement des travaux à la craie sur commande pour des leaders dans les secteurs de la publicité, de

Tracy werd geboren in Chambersburg, Pennsylvania en begon te tekenen zodra ze een potlood kon vasthouden. In 1983 behaalde ze een bachelorgraad aan de Tyler School of Art in Philadelphia en in 2004 volgde ze een bijkomende opleiding naturalisme aan de Kunstacademie van Florence, in Italië.
Tracy begon in 1998 met straatschilderen en wordt vandaag tot de beste straatschilders gerekend. Ze nam deel aan talloze internationale festivals en evenementen, waar haar werken heel wat prijzen en lof binnenhaalden. Op dit ogenblik staat het in 2006 gevestigde Guinness Wereldrecord voor grootste straatschilderij door één persoon gemaakt, op haar naam. Tracy, die het best gekend is voor haar anamorfe en interactieve straatschilderijen in 3D, creëert actief krijtwerken op bestelling voor toonaangevende spelers in de reclame, de evenementen-, de

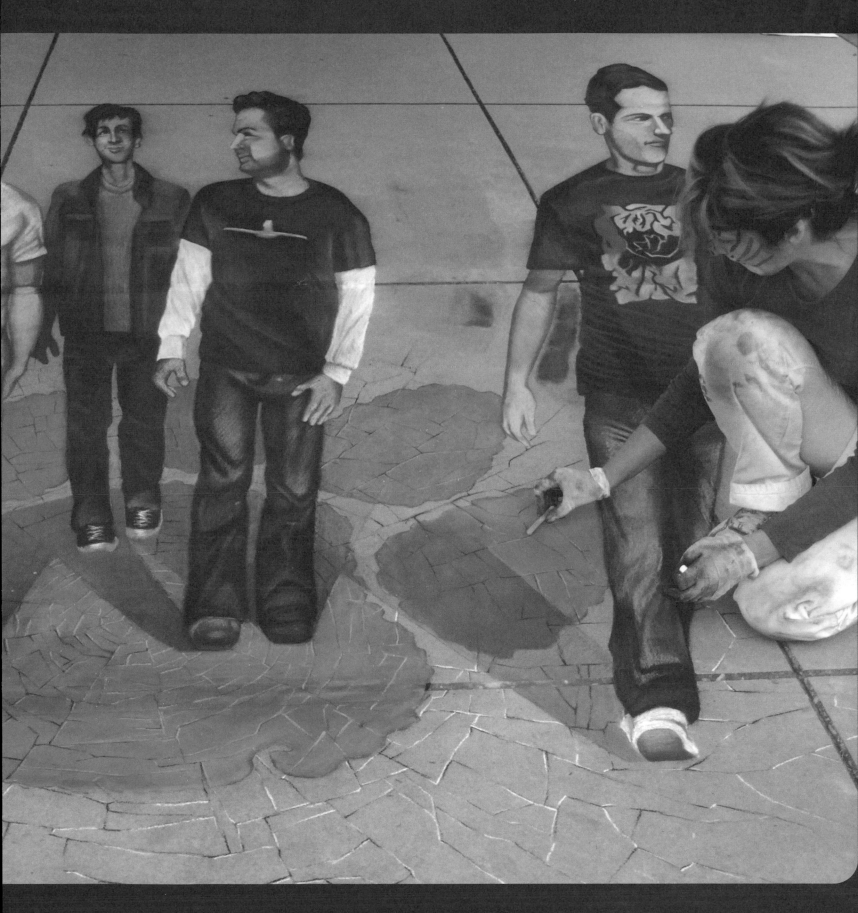

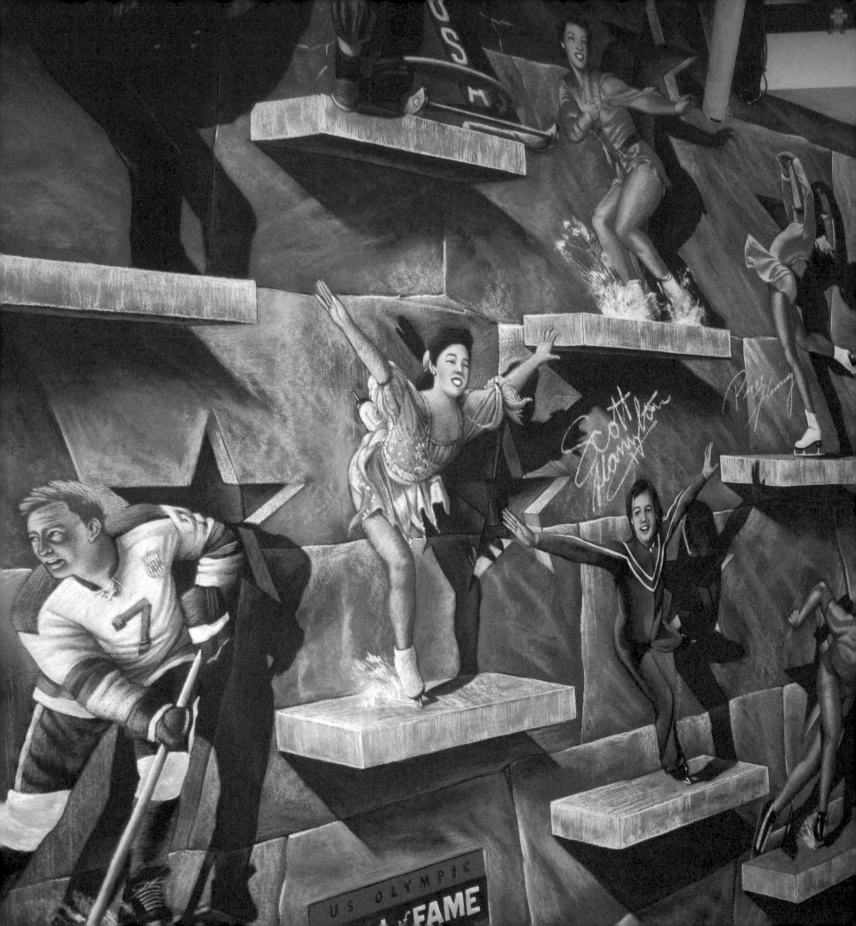

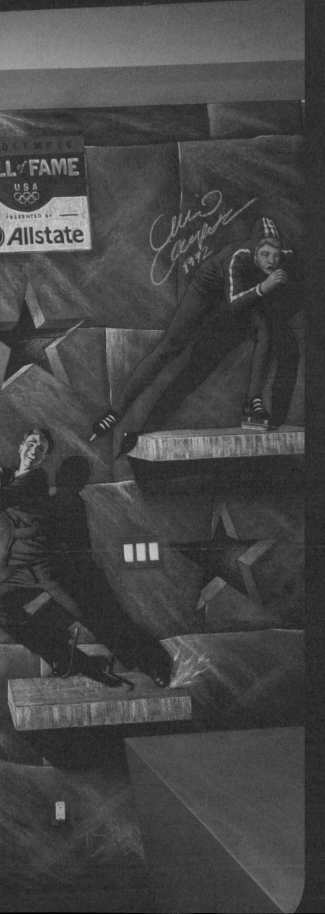

Tracy is also a leader in organizing large scale public arts projects worldwide, with extensive knowledge in project coordination and planning to international team building. She has consulted in developing street painting festivals in Asia, North America, India and throughout the US. Additionally, she promotes arts education and has conducted street painting workshops throughout the US. On top of that, Tracy is well known for her trompe l'oeil murals, oil paintings and decorative design work throughout the high end hospitality, entertainment and luxury residential markets. She has most recently applied her artistry to product design - creating award winning concept carpeting lines as well as consulting for public art applications in the entertainment/theme based industry.

--

l'événementiel, de l'entreprise et de l'éducation. Elle a récemment réalisé la première peinture murale 3D à la craie à la USA House de l'USOC pour les Jeux olympiques d'hiver 2010 à Vancouver, B.C. Tracy se distingue également par l'organisation de projets artistiques publics à grande échelle dans le monde entier, avec un grand savoir-faire en matière de coordination de projets et de planification de team-buildings internationaux. Elle a contribué au développement de festivals de peinture sur sol en Asie, en Amérique du Nord, en Inde et aux États-Unis. De plus, elle fait la promotion de l'enseignement des arts et a mené des ateliers de peinture sur sol à travers les États-Unis. Qui plus est, Tracy est célèbre pour ses peintures murales en trompe-l'œil, ses peintures à l'huile et ses œuvres de design décoratif pour les marchés résidentiels luxueux ainsi que les marchés haut de gamme de l'amusement et de l'hospitalité. Dernièrement, elle a mis son talent artistique au service de la création de produits - élaboration d'un concept primé de lignes de tapis ou consultance pour des applications artistiques publiques dans l'industrie des loisirs et de l'amusement.

--

bedrijfs- en onderwijssector. Onlangs voltooide ze het eerste 3D-muurkunstwerk in krijt ooit in het USOC USA House voor de Olympische Winterspelen van 2010 in Vancouver, BC. Tracy staat ook aan de top wat het organiseren betreft van grootschalige internationale publieke kunstprojecten, met uitgebreide kennis gaande van projectcoördinatie en planning tot internationale teambuilding. Ze adviseerde bij het opzetten van straatschilderfestivals in Azië, Noord-Amerika, India en in heel de VS. Bovendien promoot ze kunstonderwijs en gaf ze workshops straatschilderen in heel de VS. Tracy is ook bekend voor haar *trompe-l'oeil* muurschilderingen, olieverfschilderijen en decoratief designwerk op het gebied van hospitality, entertainment en luxewoningen. Niet lang geleden heeft ze haar artistieke talent gebruikt voor productontwerp door een gelauwerd tapijtconcept te creëren en advies te verlenen voor publieke kunsttoepassingen in de entertainment-/thema-industrie.

ARTIST'S STATEMENT
RÉFLEXIONS DE L'ARTISTE VISIE VAN DE KUNSTENAAR

"I'm a street painter - I draw things with chalk pastels on pavement; typically streets, plazas or sidewalks in urban public areas. I have a passion for manipulating 2D surfaces to reveal an unlikely alternative in 3D, typically designing and creating interactive images which invite the viewer to become part of my imagined world. As a result, communicating through this manner of direct participation has certainly become the keystone of my philosophy on being a visual artist.
The ephemeral nature of this art form has taught me how to let go of expectations, trust in my abilities and enjoy the process! I tend to work intuitively, often creating or developing each painting while I am in the process - I may not know exactly how it will look before I begin but I listen to my impulses and find they always lead me to wonderful discoveries and results!
Technically my works are completed rather quickly: 1 to 3 days being the limit for most paintings. It's a very physical way to make something and an appropriate conduit for my needs to 1.) stay in motion and 2.) visually reinvent whatever real estate I stake out.
My chalk conversations speak from imagination, beauty & playfulness through imagined and referenced sources, with nods toward art history, literature, myth, modern & historical cultural influences. Lighting, color, texture and movement are essential to my work - as much as accessing my intuitive impulses. In choosing this unorthodox manner in which to communicate with others, I have surely found a suitable medium to express my visions of mind and heart."

--

« Je suis une peintre de rue - je dessine des choses avec des craies pastel sur le sol, le plus souvent dans les rues, sur les places ou les trottoirs d'espaces publics urbains. Je voue une passion à la manipulation de surfaces 2D pour révéler une alternative inattendue en 3D, généralement en élaborant et en créant des images interactives qui invitent le spectateur à prendre part à mon monde imaginaire. Par conséquent, la communication par cette voie de participation directe est certainement devenue la clé de voûte de la philosophie qui consiste à être un artiste visuel.
La nature éphémère de cette forme d'art m'a appris comment me défaire de toutes prévisions, comment croire en mes capacités et prendre du plaisir tout au long de la réalisation de ce processus ! J'ai tendance à travailler de manière intuitive, souvent en créant ou en développant chaque peinture au cours de son processus de réalisation - je ne peux savoir exactement ce que cela va donner avant de l'entamer, mais je suis mon instinct et estime qu'il me conduit toujours à des découvertes et des résultats extraordinaires !
Techniquement, mes œuvres sont accomplies plutôt rapidement : de 1 à 3 jours pour la plupart de mes peintures. C'est une manière très physique de réaliser quelque chose et un moyen approprié de satisfaire à mes besoins 1.) de rester en mouvement, et 2.) de réinventer visuellement la zone que je prends pour support.
Mes conversations à la craie parlent d'imagination, de beauté et d'espièglerie à travers les sources imaginées et référencées, avec des renvois à l'histoire de l'art, la littérature, le mythe, aux influences culturelles modernes et historiques. Lumière, couleur, texture et mouvement sont essentiels dans mon travail - au même titre que l'accès aux élans que me dicte mon intuition. En choisissant cette manière non orthodoxe au sein de laquelle s'inscrit la communication avec les autres, j'ai certainement trouvé une technique fiable pour exprimer les visions de mon esprit et de mon cœur. »

--

"Ik ben een straatschilder - Ik teken dingen met krijtpastels op straatstenen; per definitie in straten, op pleinen of trottoirs in stedelijke publieke ruimtes. Ik heb een passie voor het manipuleren van 2D-oppervlakken om een onverwacht alternatief in 3D te verkrijgen. Ik ontwerp en creëer interactieve beelden die de toeschouwer uitnodigen om deel te worden van mijn denkbeeldige wereld. Communiceren via deze manier van rechtstreekse participatie is dan ook zeker de hoeksteen geworden van mijn filosofie als visueel kunstenaar.
Het vluchtige karakter van deze kunstvorm heeft me geleerd om verwachtingen los te laten, te vertrouwen op mijn talent en te genieten van het proces! Ik heb de neiging om intuïtief te werken en creëer of ontwikkel vaak schilderijen terwijl ik in het proces zit - ik weet niet altijd precies hoe het er zal uitzien vóór ik begin, maar ik luister naar mijn impulsen en vind dat ze me altijd leiden naar wonderbaarlijke ontdekkingen en resultaten!
Technisch gezien zijn mijn werken vrij snel klaar: 1 tot 3 dagen is het maximum voor de meeste schilderijen. Het is een erg fysieke manier van werken en het is belangrijk voor mij om 1) in beweging te blijven en 2) elk gebouw dat ik uitkies, opnieuw uit te vinden.
Uit mijn krijtconversaties blijkt verbeelding, schoonheid en speelsheid via ingebeelde en van verwijzingen voorziene bronnen, met knipogen naar de kunstgeschiedenis, de literatuur, mythen, moderne en historische culturele invloeden. Licht, kleur, textuur en beweging zijn essentieel voor mijn werk - evenzeer als het aanspreken van mijn intuïtieve impulsen. Door te kiezen voor deze onorthodoxe manier van communiceren met anderen, heb ik een geschikt medium gevonden om mijn intellectuele en emotionele visie te uiten."

CONTACT
Tracy Lee Stum (USA, 1961)
WWW.TRACYLEESTUM.COM
INFO@TRAYLEESTUM.COM
+001-604-734-5945
(MANAGEMENT: JUSTIN SUDDS, S.L. FELDMAN AND ASSOCIATES)

MATERIALS
CHALK PASTELS, CHARCOAL, TEMPERA PAINT, ACRYLIC PAINT, OIL PAINT.

PLACES
NORTH AMERICA (USA, CANADA & MEXICO); ASIA (CHINA, JAPAN, KOREA, INDONESIA); EUROPE; INDIA; MIDDLE EAST.

ASSIGNMENTS
AS A VISIONARY AND LEADER IN THE REALMS OF PAINTING, DRAWING, STREET PAINTING AND DECORATIVE DESIGN, TRACY'S WEALTH OF EXPERIENCE, EXPERTISE AND IMAGINATION MAKES HER ONE OF THE MOST HIGHLY SOUGHT AFTER WORKING ARTISTS IN HER RESPECTIVE ŒUVRES TODAY. SHE IS CURRENTLY UP FOR SEVERAL ASSIGNMENTS AND IS OPEN TO NEW ASSIGNMENTS. SOME EXAMPLES: ALLSTATE HALL OF FAME TRIBUTE MURAL / USA HOUSE - 2010 WINTER OLYMPIC GAMES, VANCOUVER, B.C. (2010); GM AUTOMOTIVE - BUICK LA CROSSE STREET PAINTING CAMPAIGN, USA (2009); AMERICAN CENTER OF THE US CONSULATE GENERAL, STREET PAINTING TOUR, INDIA (2009); MOOD INDIGO CULTURE AND ART FESTIVAL, INDIA (2008); SINGAPORE GRAND PRIX, SINGAPORE (2010).

--

MATÉRIAUX
CRAIES PASTEL, FUSAIN, PEINTURE TEMPERA, PEINTURE ACRYLIQUE, PEINTURE À L'HUILE.

LIEUX
AMÉRIQUE DU NORD (ÉTATS-UNIS, CANADA & MEXIQUE) ; ASIE (CHINE, JAPON, CORÉE, INDONÉSIE) ; EUROPE ; INDE ; MOYEN-ORIENT.

RÉALISATIONS SUR COMMANDE
EN TANT QUE VISIONNAIRE ET LEADER DANS LES DOMAINES DE LA PEINTURE, DU DESSIN, DE LA PEINTURE SUR SOL ET DU DESIGN DÉCORATIF, TRACY COMPTE PARMI LES ARTISTES CONTEMPORAINS LES PLUS PRISÉS POUR L'ENSEMBLE DE SES ŒUVRES. SON EXPÉRIENCE, SON EXPERTISE ET SON IMAGINATION EXTRÊMEMENT RICHES SONT PARTICULIÈREMENT APPRÉCIÉS. ELLE TRAVAILLE EN CE MOMENT À LA RÉALISATION DE PLUSIEURS TRAVAUX ET EST OUVERTE À DE NOUVELLES PROPOSITIONS. QUELQUES EXEMPLES : ALLSTATE HALL OF FAME TRIBUTE MURAL/USA HOUSE - JEUX OLYMPIQUES D'HIVER 2010, VANCOUVER, B.C. (2010) ; GM AUTOMOTIVE - BUICK LA CROSSE STREET PAINTING CAMPAIGN, ÉTATS-UNIS (2009) ; AMERICAN CENTER OF THE US CONSULATE GENERAL, STREET PAINTING TOUR, INDE (2009) ; MOOD INDIGO CULTURE AND ART FESTIVAL, INDE (2008) ; SINGAPORE GRAND PRIX, SINGAPOUR (2010).

--

MATERIALEN
KRIJTPASTELS, HOUTSKOOL, TEMPERAVERF, ACRYLVERF, OLIEVERF.

PLAATSEN
NOORD-AMERIKA (VSA, CANADA & MEXICO); AZIË (CHINA, JAPAN, KOREA, INDONESIË); EUROPA; INDIA; MIDDEN-OOSTEN.

OPDRACHTEN
ALS VISIONAIR LEIDER IN HET RIJK VAN SCHILDERIJEN, TEKENINGEN, STRAATSCHILDERINGEN EN DECORATIEF DESIGN IS TRACY DANKZIJ HAAR ENORME ERVARING, DESKUNDIGHEID EN VERBEELDING VANDAAG ÉÉN VAN DE MEEST GEVRAAGDE KUNSTENAARS IN HAAR RESPECTIEVE WERKDOMEINEN. OP DIT OGENBLIK IS ZE BEZIG MET VERSCHILLENDE OPDRACHTEN EN STAAT ZE OPEN VOOR NIEUWE PROJECTEN. ENKELE VOORBEELDEN: ALLSTATE HALL OF FAME TRIBUTE MUURSCHILDERING / USA HOUSE - OLYMPISCHE WINTERSPELEN 2010, VANCOUVER, BC (2010); GM AUTOMOTIVE - BUICK LA CROSSE STREET PAINTING CAMPAIGN, VSA (2009); AMERICAN CENTER OF THE US CONSULATE GENERAL, STREET PAINTING TOUR, INDIA (2009); MOOD INDIGO CULTURE AND ART FESTIVAL, INDIA (2008); SINGAPORE GRAND PRIX, SINGAPORE (2010).

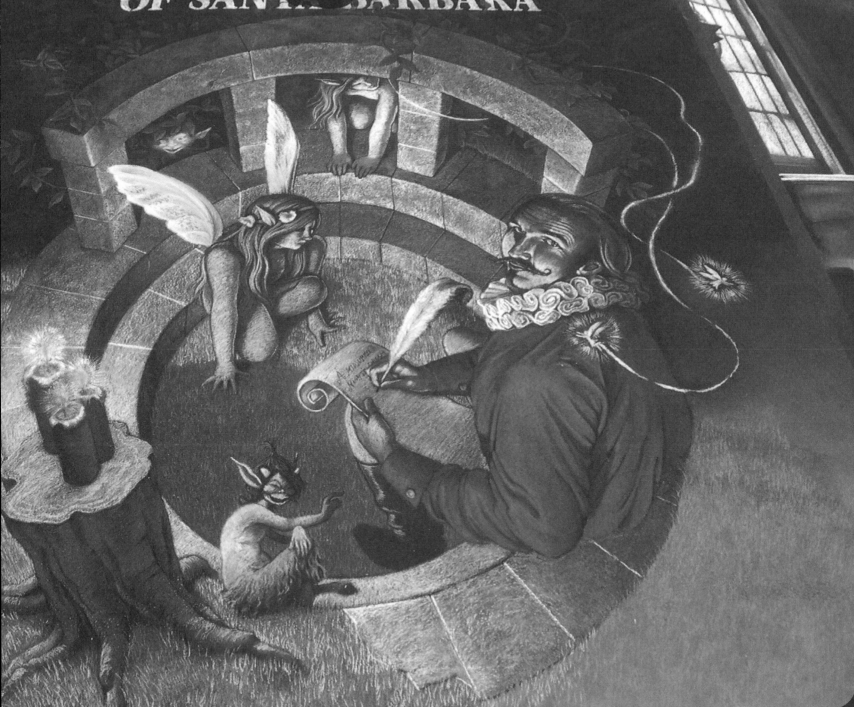

FOR EMMA, JOE, ALICE & CLYDE

'Escape of the Mummy'

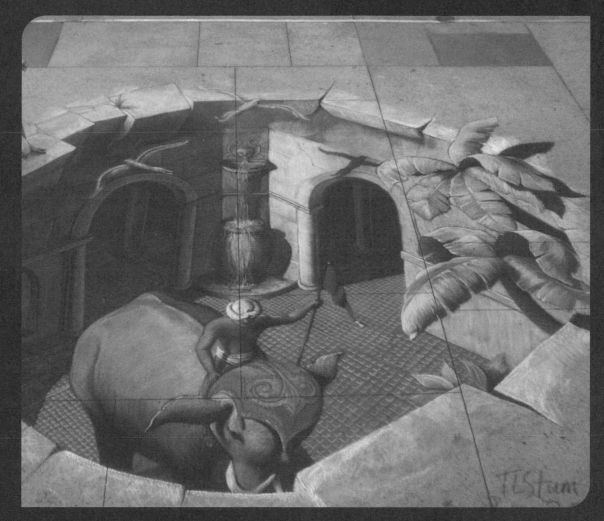

"Street Painting blends together several things I absolutely love in regards to my profession: imagination, drawing, color, education, performance & problem solving."

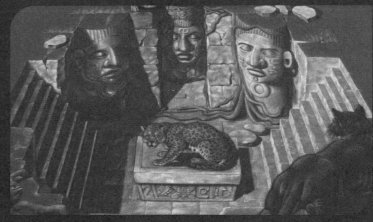

ToMo

"I think it's like performance art, that people who are present at that time and that place can experience."

Tomoteru 'Tomo' Saito was born and raised in Osaka, Japan and now lives and works in Florence, Italy. He studied at the Designers School in Osaka and worked as an architect in Tokyo before moving to Italy. He is currently a commissioned artist - creating oil paintings, portraits, reproductions, street paintings and trompe l'oeil murals, primarily in Italy, Germany, France and Spain. He has received some of street painting's most prestigious awards, most notably, prizes at the Internazionale dei Madonnari in Grazie, Italy. Street painting's most highly regarded competition is invitation only and attracts artists from around the world.

--

Tomoteru « Tomo » Saito est né et a grandi à Osaka au Japon. Il vit et travaille aujourd'hui à Florence, en Italie. Il a étudié à la Designers School d'Osaka et travaillé comme architecte à Tokyo avant de partir pour l'Italie. Il est aujourd'hui un artiste accrédité - créant des peintures à l'huile, des portraits, des reproductions, des peintures sur sol et des peintures murales en trompe-l'œil principalement en Italie, en Allemagne, en France et en Espagne. Il a reçu quelques-unes des récompenses les plus prestigieuses en peinture sur sol, et plus particulièrement, des prix à l'Internazionale dei Madonnari à Grazie, en Italie. Il s'agit du concours le plus prisé en matière de peinture sur sol - une simple invitation attire d'ailleurs les artistes du monde entier.

--

Tomoteru 'Tomo' Saito werd geboren in Osaka, Japan en groeide daar op. Nu woont en werkt hij in Florence, Italië. Hij studeerde aan de Ontwerpersschool in Osaka en werkte als architect in Tokio alvorens hij naar Italië verhuisde. Op dit ogenblik werkt hij op bestelling. Hij maakt olieverfschilderijen, portretten, reproducties, straatschilderijen en *trompe-l'oeil* muurschilderingen, hoofdzakelijk in Italië, Duitsland, Frankrijk en Spanje. Hij kreeg een aantal van de meest prestigieuze prijzen voor zijn straatschilderijen, waaronder verscheidene op de Internazionale dei Madonnari in Grazie, Italië, een hoog aangeschreven competitie in het straatschilderen, die enkel toegankelijk is op uitnodiging en die kunstenaars van over heel de wereld aantrekt.

CONTACT
Tomoteru Saito
HTTP://TOMOTERU.WEB.FC2.COM/INDEX.HTML
TOMOTERUS@HOTMAIL.COM

MATERIALS
Chalk and pastel.

PLACES
Japan, Italy, Spain, France, Germany, USA.

ASSIGNMENTS
Tomo is open for all kinds of commissions, such as oil paintings, portraits, reproductions, street paintings and trompe l'oeuil murals.

- -

MATÉRIAUX
Craie et pastel.

LIEUX
Japon, Italie, Espagne, France, Allemagne, États-Unis.

RÉALISATIONS SUR COMMANDE
Tomo est ouvert à tous types de commandes, comme les peintures à l'huile, les portraits, les reproductions, les peintures sur sol et peintures murales en trompe-l'œil.

- -

MATERIALEN
Krijt en pastel.

PLAATSEN
Japan, Italië, Spanje, Frankrijk, Duitsland, VSA.

OPDRACHTEN
Tomo staat open voor allerhande opdrachten, zoals olieverfschilderijen, portretten, reproducties, straatschilderijen en *trompe-l'oeuil* muurschilderingen.

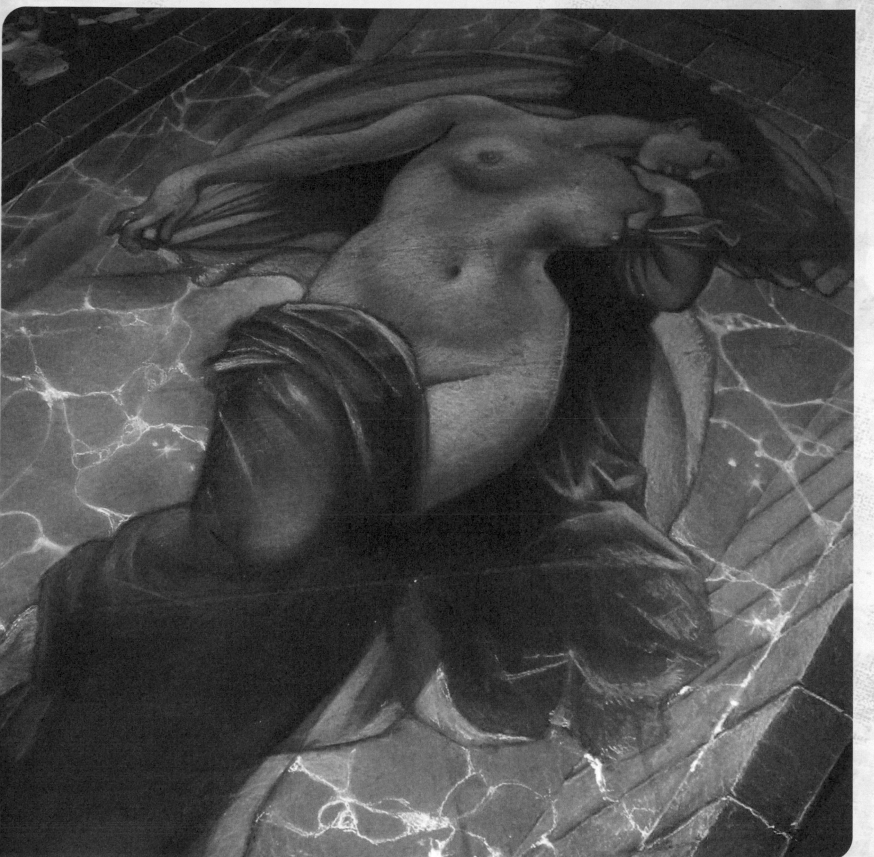

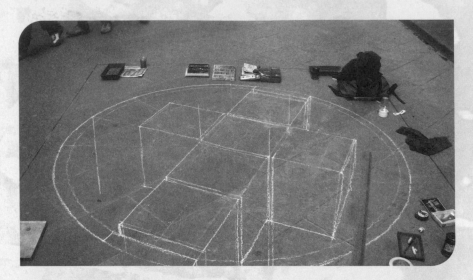

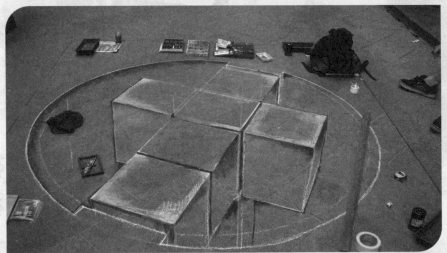

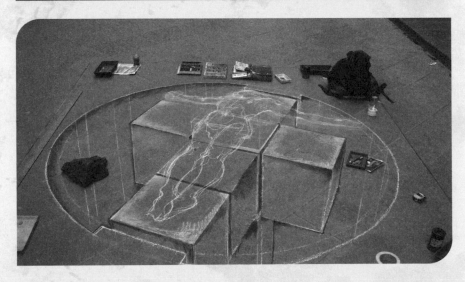

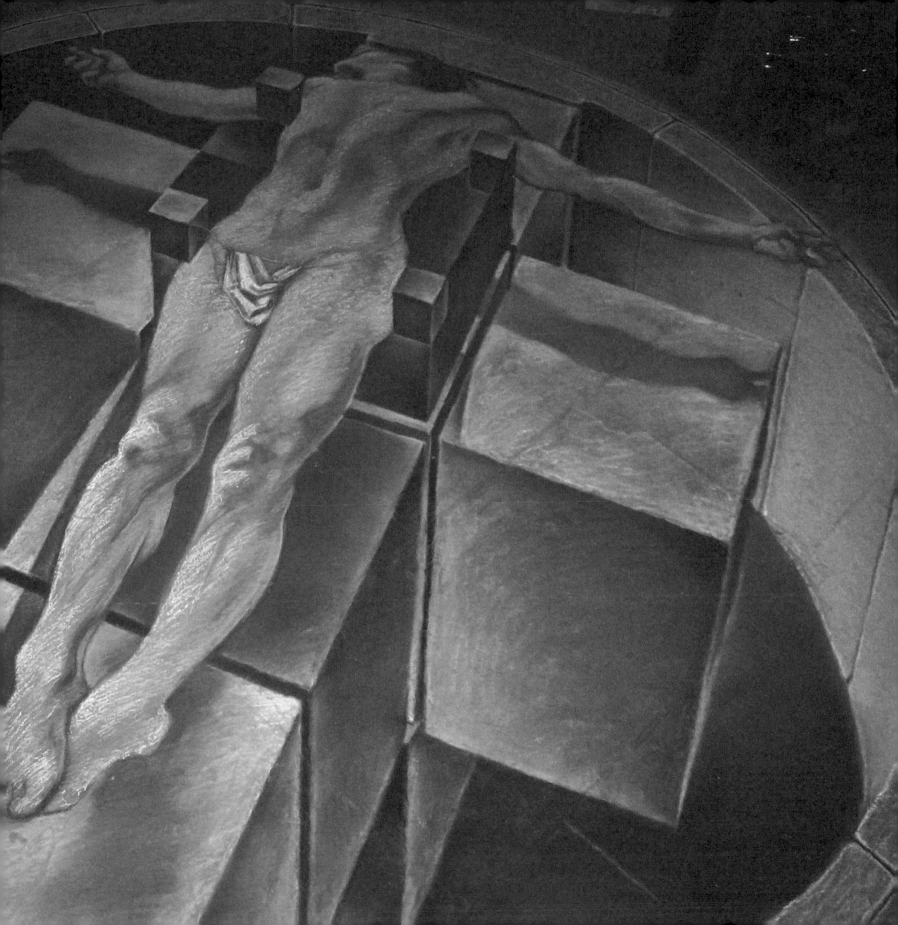

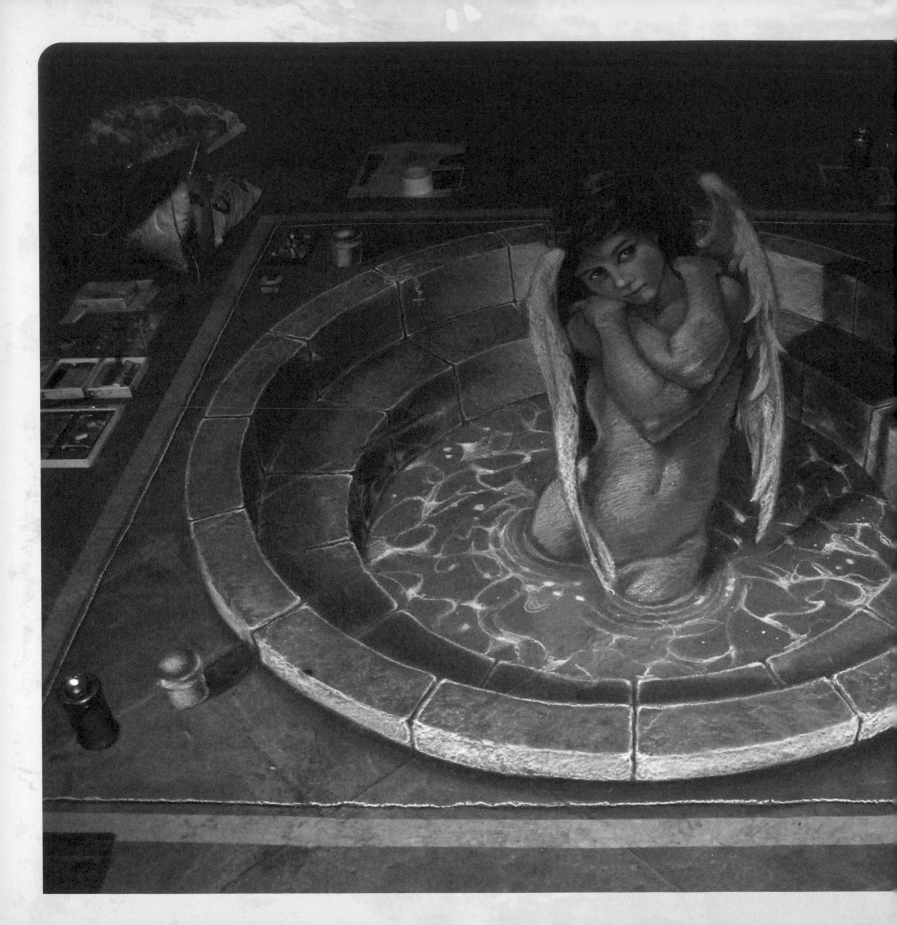

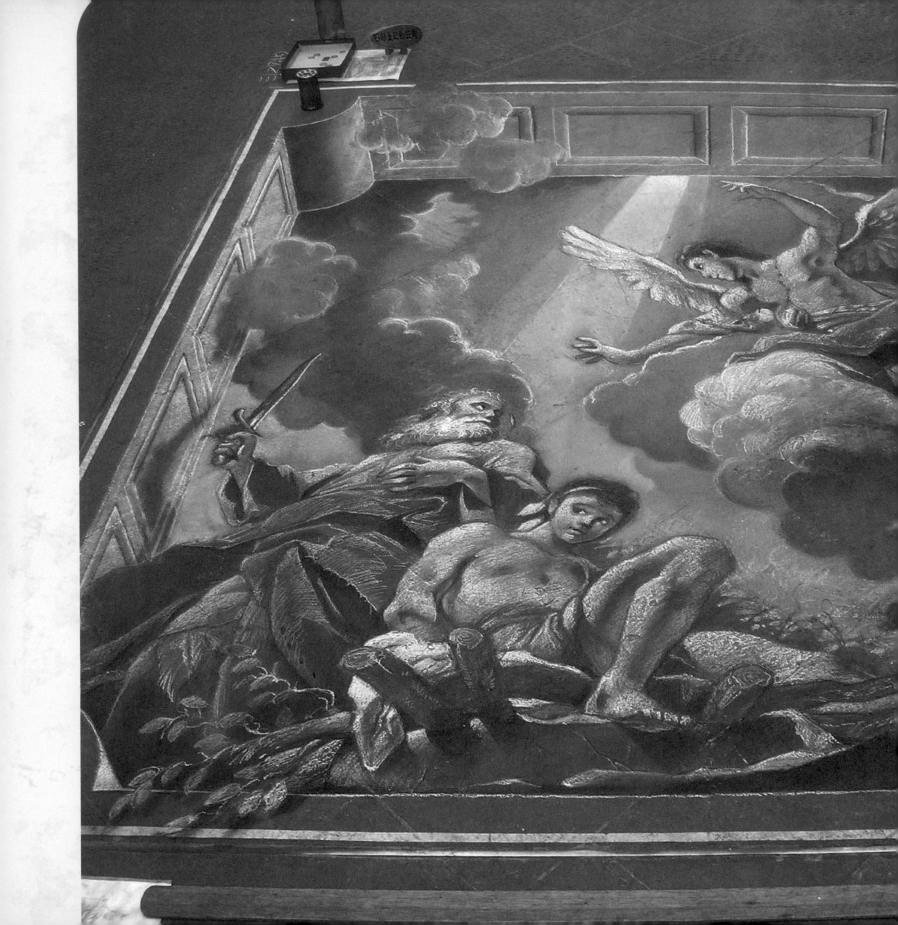

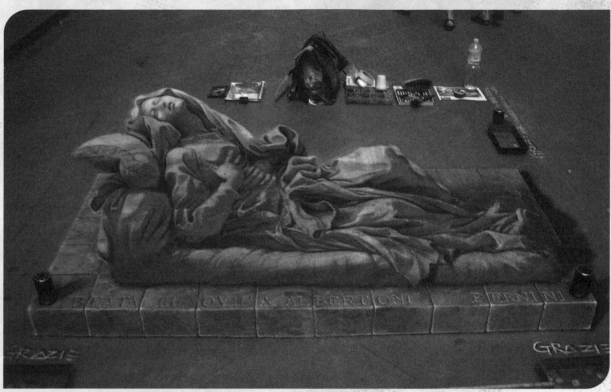
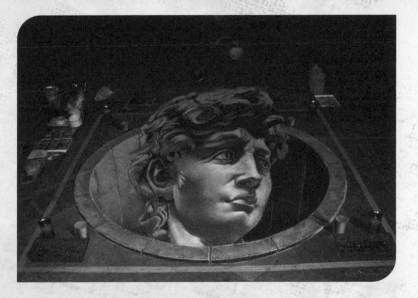

106

"Peope say graffiti is ugly, irresponsible and childish. But that's only if it's done properly."

– Banksy

3D Graffiti

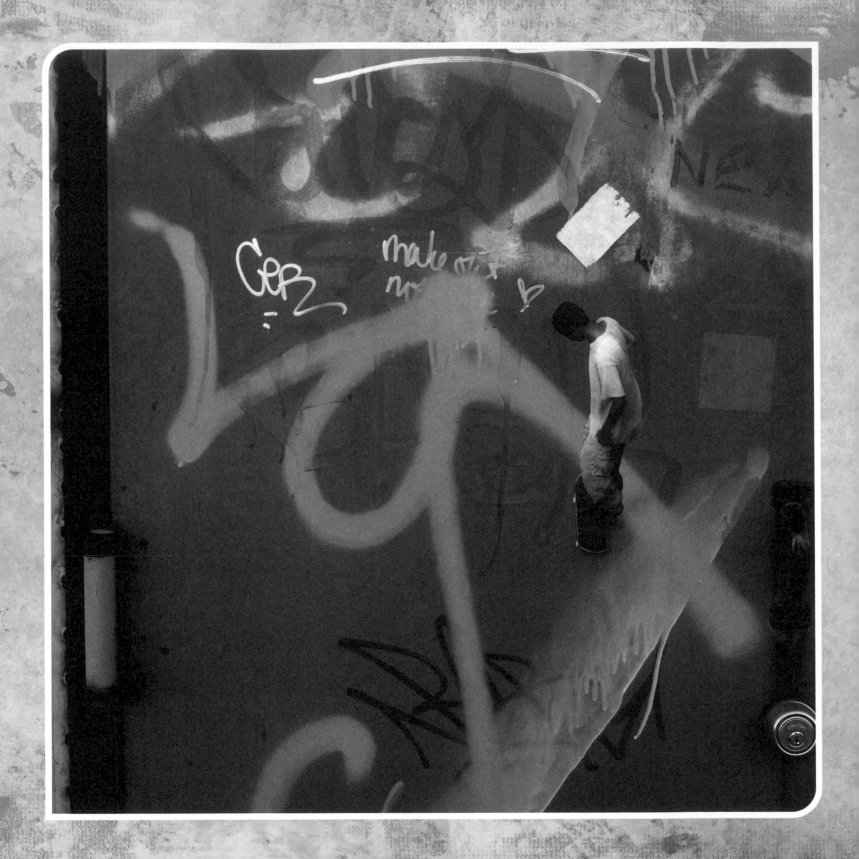

3D GRAFFITI

Graffiti is the name for images or lettering that has been scratched, scrawled, painted, marked or pasted on property. Born out of a desire to put one's name in a space that will reach a lot of people, it has existed since ancient times, with examples dating back to Ancient Greece and the Roman Empire.

In the 20th century, the phenomenon reached a first worldwide craze during WWII, when the phrase 'Kilroy was here' was scribbled practically everywhere by American troops. From then on, graffiti popped up occasionally, sparked by events like the death of Charlie Parker ('Bird Lives') or the Parisian student revolt of 1968 ('L'ennui est contre-révolutionnaire'). In the summer of 1971, a story in the New York Times about the tagger Taki 183 inspired hundreds of young people to write their names everywhere. From then on, graffiti evolved into a pop culture phenomenon often related to gang-related activities, underground hip hop music and the skater and surfer scene.

Several decades ago, this means of expression that was once synonymous with vandalism attained the status of art form, and in recent years it has even crept from edgy to mainstream. Graffiti exists in many different types and styles, and 3D pioneers like Erni, Delta, DAIM and Dan Witz have been pushing the limits on what you can do with very simple tools such as paint and stickers.

GRAFFITI EN 3D

Le terme « graffiti » désigne les images ou les inscriptions qui ont été griffées, gribouillées, peintes, tracées ou collées sur une propriété. Nés d'un désir d'apposer le nom de quelqu'un dans un espace touchant un grand nombre de personnes, les graffiti existent depuis les temps les plus anciens ; on a d'ailleurs retrouvés des exemples datant de la Grèce antique et de l'Empire romain.

Au XXe siècle, le phénomène connaît un premier engouement à travers le monde durant la Seconde Guerre mondiale, lorsque la phrase « Kilroy was here » est griffonnée pratiquement partout par les troupes américaines. À partir de là, les graffiti émergent occasionnellement et sont suscités par des événements comme la mort de Charlie Parker (« Bird Lives ») ou la révolte estudiantine à Paris en 1968 (« L'ennui est contre-révolutionnaire »). À l'été 1971, une histoire parue dans le New York Times à propos du tagueur Taki 183 inspire des centaines de jeunes à inscrire leur nom partout. Les graffiti évoluent ensuite vers un phénomène de la culture pop souvent lié aux activités des gangs, au hip-hop underground et au milieu des skateurs et des surfeurs.

Voici plusieurs décennies, ce mode d'expression qui était au départ synonyme de vandalisme est alors élevé au rang de forme artistique, et ces dernières années, il est passé d'un statut avant-gardiste à celui de courant populaire et fédérateur. Les graffiti adoptent plusieurs types et styles différents, et les pionniers du 3D tels que Erni, Delta, DAIM et Dan Witz ont repoussé les limites du réalisable à l'aide d'outils très simples comme la peinture et les autocollants.

3D-GRAFFITI

Graffiti is de naam voor beelden of letters die op gebouwen zijn gekrast, gekrabbeld, geschilderd, gemarkeerd of geklad. Het fenomeen is ontstaan uit het verlangen van de schrijver om zijn naam achter te laten op een plaats die veel mensen zal bereiken en bestaat als sinds de oudheid, met voorbeelden die teruggaan tot het Oude Griekenland en het Romeinse Keizerrijk.

In de 20ste eeuw kende dit fenomeen een eerste wereldwijde rage, toen tijdens de Tweede Wereldoorlog de zin 'Kilroy was here' nagenoeg overal werd aangebracht door de Amerikaanse troepen. Van dan af dook graffiti regelmatig op, naar aanleiding van gebeurtenissen zoals het overlijden van Charlie Parker ('Bird Lives') of de opstand van de Parijse studenten van 1968 ('L'ennui est contre-révolutionnaire'). In de zomer van 1971 inspireerde een verhaal in de New York Times over de tagger Taki 183 honderden jonge mensen om hun naam overal te schrijven. Vanaf toen evolueerde graffiti tot popcultuurfenomeen dat vaak verband hield met bendeactiviteiten, underground hip hop muziek en de skater- en surferscene.

Enkele decennia geleden bereikte dit expressiemiddel, dat ooit synoniem was van vandalisme, de status van kunstvorm, en in de laatste jaren is het uit de marge gekropen en een trend geworden. Graffiti bestaat in veel verschillende types en stijlen, en 3D-pioniers zoals Erni, Delta, DAIM en Dan Witz hebben grensverleggend werk verricht met heel eenvoudige middelen zoals verf en stickers.

Armo

Armo was born and raised in the San Francisco Bay area. As a child, he was always looking for creative ways to express himself. In his early teen years he developed a passion for graffiti art and started collaborating with other street artists. Realizing the legal risks involved, he worked hard to find ways to express himself in the more mainstream art world. By studying graphic design, Armo was able to see the visual commonalities between typography and graffiti art - such as lettering and layout - and decided he would develop works that merged them together.

Thus began the conception of what would later mature into the Alta-Modern genre. Recently, graffiti has become more accepted by the mainstream art community, and Armo's work is on the forefront of that movement. He uses a mixed media approach to his work, combining several elements of digital styles, graffiti, paints, and textures to challenge the viewer's comfort zones and break through stereotypes of what graffiti art stands for.

His first showing was at the School of Art and Design at San Jose State. Since then, Armo's work has been shown in several magazines, and in 2009, he was invited to participate in the prestigious Art Basel show in Miami, Florida. At only 24, he is the leading pioneer in the Alta-Modern graffiti genre. He is most happy taking his work to the streets where everyone can see it. This also provides the opportunity for him to watch people's reactions and get inspiration for his work.

Armo est né et a grandi sur la baie de San Francisco. Enfant, il est perpétuellement à la recherche de moyens créatifs lui permettant de s'exprimer. Durant les premières années de son adolescence, il développe une passion pour l'art du graffiti et commence à collaborer avec d'autres artistes de rue. Réalisant les risques qu'il encourt sur le plan légal, il travaille sans relâche pour trouver des modes d'expression dans le monde artistique plus traditionnel. En étudiant le design graphique, Armo est en mesure de distinguer les points communs visuels entre la typographie et l'art du graffiti - tels que le lettrage et l'agencement (layout) -, et il décide, dès lors, de développer des travaux les mélangeant tous deux.

C'est ainsi que débute la conception de ce qui deviendra plus tard le genre « Alta-Modern ». Récemment, les graffiti ont été davantage acceptés par la communauté artistique faisant autorité, et le travail d'Armo est à la pointe de ce mouvement. Dans son travail, il utilise une approche mêlant divers médiums, il combine plusieurs éléments de styles numériques, les graffiti, les peintures et les textures pour défier les zones de confort visuel du spectateur et briser les stéréotypes incarnés par l'art du graffiti.

Il fait sa première exposition à la School of Art and Design de l'État de San José. Depuis lors, le travail d'Armo a été présenté dans de nombreux magazines, et en 2009, il a été invité à participer à la prestigieuse foire d'art contemporain Art Basel Miami Beach, en Floride. À seulement 24 ans, il est le plus grand pionnier du genre « Alta-Modern ». Il est particulièrement heureux lorsqu'il effectue son travail dans les rues et à la vue de tous. Il a ainsi l'opportunité d'observer les réactions des personnes et d'y puiser son inspiration pour la réalisation de ses œuvres.

Armo werd geboren in de buurt van San Francisco Bay, en groeide er ook op. Als kind was hij altijd op zoek naar creatieve manieren om zich uit te drukken. In zijn tienerjaren ontwikkelde hij een passie voor graffitikunst en begon hij samen te werken met andere straatkunstenaars. Zich bewust van de strafrechtelijke risico's die eraan verbonden waren, werkte hij hard om manieren te vinden om zich uit te drukken in de conventionelere kunstwereld. Door grafisch ontwerp te studeren, ontdekte Armo de visuele overeenkomsten tussen typografie en graffitikunst - zoals belettering en lay-out - en besloot dat hij ze in zijn werk zou samenbrengen.

Dat was de aanzet tot het concept dat later zou evolueren tot het Alta-Moderne genre. In een recent verleden is graffiti meer aanvaard geraakt door de mainstream kunstgemeenschap, en Armo's werk speelt een vooraanstaande rol in die beweging. Hij gebruikt een combinatie van media voor zijn werk en combineert verschillende elementen van digitale stijlen, graffiti, verven en texturen om de comfortzones van de toeschouwers in vraag te stellen en de stereotypen van waar graffitikunst voor staat, te doorbreken.

Zijn eerste tentoonstelling vond plaats in de School of Art and Design in San Jose State. Sindsdien werd het werk van Armo getoond in diverse tijdschriften, en in 2009 werd hij uitgenodigd om deel te nemen aan de prestigieuze Art Basel show in Miami, Florida. Op amper 24 jarige leeftijd is hij de toonaangevende pionier in het Alta-Moderne graffitigenre. Hij voert zijn werk zeer graag uit in de straten, waar iedereen het kan zien. Dit biedt hem ook de kans om de reacties van de mensen te zien en inspiratie op te doen voor zijn werk.

"My Alta-Modern style is new to mainstream media, and is meant to challenge the viewers' comfort zones and make them see graffiti art in a new way."

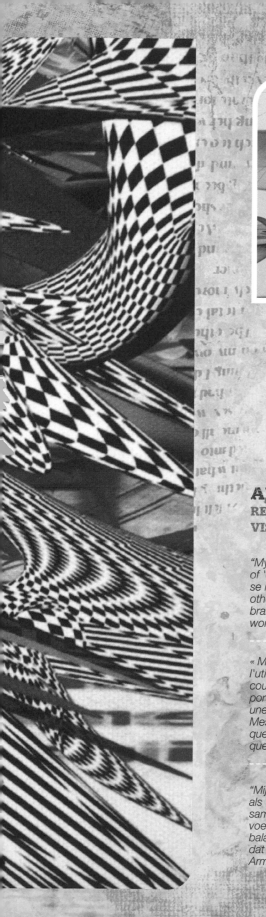

ARTIST'S STATEMENT
REFLEXIONS DE L'ARTISTE
VISIE VAN DE KUNSTENAAR

"My color scheme is unique because it is a part of me. I use it as sort of 'color therapy.' I use colors that flow together harmoniously because it's all about the relationships and how the colors feel next to each other and how they feel as a balance. My vibrant colors are part of my brand. I want people to see a work and know immediately that it is a work of Armo."

« Mon schéma de couleurs est unique parce qu'il fait partie de moi. Je l'utilise comme une sorte de "thérapie par la couleur". J'utilise des couleurs qui s'accordent harmonieusement étant donné que tout porte sur les relations, sur la manière dont les couleurs réagissent les unes avec les autres et dont elles traduisent un sentiment d'équilibre. Mes couleurs éclatantes font avant tout partie de mon style. Je veux que lorsque les gens voient une œuvre, ils sachent immédiatement que c'est une œuvre d'Armo. »

"Mijn kleurenpallet is uniek, want het is een deel van mij. Ik gebruik het als een soort 'kleurentherapie'. Ik gebruik kleuren die harmonieus samenvloeien omdat alles draait rond de relaties en hoe kleuren aanvoelen als ze naast elkaar worden gebruikt en hoe ze aanvoelen als balans. Mijn felle kleuren maken deel uit van mijn handelsmerk. Ik wil dat mensen, wanneer ze een werk zien, onmiddellijk weten dat het een Armo is."

CONTACT
Armo (USA, 1985)
WWW.ARMO1.COM
SHARON@TOPPUBLICIST.COM (DIRECTOR OF MEDIA RELATIONS SHARON SIMPSON)
+1 310 492-5874

MATERIALS
"I USE MIXED MEDIA: INK, ACRYLIC, LATEX, SPRAY PAINT, AND SOMETIMES MASKING TAPE FOR TEXTURE."

PLACES
GERMANY, UK, USA.

ASSIGNMENTS
ARMO IS NOT CURRENTLY WORKING ON ANY ASSIGNMENTS, BUT HE WOULD LOVE TO DO THEM.

MATÉRIAUX
« J'UTILISE CONJOINTEMENT PLUSIEURS MÉDIUMS : ENCRE, ACRYLIQUE, LATEX, PEINTURE EN BOMBE, ET PARFOIS, DU RUBAN DE MASQUAGE POUR LA TEXTURE. »

LIEUX
ALLEMAGNE, GRANDE-BRETAGNE, ÉTATS-UNIS.

RÉALISATIONS SUR COMMANDE
ARMO NE TRAVAILLE PAS ACTUELLEMENT À LA RÉALISATION DE COMMANDES, MAIS TOUT ÉVENTUEL PROJET RENCONTRERA SON ENTHOUSIASME.

MATERIALEN
"IK GEBRUIK EEN COMBINATIE VAN MEDIA: INKT, ACRYL, LATEX, SPUITVERF EN SOMS AFPLAKBAND VOOR TEXTUUR."

PLAATSEN
DUITSLAND, VK, VSA.

OPDRACHTEN
ARMO IS OP DIT OGENBLIK NIET BEZIG MET OPDRACHTEN, MAAR IS MEER DAN BEREID OM ER OP TE STARTEN..

DAIM

Mirko Reisser was born in Lueneburg, Germany in 1971. He started spraying in 1989 and immediately injected a passion for minute details and perfection in his work. Only one year later he started working as DAIM and collaborated in various international projects, such as making the world's highest graffiti. He began to live as a free artist in 1992 and soon gained an international reputation through his famous 3D-style. His productivity and active travelling spread his name widely and made him a well-known artist. In 1997 DAIM went to Switzerland to study fine arts for two years at the Schule für Gestaltung in Lucerne, Switzerland. There he created his well-known sculptures of wood and concrete, etchings and various canvases with the inscription of the word 'DAIM'. With Heiko Zahlmann and Gerrit Peters (TASEK) he founded getting-up in Hamburg, a studio for graffiti artists as well as an address for art lovers and clients. Together, they organised the internationally acclaimed graffiti-art exhibition Urban Discipline in 2000, 2001 and 2002, of which they also made books. In 2001 he undertook a Graffiti-Worldtour through Thailand, Australia, New Zealand, Brazil, Argentina, USA and Mexico. Participations in group exhibitions have always been a firm part of his work.

Mirko Reisser est né en 1971 à Lueneburg, en Allemagne. Il commence à peindre à la bombe en 1989 et nourrit immédiatement une passion pour les moindres détails et la perfection de son travail. Un an plus tard seulement, il commence à travailler sous le nom de DAIM et collabore à divers projets internationaux, tels que la réalisation du plus haut graffiti au monde. Il s'installe comme artiste indépendant en 1992 et jouit rapidement d'une réputation internationale grâce à son célèbre style en 3D. Sa productivité et ses voyages fréquents lui permettent de se faire un nom à l'échelle internationale et font de lui un artiste célèbre. En 1997, DAIM se rend en Suisse pour étudier les beaux-arts pendant deux ans au sein de la Schule für Gestaltung à Lucerne. C'est là qu'il crée ses célèbres sculptures en bois et ses diverses toiles et eaux-fortes concrètes arborant l'inscription du terme « DAIM ». Avec Heiko Zahlmann et Gerrit Peters (TASEK), il crée « Getting-up » à Hambourg, un studio pour les artistes de graffiti ainsi qu'une adresse pour les clients et amateurs d'art. Ensemble, ils organisent l'exposition sur l'art du graffiti internationalement reconnue Urban Discipline en 2000, 2001 et 2002, dont ils publieront également des ouvrages. En 2001, DAIM entreprend un Graffiti-Worldtour à travers la Thaïlande, l'Australie, la Nouvelle-Zélande, le Brésil, l'Argentine, les États-Unis et le Mexique. Les participations à des expositions de groupe ont toujours occupé une place importante dans son travail.

Mirko Reisser werd in 1971 geboren in Lueneburg, Duitsland. Hij begon te spuiten in 1989 en ontdekte onmiddellijk zijn passie voor minuscule details en perfectie in zijn werk. Amper een jaar later begon hij te werken als DAIM en werkte hij mee aan diverse internationale projecten, zoals de hoogste graffiti ter wereld. Vanaf 1992 begon hij als vrij kunstenaar te leven en maakte hij al snel internationaal naam met zijn beroemde 3D-stijl. Dankzij zijn productiviteit en actieve reizen werd hij alom bekend. In 1997 ging DAIM naar Zwitserland om twee jaar lang schone kunsten te studeren aan de Schule für Gestaltung in Luzern, Zwitserland. Daar creëerde hij zijn bekende beeldhouwwerken in hout en beton, etsen en diverse doeken met de inscriptie van het woord 'DAIM'. Met Heiko Zahlmann en Gerrit Peters (TASEK) richtte hij "getting-up" op in Hamburg, een studio voor graffitikunstenaars en een plaats voor kunstliefhebbers en klanten. Samen organiseerden ze in 2000, 2001 en 2002 de internationaal veel bijval oogstende graffitikunsttentoonstelling Urban Discipline, waar ook boeken van werden gemaakt. In 2001 ondernam hij een Graffiti-Worldtour door Thailand, Australië, Nieuw-Zeeland, Brazilië, Argentinië, VSA en Mexico. Deelnames aan groepstentoonstellingen waren altijd al een groot onderdeel van zijn werk.

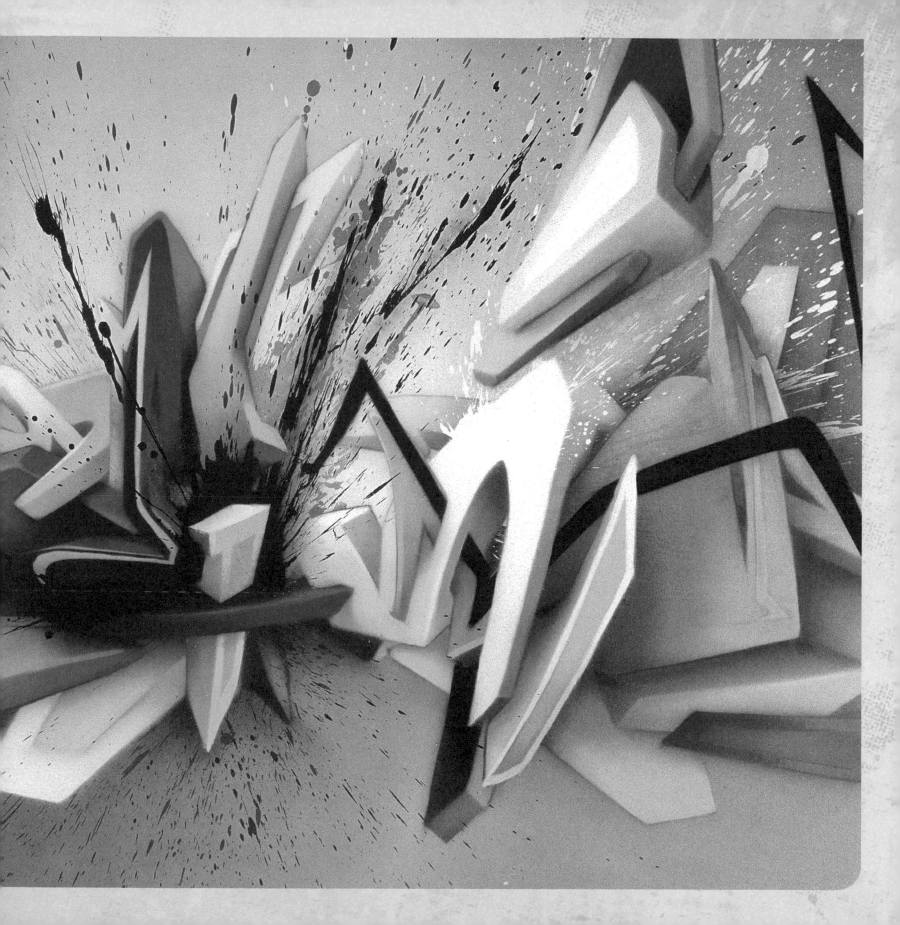

ARTIST'S STATEMENT
RÉFLEXIONS DE L'ARTISTE VISIE OVER DE KUNSTENAAR

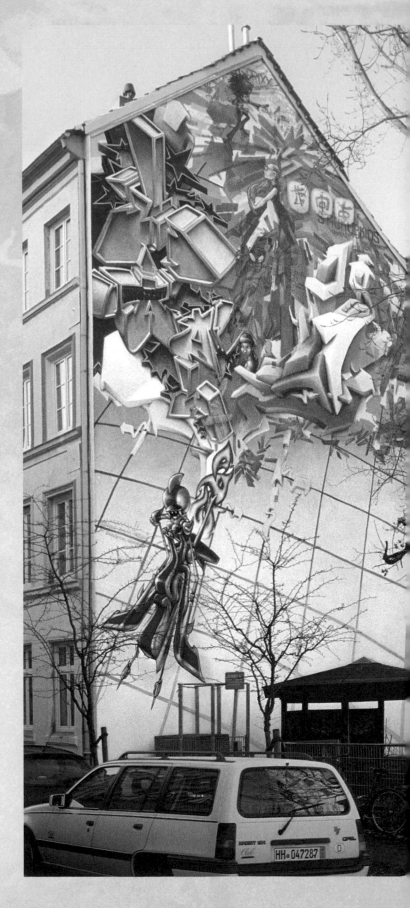

"DAIM is renowned for his brilliant and complex 3-d-style.

It makes the characters become tangible. They are shifted from a two-dimensional context into our perceptible three-dimensional world. The implication is that they have moved on to the next dimension, one they do not actually belong to. They push and strive for more; they want to be part of the dynamic world. In an almost courageous way, they demonstrate their overpowering skills, they twist within a space of fantastic colour, interlace, tilt - chopped up, they nestle against one another, join systems of arrows (that point outward into the real world), morph into the depth of the room and then out of it again, stretch in between two vanishing points, collapse, burst, tear to tatters, fragment, literally 'spray away'. And, all of a sudden, the four characters D A I M become something that is abnormal from the strict conventions of typeface, which (to remain legible) is based on a latent uniformity of its shapes."
[ARNE RAUTENBERG]

« DAIM est réputé pour son style 3D à la fois brillant et complexe.

Il rend les caractères plus tangibles. Ceux-ci passent d'un contexte bidimensionnel à notre monde perceptible et tridimensionnel. L'insinuation nous montre qu'ils ont intégré une autre dimension, à laquelle ils n'appartiennent pas en réalité. Ils luttent et s'efforcent d'aller plus loin ; ils veulent faire partie du monde dynamique. D'une façon presque courageuse, ils manifestent leurs capacités supérieures, ils se tordent au sein d'un espace coloré fantastique, s'entrecroisent, s'inclinent - une fois hachés, ils se blottissent contre un autre, rejoignent des systèmes de flèches (qui pointent vers l'extérieur, au sein du monde réel), prennent forme dans la profondeur de la pièce pour ensuite encore en sortir, ils s'étirent entre deux points de fuite, s'effondrent, éclatent, se déchirent en lambeaux, tels des fragments qui sont littéralement "pulvérisés". Et tout à coup, les quatre caractères D A I M deviennent quelque chose d'anormal du point de vue des conventions strictes en matière de police de caractères, qui (pour rester lisibles) se basent sur une uniformité latente de leurs formes. »
[ARNE RAUTENBERG]

"DAIM is beroemd om zijn briljante en complexe 3D-stijl.

Hij maakt de personages tastbaar. Ze worden van een tweedimensionale context overgeheveld naar een driedimensionale wereld. Dit impliceert dat ze naar de volgende dimensie zijn overgegaan, één waar ze eigenlijk niet toe behoren. Ze willen meer zijn; ze willen deel uitmaken van de dynamische wereld. Op bijna moedige manier tonen ze hun overweldigende mogelijkheden, ze wentelen zich in een ruimte van fantastische kleuren, zijn met elkaar verweven, schuin - verkapt, ze nestelen zich tegen elkaar, doen systemen van pijlen samenkomen (die naar buiten gericht zijn, de echte wereld in), verdwijnen in de diepte van de ruimte en komen er weer uit, strekken zich uit tussen twee verdwijnende punten, storten in, barsten open, scheuren aan flarden, defragmenteren, 'spuiten' letterlijk 'weg'. En plots worden de vier letter D A I M iets abnormaals volgens de strikte conventies van het letterbeeld, dat (om leesbaar te blijven) gebaseerd moet zijn op een latente uniformiteit van zijn vormen."
[ARNE RAUTENBERG]

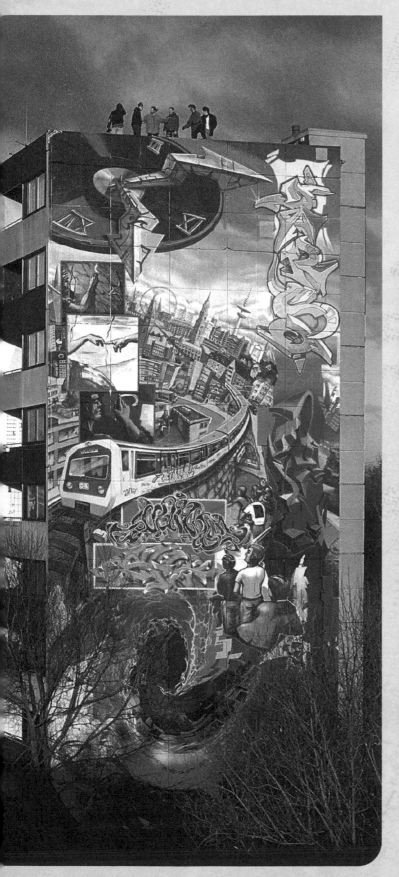
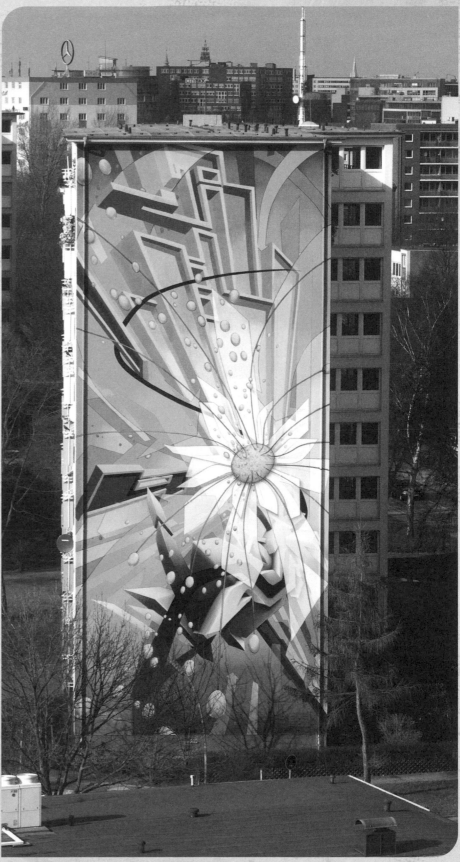

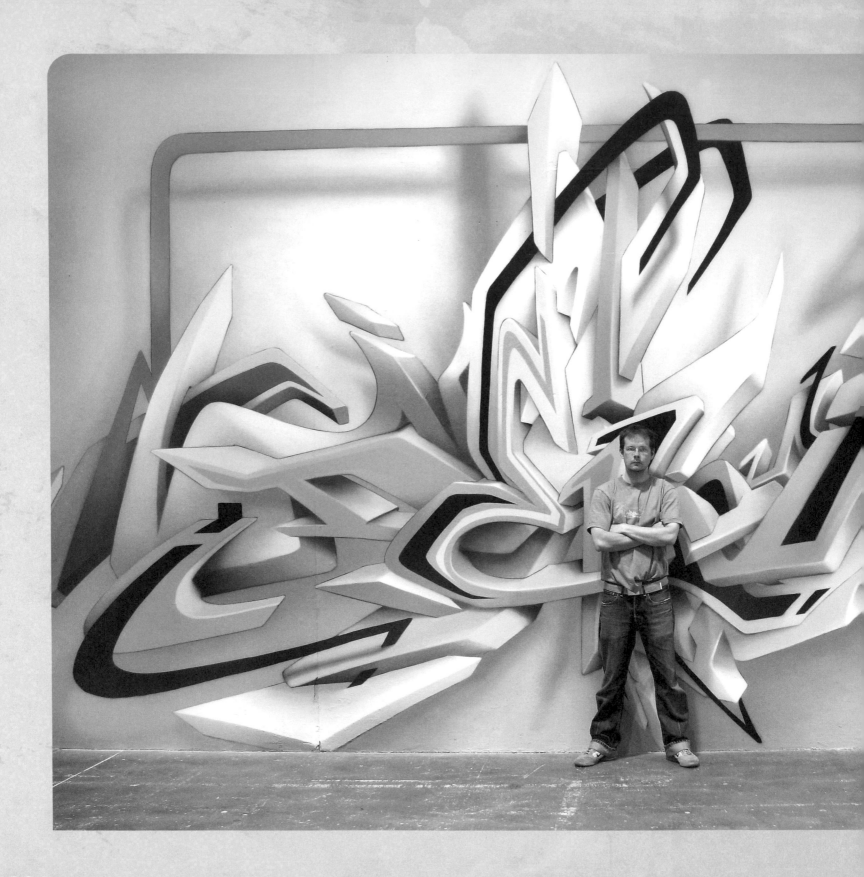

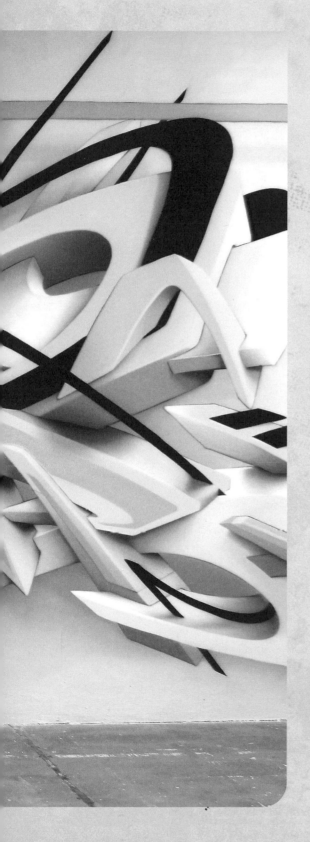

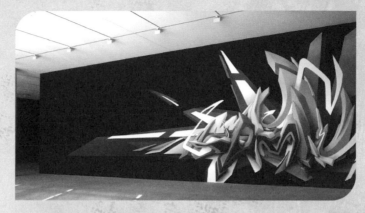

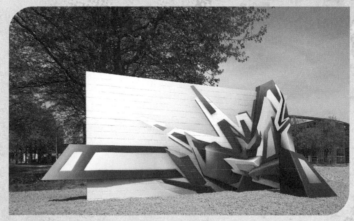

"One could say that I have been involved in graffiti for a while. Some might even say that I had a little influence on how it evolved over the last couple of years. I for myself would say that I have tried to perfect my style while testing new materials, media and techniques."

CONTACT
Mirko Reisser (Germany, 1971)
www.mirkoreisser.com | www.DAIM.org

MATERIALS
Spraypaint.

PLACES
Germany, France, Thailand, Australia, New Zealand, Brazil, Argentina, USA, Mexico, Denmark, Italy, Switzerland, Czech Republic, Belgium, Canada, Poland, Spain, Greece, Finnland, UK.

ASSIGNMENTS
He does commissioned jobs for various clients and sponsors.

MATÉRIAUX
Peinture en bombe.

LIEUX
Allemagne, France, Thaïlande, Australie, Nouvelle-Zélande, Brésil, Argentine, États-Unis, Mexique, Danemark, Italie, Suisse, République tchèque, Belgique, Canada, Pologne, Espagne, Grèce, Finlande, Grande-Bretagne.

RÉALISATIONS SUR COMMANDE
Il réalise des commandes pour divers clients et sponsors.

MATERIALEN
Spuitverf.

PLAATSEN
Duitsland, Frankrijk, Thailand, Australië, Nieuw-Zeeland, Brazilië, Argentinië, VSA, Mexico, Denemarken, Italië, Zwitserland, Tsjechische Republiek, België, Canada, Polen, Spanje, Griekenland, Finland, VK.

OPDRACHTEN
Hij voert werken uit in opdracht van diverse klanten en sponsors.

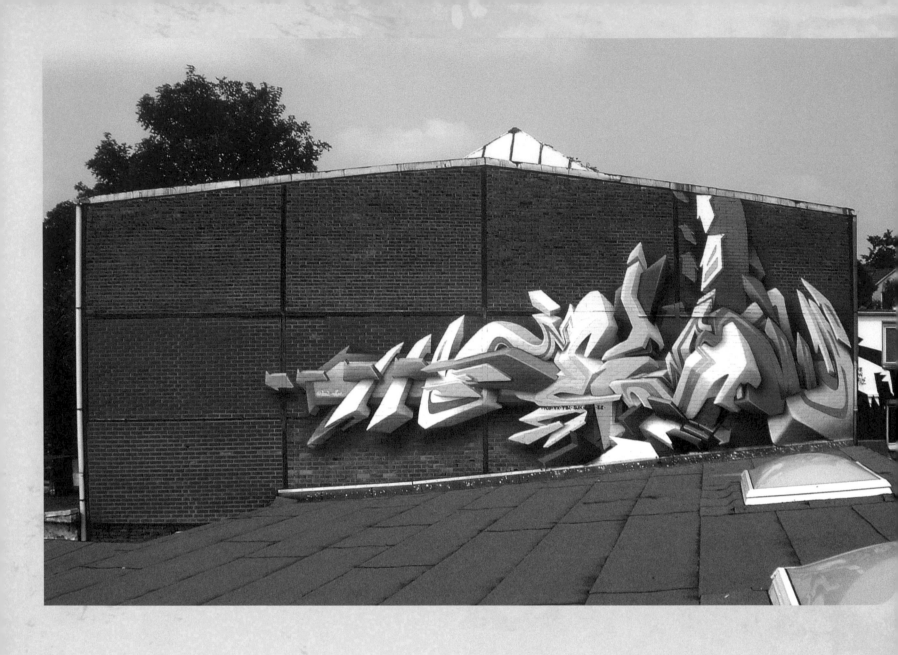

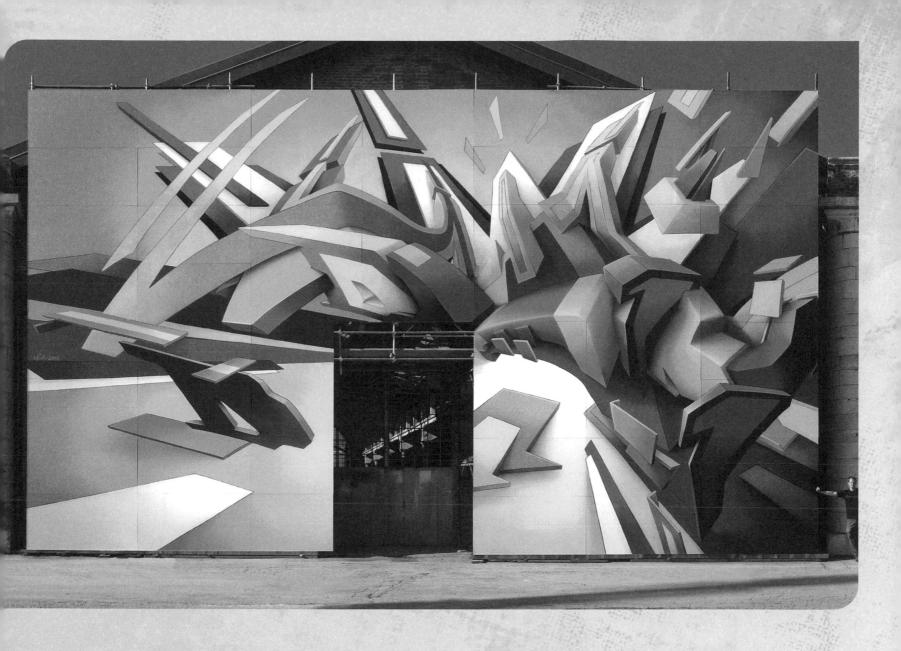

Panya Clark Espinal

Panya Clark Espinal is an important leading contemporary Canadian artist whose practice includes adopting the multiple roles of painter, sculptor, designer, art historian, archival researcher, and even horticulturist. Panya was born in Toronto, Canada in 1965. She continues to live and work in Toronto, and exhibits and is professionally represented internationally.

She graduated from the Ontario College of Art in 1988, receiving the Governor General's Award for her work in Experimental Art and Sculpture Installation. Her ongoing exhibition practice has focused on investigating the mechanisms of representation and the nature of our relationship to the world as represented in images. Her work has questioned issues of authenticity, appropriation, reproduction, collection, display and the museum. As a producer of permanent public art works, Panya has endeavoured to engage viewers in the act of looking, activating the spaces they occupy. Solo exhibitions include the Art Gallery of Ontario, the Southern Alberta Art Gallery, the Canadian Embassy (Tokyo), Oakville Galleries and the National Gallery of Canada. She has also exhibited in Spain, England, and Italy. Her permanent public art works are located in and around the City of Toronto.

Panya Clark Espinal est une artiste canadienne contemporaine de renom dont la pratique comprend l'intégration des rôles multiples du peintre, du sculpteur, du designer, de l'historien de l'art, de l'archiviste, et même de l'horticulteur. Panya est née à Toronto, au Canada, en 1965. Elle vit et travaille toujours à Toronto, elle y expose également et jouit d'une renommée et d'une représentation internationales.

Elle est diplômée de l'Ontario College of Art en 1988 et reçoit en outre le prix du gouverneur général pour son travail en art expérimental et installation/sculpture. Sa pratique continue de l'exposition l'a conduite à se concentrer sur l'investigation des mécanismes de représentation et la nature de notre relation au monde tel qu'il est représenté en images. Son travail interroge des thèmes tels que l'authenticité, l'appropriation, la reproduction, la collection, l'affichage et le musée. En tant que productrice d'œuvres d'art publiques et permanentes, Panya a tout mis en œuvre pour encourager les spectateurs à l'observation, en activant les espaces qu'ils occupent. Elle expose entre autres individuellement à l'Art Gallery d'Ontario, à la Southern Alberta Art Gallery, à l'Ambassade du Canada (Tokyo), aux Oakville Galleries et à la National Gallery of Canada. Elle a également exposé en Espagne, en Angleterre et en Italie. Ses œuvres d'art publiques et permanentes ponctuent la ville de Toronto et les alentours de celles-ci.

Panya Clark Espinal is een belangrijke, toonaangevend hedendaagse Canadese kunstenares die uiteenlopende rollen opneemt als schilder, beeldhouwer, designer, kunsthistoricus, archiefonderzoeker en zelfs tuinier. Panya werd in 1965 geboren in Toronto, Canada. Ze woont en werkt nog steeds in Toronto, stelt tentoon en is professioneel internationaal vertegenwoordigd.

In 1988 studeerde ze af aan het Ontario College of Art en kreeg ze de Governor General's Award voor haar werk in Experimentele kunst en Beeldhouwinstallatie. In haar tentoonstellingen ligt de nadruk meestal op het onderzoek van de mechanismen van representatie en de aard van onze relatie tot de wereld zoals die wordt voorgesteld in beelden. Haar werk stelt authenticiteit, toe-eigening, reproductie, collectie, tentoonstellen en het museum in vraag. Als maker van permanente publieke kunstwerken, slaagt Panya erin toeschouwers te betrekken bij het kijken, door de ruimtes die ze innemen, te activeren. Solotentoonstellingen van haar waren ondermeer te zien in de Art Gallery of Ontario, de Southern Alberta Art Gallery, de Canadian Embassy (Tokio), Oakville Galleries en de National Gallery of Canada. Ze stelde ook tentoon in Spanje, Engeland en Italië. Haar permanente publieke kunstwerken bevinden zich in en rond de stad Toronto.

"Our perspective on our world can change quite dramatically when we take just one step to our left or right leaving behind the place where it all seemed to make sense. Sometimes there is great beauty in the falling apart... and a deeper appreciation and understanding when, once again, a magical reconnection occurs."

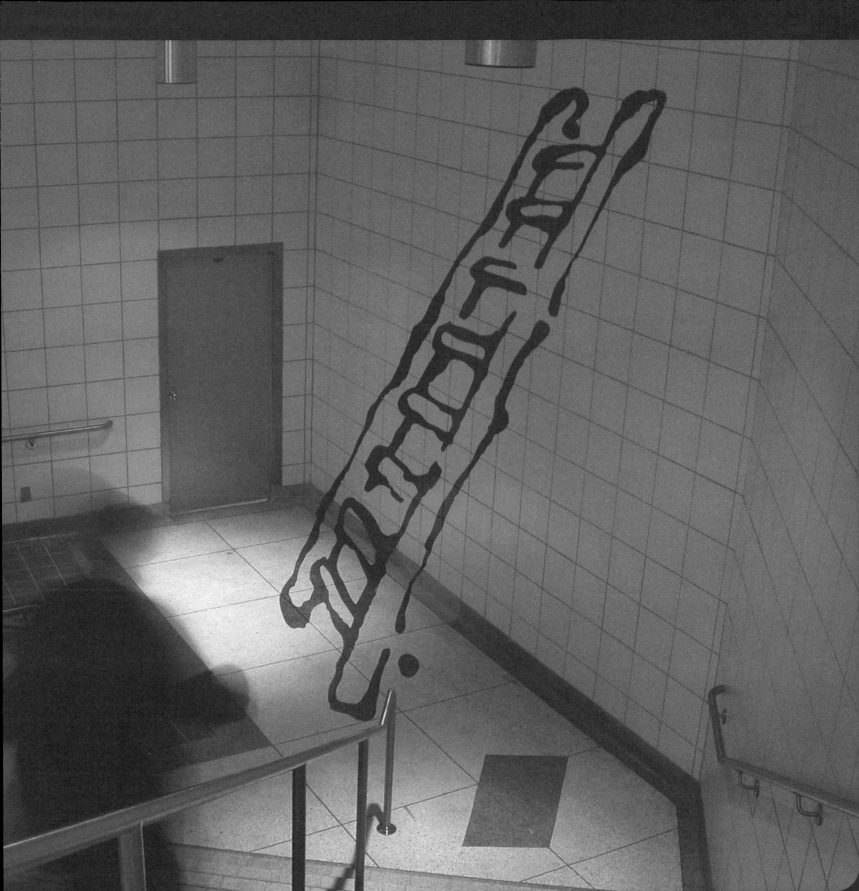

ARTIST'S STATEMENT
RÉFLEXIONS DE L'ARTISTE VISIE VAN DE KUNSTENAAR

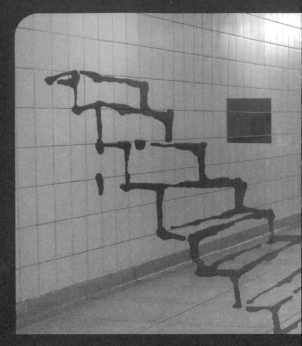

"As an artist I have always been intrigued by the act of looking and assumptions we make about what we see. There are so many mechanisms in place that silently influence our perceptions of the world around us. We are continually seduced by images that fool us into thinking we have seen and experienced that which is represented. While there is so much that we learn from images there is also so much that is left out. We are information rich and experience poor. How do we make meaning in the cornucopia of today's culture?

We must also consider how we actually see, how our eyes function and translate the bundles of light that fall upon them, how our brains then process that information into knowledge. Our perspective on our world can change quite dramatically when we take just one step to our left or right leaving behind the place where it all seemed to make sense. Sometimes there is great beauty in the falling apart… and a deeper appreciation and understanding when, once again, a magical reconnection occurs."

« En tant qu'artiste, j'ai toujours été intriguée par le fait d'observer et les suppositions que nous faisons à propos de ce que nous voyons. Il y a tant de mécanismes en place qui influencent silencieusement la perception que nous avons du monde qui nous entoure. Nous sommes en permanence séduits par des images nous trompant sur ce que nous pensons avoir vu et ressenti de ce qui était représenté. S'il y a tant de choses que nous apprenons des images, il y en a tout autant qui en sont tenues à l'écart. Nous sommes riches en informations et pauvres en expériences. Comment donnons-nous du sens à la profusion actuelle en matière de culture ?

Nous devons également considérer comment nous voyons actuellement, comment nos yeux fonctionnent et traduisent les faisceaux de lumière qui tombent sur eux, et comment notre cerveau transforme ensuite ces informations en connaissances. La perspective que nous avons de notre monde peut changer de manière assez significative quand nous faisons juste un pas vers la gauche ou vers la droite, quittant précisément l'endroit où tout cela semblait avoir du sens. Parfois, ce qui se désagrège revêt une grande beauté… et une appréciation ainsi qu'une compréhension plus profondes surviennent lorsqu'une reconnexion s'opère à nouveau. »

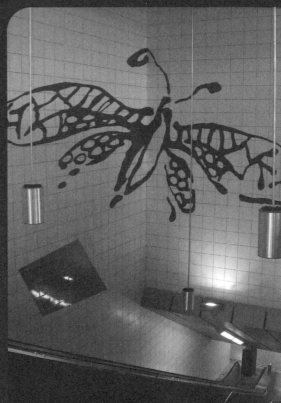

"Als kunstenaar was ik altijd al geïntrigeerd door het kijken en de veronderstellingen die we maken over wat we zien. Er zijn zoveel mechanismen in werking die onze perceptie van de wereld rondom ons, quasi onmerkbaar, beïnvloeden. We worden voortdurend verleid door beelden die ons doen geloven dat we ervaren hebben wat wordt voorgesteld. Terwijl we zoveel leren van beelden, is er ook veel wat is weggelaten. Wij zijn rijk aan informatie, maar arm aan ervaring. Hoe vinden we onze weg in de overvloed van de cultuur van vandaag?

We moeten ook weten hoe we eigenlijk zien, hoe onze ogen functioneren en de lichtbundels die erop vallen vertalen, hoe onze hersenen die informatie dan omvormen tot kennis. Onze blik op onze wereld kan vrij drastisch veranderen als we slechts één stap naar links of naar rechts zetten en we de plaats waar alles leek te kloppen, verlaten. Soms ligt er grote schoonheid in verval… en ontstaat er een diepere waardering en begrip wanneer er, opnieuw, een magische verbinding ontstaat."

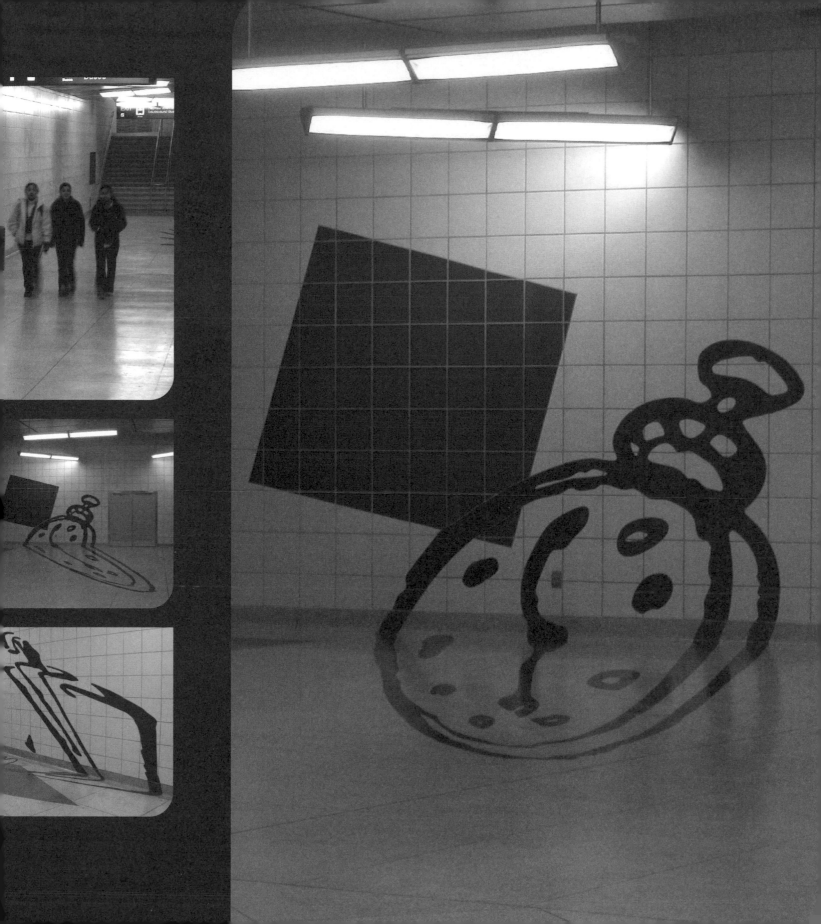

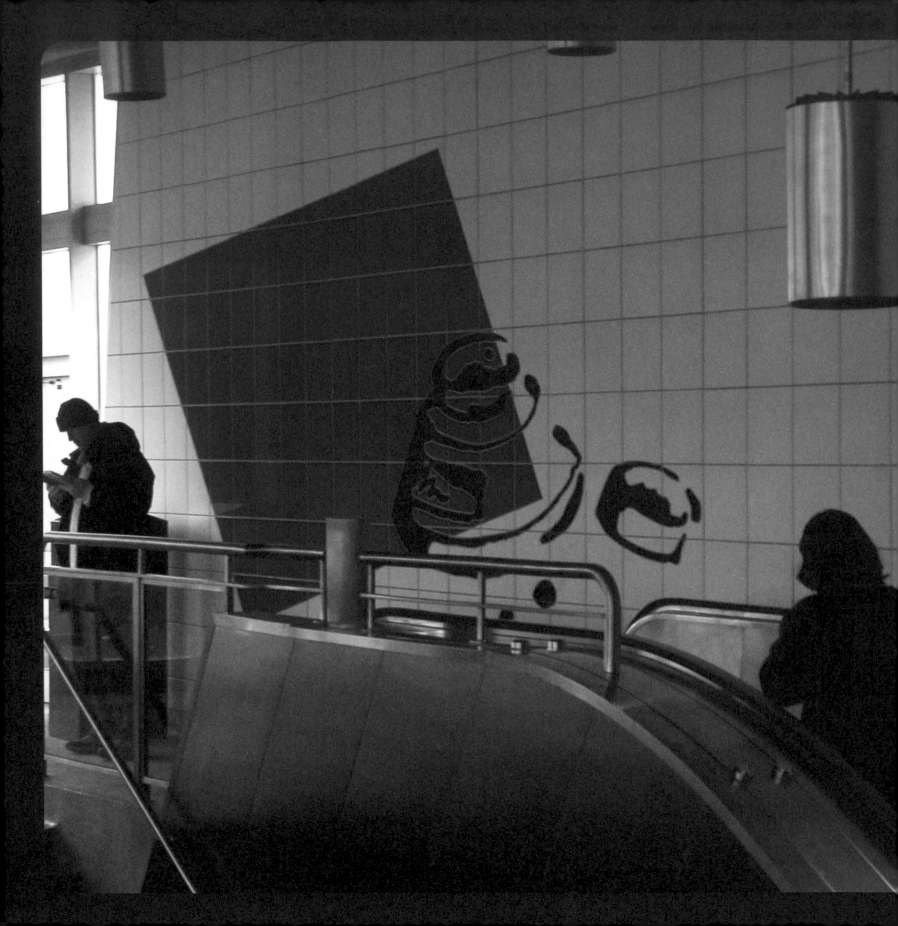

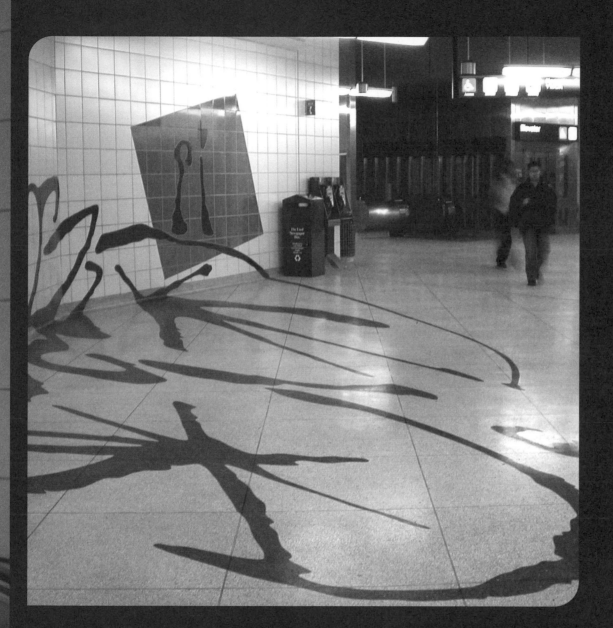

CONTACT
Panya Clark Espinal (Canada, 1965)
panya@sympatico.ca
www.panya.ca
+1 416-769-6579

MATERIALS
Waterjet-cut porcelain tile, terrazzo.

PLACES
Canada, Japan, England, Italy, Spain.

ASSIGNMENTS
Panya is currently working on several transit-related projects including a new subway station for the City of Toronto and a Bus Rapid Transit Line for the City of Mississauga.

- -

MATÉRIAUX
Carreau de porcelaine découpé au jet d'eau, terrazzo.

LIEUX
Canada, Japon, Angleterre, Italie, Espagne.

RÉALISATIONS SUR COMMANDE
Panya travaille actuellement à la réalisation de différents projets relatifs au transit, qui comprennent une nouvelle station de métro pour la ville de Toronto et une ligne de Bus Rapid Transit pour la ville de Mississauga.

- -

MATERIALEN
Met de waterstraal versneden porseleintegels, terrazzo.

PLAATSEN
Canada, Japan, Engeland, Italie, Spanje.

OPDRACHTEN
Panya werkt op dit ogenblik aan verschillende projecten die te maken hebben met vervoer, met name in een nieuw metrostation voor de stad Toronto en op een snelle transitbuslijn voor de stad Mississauga.

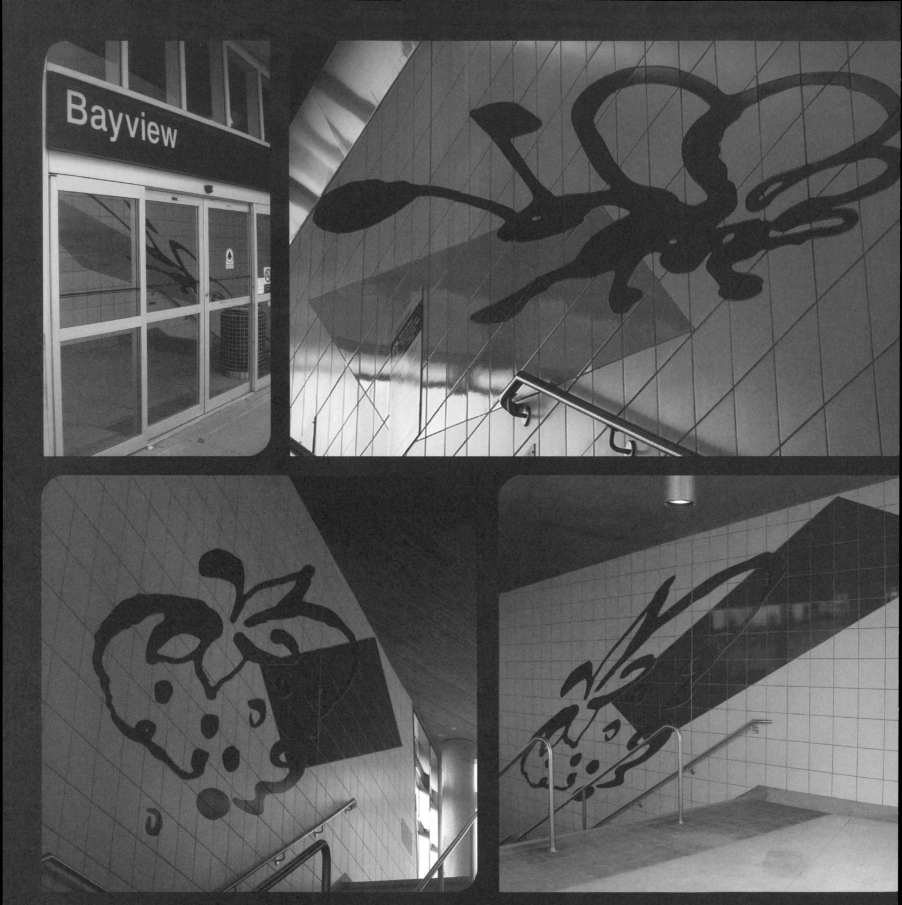

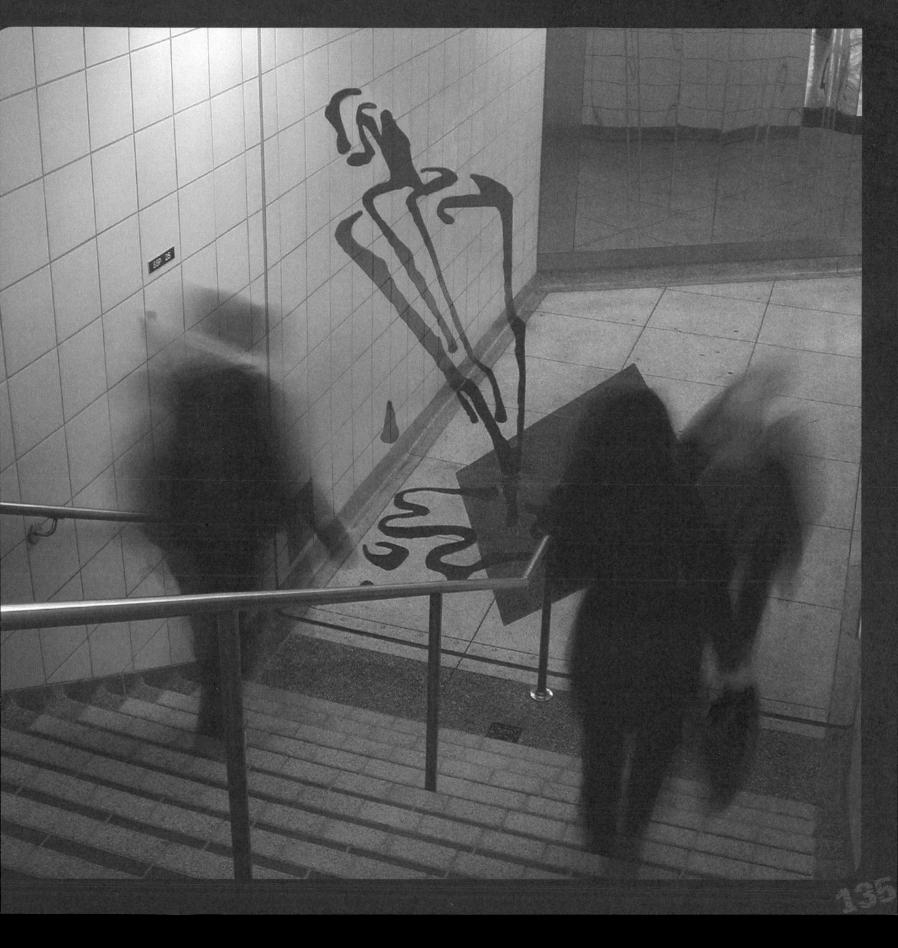

ludo

Born in the suburbs of Paris.
About 30 years old, lives and works mostly in Paris.
Studied Art in Milan.

Né dans la banlieue de Paris.
Aujourd'hui âgé d'une trentaine d'années, Ludo vit et travaille principalement à Paris.
Il a étudié l'art à Milan.

Geboren in de rand van Parijs.
Dertiger, woont en werkt meestal in Parijs.
Volgde een kunstopleiding in Milaan.

ARTIST'S STATEMENT
RÉFLEXIONS DE L'ARTISTE VISIE VAN DE KUNSTENAAR

"Also called Nature's Revenge, the work I produce connects the world of plants and animals with our technological universe. It speaks about what surrounds us and affects us for any reason and tries to highlight some kind of humility."

Katie Zuppann, Juxtapoz Magazine:
"French street artist ludo imagines a world where plants evolve the necessary defenses to fight back against human aggression; his depiction of these images in public places across Europe invites a dialogue about the relationship of humans versus nature."

« Également appelé Nature's Revenge, *le travail que je réalise met en connection le monde végétal et animal avec notre univers technologique. Mon travail parle de ce qui nous entoure et nous affecte pour quelque raison que ce soit, et essaye de mettre l'accent sur une certaine forme d'humilité. »*

Katie Zuppann, Juxtapoz Magazine:
« L'artiste de rue français ludo imagine un monde où les plantes développent les défenses nécessaires pour lutter contre l'agression humaine ; sa représentation de ces images dans les espaces publics à travers l'Europe invite au dialogue sur la relation de l'être humain avec la nature. »

"Het werk dat ik maak, dat ook Nature's Revenge *wordt genoemd, verbindt de wereld van de planten en dieren met ons technologisch universum. Het gaat over wat ons omringt en wat ons om de een of andere reden beïnvloedt en het probeert een zekere nederigheid naar voor te brengen."*

Katie Zuppann, Juxtapoz Magazine:
"De Franse straatkunstenaar ludo creëert een wereld waar planten de nodige afweermiddelen ontwikkelen om zich te verdedigen tegen de menselijke agressie; de manier waarop hij dit uitbeeldt op publieke plaatsen over heel Europa nodigt uit tot dialoog over de relatie van mensen tegenover de natuur."

CONTACT
LUDO (FRANCE)
WWW.THISISLUDO.COM
CONTACT@THISISLUDO.COM

MATERIALS
"BASICALLY IT'S A MIX OF SILKSCREEN, A LOT OF ACRYLIC, SOME PENCILS, SCALPELS AND TAPE, AND THE HELP OF A PRINTER ABLE TO BLOW UP SMALL DRAWINGS. ALSO, I LIKE TO USE OBJECTS I FIND IN THE STREET TO CUSTO-MIZE AND GIVE THEM A NEW LIFE AS LITTLE INSTALLATIONS OR SCULPTURES."

PLACES
FRANCE, ITALY, UK.

COMMERCIAL ASSIGNMENTS
NO.

MATÉRIAUX
« ESSENTIELLEMENT UN MÉLANGE DE SÉRIGRAPHIE, ASSEZ BIEN D'ACRYLIQUE, QUELQUES CRAYONS, SCALPELS ET DU TAPE, AINSI QUE L'AIDE D'UN PEINTRE CAPABLE D'AGRANDIR DE PETITS DESSINS. J'AIME AUSSI UTILISER DES OBJETS QUE JE TROUVE DANS LA RUE POUR LES PERSONNALISER ET LEUR DONNER UNE NOUVELLE VIE EN TANT QUE PETITES INSTALLATIONS OU SCULPTURES. »

LIEUX
FRANCE, ITALIE, GRANDE-BRETAGNE.

RÉALISATIONS SUR COMMANDE
NON.

MATERIALEN
"HOOFDZAKELIJK EEN COMBINATIE VAN ZEEFDRUK, VEEL ACRYL, WAT POTLO-DEN, SCALPELS EN TAPE, EN DE HULP VAN EEN PRINTER DIE KLEINE TEKENIN-GEN KAN VERGROTEN. IK GEBRUIK OOK GRAAG OBJECTEN DIE IK OP STRAAT VIND OM ZE AAN TE PASSEN EN EEN NIEUW LEVEN TE GEVEN ALS KLEINE INSTALLATIES OF SCULPTUREN."

PLAATSEN
FRANKRIJK, ITALIÉ, VK.

OPDRACHTEN
NEE.

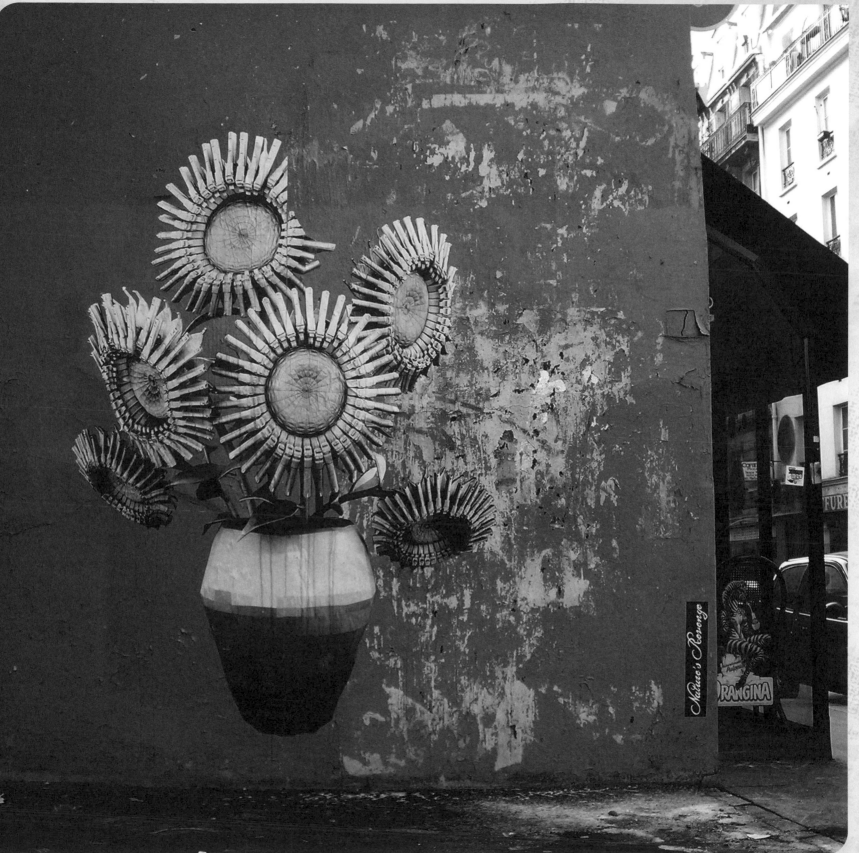

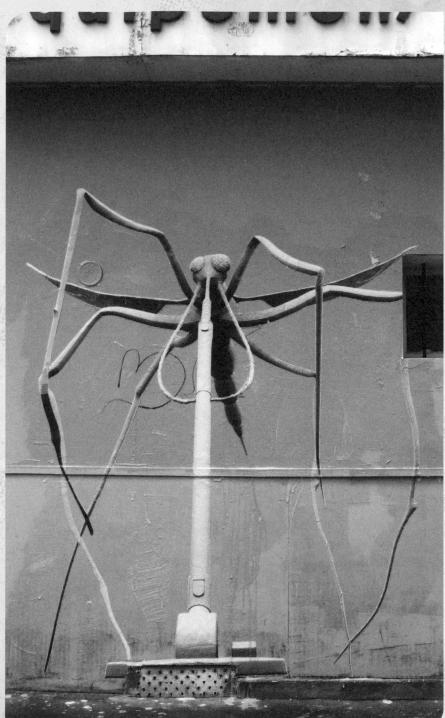

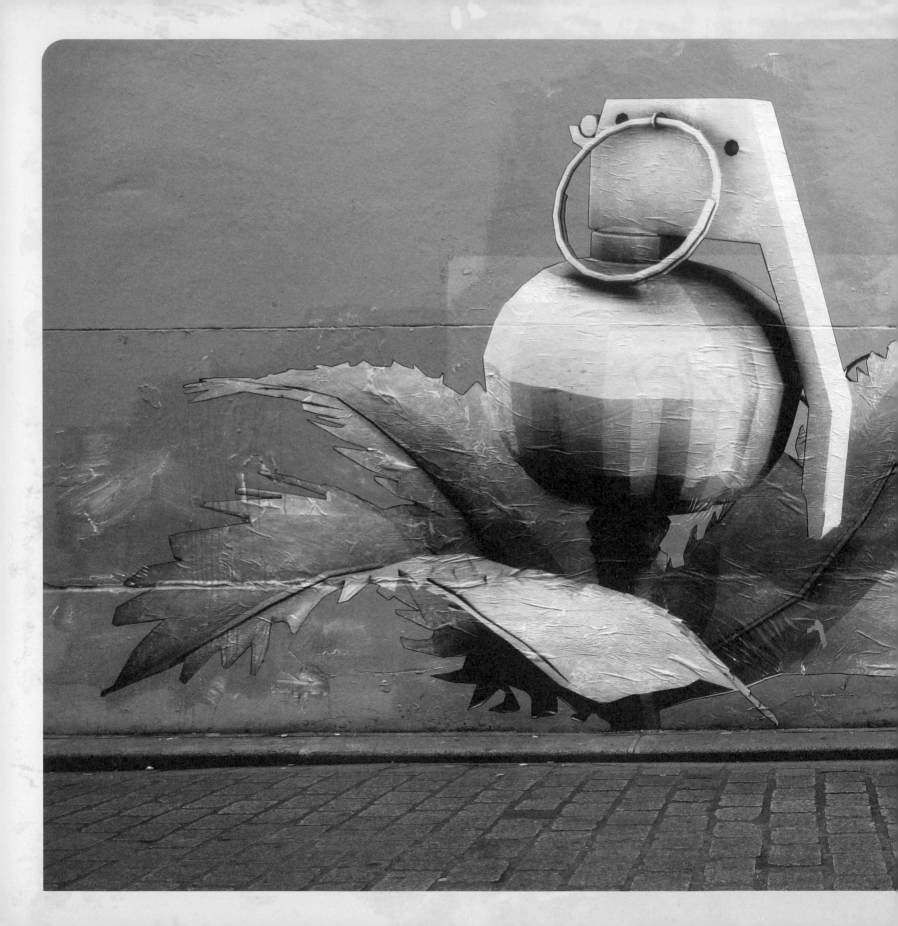

"I'm really not an ecological/political extremist but blending nature and human technology as the basis of my work gives me the opportunity to leave pieces that, I hope, speak to people."

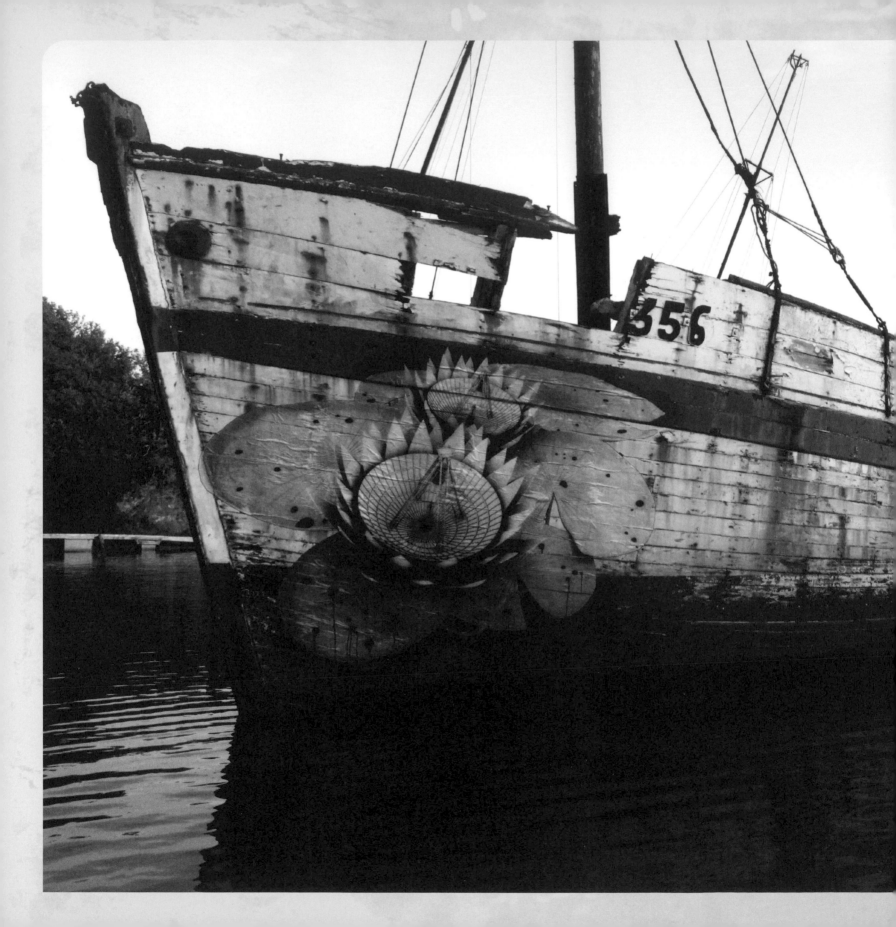

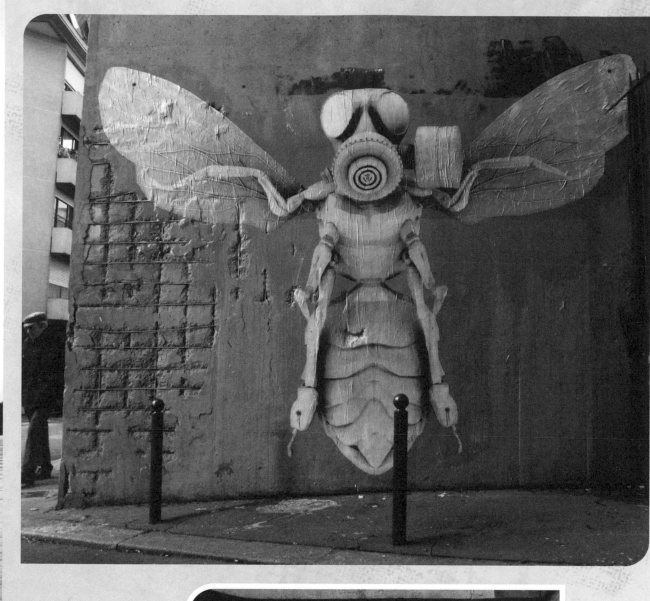

Nomen

Wize aka Nomen was born in Luanda (Angola) in 1974 and grew up in Carcavelos- Lisboa (Portugal), the legendary birth place of graffiti in Portugal. As one of the graffiti art pioneers in this country he has been writing graffiti for 2 decades, together with Youth, Obey, Exas and Mosaik - the legendary PRM Crew which started putting tags and throw ups on the streets of Portugal in 1989.
Nomen is a style swinger, always trying to reinvent himself and create different approaches to graffiti, whether it's traditional New York letters and themes, 3D graffiti, characters or illustrations. He is a selfmade artist who has never set foot in any arts school - maybe because what really moves him is graffiti and that is something you learn on the street and not in schools. Until the year 2000 he was involved in bombing walls and trains, but currently he does only commissioned work and legal graffiti at his hall of fame. He likes to spend his spare time with his friends of the LGN-Legionarios crew (Odeith, Vile and Motin 97), painting mostly letters at the weekend, and making illustrations and photorealistic stuff in commissioned works during the week. He was also one of the pioneers of the cellofan graffiti technique invented in France, an innovation that enabled the artist to create a levitating illusion. In 2001, the book *Trafego - Antologia Critica da Nova Visualidade Portuguesa*, which elected the 100 most representative activists of Portuguese culture, featured him as a graffiti pioneer and style developer.

Wize aka Nomen est né en 1974 à Luanda, en Angola, et a grandi à Carcavelos, près de Lisbonne (Portugal), qui est le lieu de naissance légendaire du graffiti au Portugal. Comptant parmi les pionniers de l'art du graffiti dans ce pays, il a réalisé des graffiti pendant une vingtaine d'années avec Youth, Obey, Exas et Mosaik - le légendaire groupe PRM qui commença à apposer des tags et des throw ups dans les rues du Portugal en 1989.
Nomen aime jouer avec le style, en essayant toujours de se réinventer et de créer différentes approches pour ses graffiti, qu'il s'agisse de ses lettres et thèmes traditionnels sur New York, de ses graffiti en 3D, de ses caractères ou de ses illustrations. C'est un artiste autodidacte qui n'a jamais mis les pieds dans une quelconque école d'art - peut-être parce que le graffiti est ce qui le motive réellement, et qu'il s'apprend avant tout directement dans la rue et non sur les bancs de l'école. Jusqu'en 2000, il dessinait à la bombe sur les murs et les trains, mais aujourd'hui, il ne réalise que des travaux sur commande et des graffiti légaux sur son Panthéon. Il aime passer son temps libre avec ses amis du groupe LGN-Legionarios (Odeith, Vile et Motin 97), en peignant principalement des caractères le week-end et en réalisant des illustrations et des rendus photoréalistes dans le cadre de travaux sur commande durant la semaine. Il est également l'un des pionniers de la technique du graffiti sur cellophane inventée en France, une innovation qui permet à l'artiste de créer une illusion de lévitation. En 2001, le livre *Trafego - Antologia Critica da Nova Visualidade Portuguesa* élisant les 100 activistes les plus représentatifs de la culture portugaise le présente comme un pionnier en matière de graffiti et un faiseur de tendance.

Wize aka Nomen werd in 1974 geboren in Luanda (Angola) en groeide op in Carcavelos - Lissabon (Portugal), de legendarische geboorteplaats van de graffitikunst in zijn land. Als één van de pioniers van de graffitikunst in zijn land, maakt hij al 2 decennia lang graffiti, samen met Youth, Obey, Exas en Mosaik - de legendarische PRM Crew die in 1989 tags en throw ups begon aan te brengen in de straten van Portugal.
Nomen wisselt regelmatig van stijl en probeert zichzelf altijd opnieuw uit te vinden en verschillende benaderingen van graffiti te bedenken, ongeacht of het traditionele New York letters en thema's zijn, of 3D-graffiti, tekens of illustraties. Hij is een autodidactisch kunstenaar die nooit een voet in een kunstschool zette - misschien omdat enkel graffiti hem echt ontroert, en dat is iets wat je leert op straat en niet op scholen. Tot het jaar 2000 spoot hij op muren en treinen, maar nu voert hij enkel werk uit op bestelling en maakt hij legale graffiti in zijn hall of fame. Hij brengt zijn vrije tijd graag door met zijn vrienden van de LGN-Legionarios (Odeith, Vile en Motin 97), vooral letters schilderend in het weekend en illustraties en fotorealistisch materiaal makend tijdens de week. Hij was ook één van de pioniers van de cellofaan-graffititechniek die werd uitgevonden in Frankrijk, een innovatie die de kunstenaar toelaat een illusie te creëren die zweeft. In 2001 werd hij in het boek *Trafego - Antologia Critica da Nova Visualidade Portuguesa*, die de 100 meest representatieve activisten van de Portugese cultuur verkoos, voorgesteld als graffitipionier en stijlontwikkelaar.

CONTACT
Nomen (Luanda-Angola, 1974)
www.myspace.com/nomen_LGN
www.nomen1.com

MATERIALS
Spray paint.

PLACES
Portugal, Spain, France, England, the Netherlands, Germany, Switzerland.

ASSIGNMENTS
During his 20 years in graffiti, he has worked with many brands and Portuguese institutions, such as MTV Portugal, Fima Lever Iglo, TMN (Telec.), Lisbon city Council, EP-Estradas Portugal, DHV, FIMA Lever Iglo, Colombo Shopping, J.Walter Thompson, TBWA, Teatro Park Mayer and Radio Amália.

MATÉRIAUX
Peinture en bombe.

LIEUX
Portugal, Espagne, France, Angleterre, Pays-Bas, Allemagne, Suisse.

RÉALISATIONS SUR COMMANDE
Durant les 20 années où il a réalisé des graffiti, Nomen a travaillé avec de nombreuses marques et institutions portugaises, telles que MTV Portugal, Fima Lever Iglo, TMN (Telec.), le conseil municipal de Lisbonne, EP-Estradas Portugal, DHV, FIMA Lever Iglo, Colombo Shopping, J.Walter Thompson, TBWA, Teatro Park Mayer et Radio Amália.

MATERIALEN
Spuitverf.

PLAATSEN
Portugal, Spanje, Frankrijk, Engeland, Nederland, Duitsland, Zwitserland.

OPDRACHTEN
In de 20 jaar dat hij bezig is met graffiti, werkte hij samen met vele merken en Portugese instellingen, zoals MTV Portugal, Fima Lever Iglo, TMN (Telec.), het gemeentebestuur van Lissabon, EP-Estradas Portugal, DHV, FIMA Lever Iglo, Colombo Shopping, J.Walter Thompson, TBWA, Teatro Park Mayer en Radio Amália.

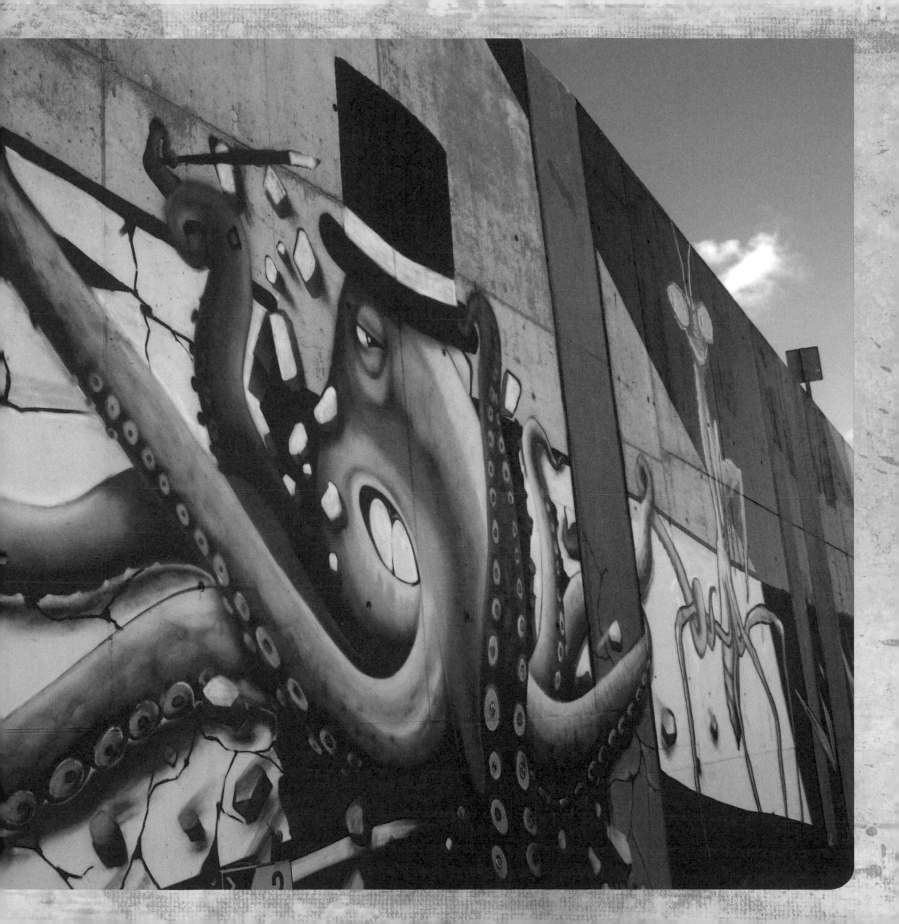

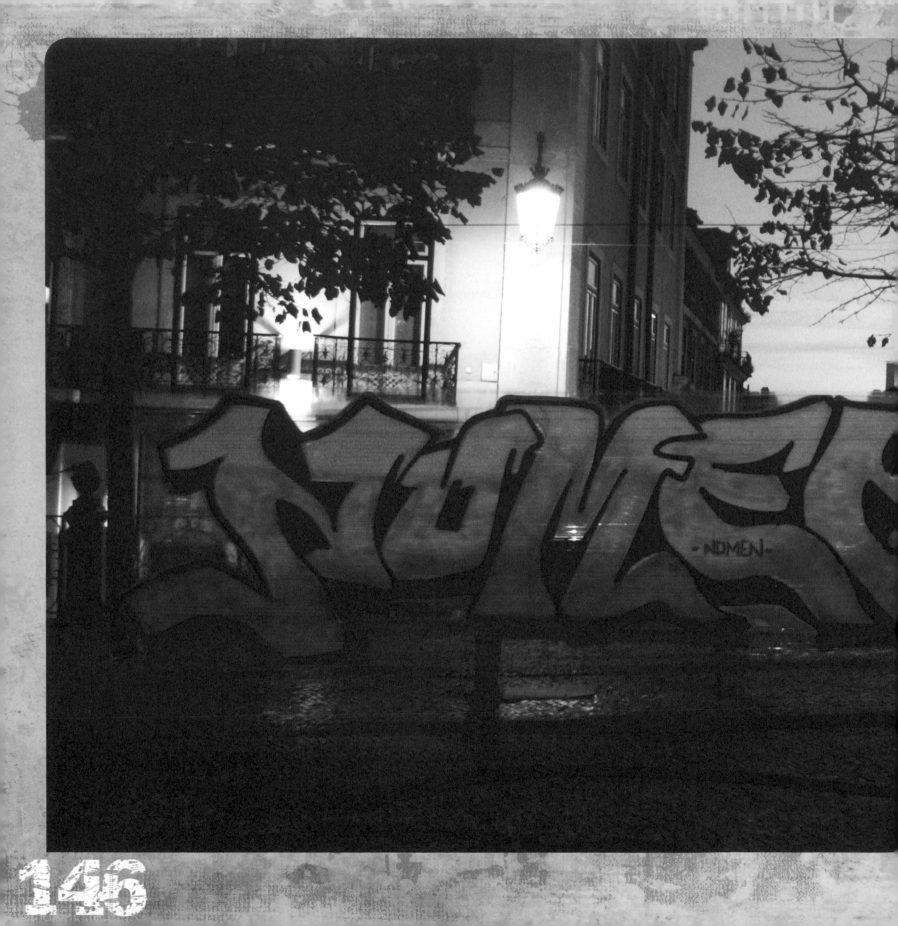

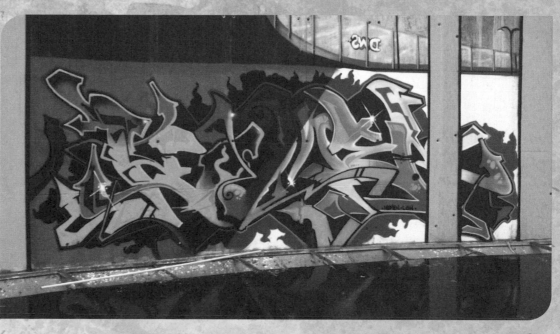

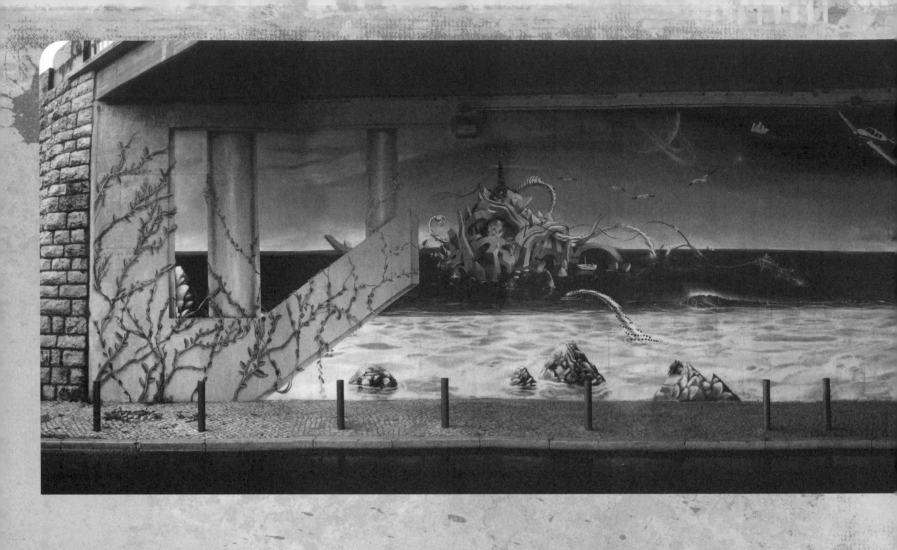

"I'd rather be reborn in each piece of graffiti I make than be immortalised for always doing the same."

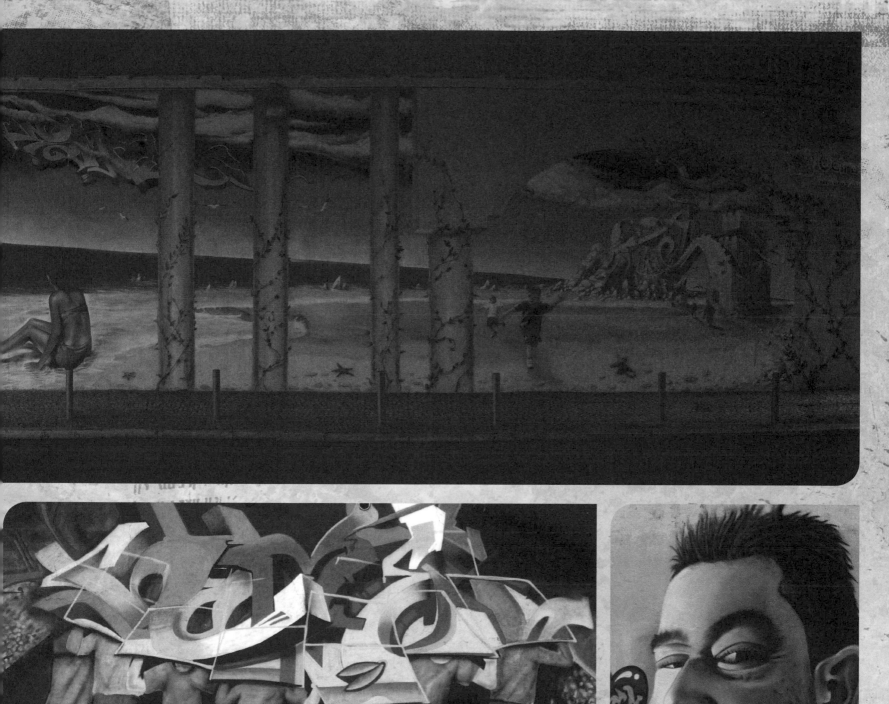

Odeith

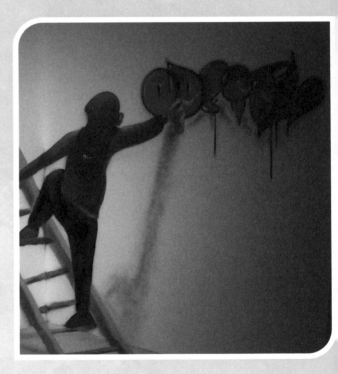

Graffiti was the main reason why Odeith never gave up drawing, although he had drawn for some years before venturing into the world of graffiti. In 1996 in the zone of Lisbon, Odeith became part of a second generation of graffiti-artists inspired by a triumphant first, which featured the likes of Wize, Exas, Youth, Noke and Mace… Those were the names of the main inspiration!
Between 1996 and 1998 he was dedicated to bombing, but in 1998, with the tag of "Eith", he discovered his passion for great walls. In the same year and adopting a futuristic style, he obtained first place in one of the main graffiti competitions in Portugal. To get a hall of fame was one of the priorities so that he could lose hours painting great walls and trying to take graffiti in Portugal to the next level. Nowadays Odeith continues to paint, and still produces original and creative new features for the graffiti world.

Le graffiti est la principale raison pour laquelle Odeith n'ai jamais abandonné le dessin, auquel il s'était pleinement consacré pendant plusieurs années avant de s'aventurer dans le monde du graffiti. En 1996, dans la zone de Lisbonne, Odeith intègre une seconde génération de graffiteurs, directement inspirée par ses brillants prédécesseurs comptant des artistes tels que Wize, Exas, Youth, Noke et Mace… Ce sont eux qui ont exprimé la plus grande inspiration !
Entre 1996 et 1998, il se consacre à la peinture à la bombe, mais en 1998, avec le tag de « Eith », il se découvre une passion pour les grands murs. Durant la même année, il adopte un style futuriste et remporte l'un des principaux concours de graffiti au Portugal. Atteindre la postérité étant l'une de ses priorités, il peut dès lors consacrer des heures à la peinture de grands murs et ainsi tenter d'élever le graffiti au Portugal à un niveau supérieur. Actuellement, Odeith continue à peindre et produit toujours de nouvelles tendances originales et créatives pour le monde du graffiti.

Graffiti was de belangrijkste reden voor Odeith om te blijven tekenen, hoewel hij er al enkele jaren mee bezig was toen hij zich waagde in de wereld van de graffiti. In 1996 werd Odeith in de streek van Lissabon deel van een tweede generatie graffitikunstenaars die zich inspireerden op de roemrijke eerste generatie, met niemand minder dan Wize, Exas, Youth, Noke en Mace… Dat waren de namen die voor de meeste inspiratie zorgden!
Tussen 1996 en 1998 wijdde hij zich aan illegale graffiti-raids, maar in 1998 ontdekte hij met de tag "Eith", zijn passie voor grote muren. In hetzelfde jaar en gebruik makend van een futuristische stijl, behaalde hij de eerste prijs in één van de belangrijke graffiticompetities in Portugal. Een hall of fame krijgen was één van de prioriteiten, zodat hij uren kon doorbrengen met het beschilderen van grote muren en kon proberen de graffiti in Portugal naar een hoger niveau te brengen. Odeith schildert nu nog steeds en levert nog altijd originele en creatieve, nieuwe bijdragen tot de graffitiwereld.

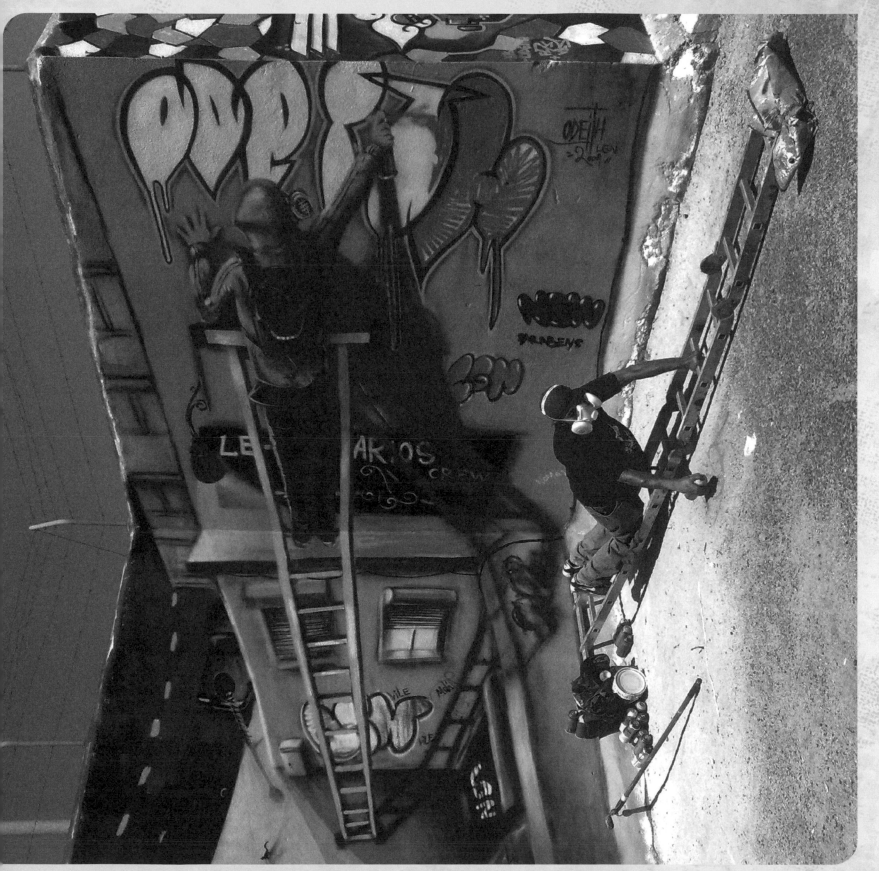

ARTIST'S STATEMENT
RÉFLEXIONS DE L'ARTISTE VISIE VAN DE KUNSTENAAR

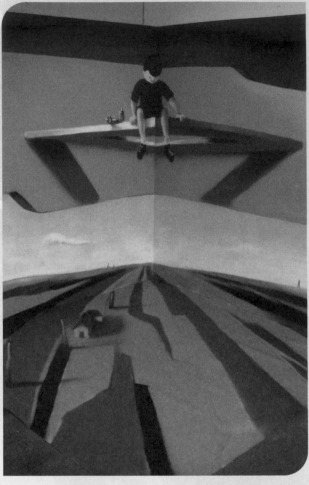

Originality and creativity were always what he was looking for. After 10 years of following the normality of graffiti route and exploring some styles, he got to know the anamorphic style. During his first experiences with it, he tried to paint lettering with a visual effect, painting half in the soil, half on another wall. It was a style that satisfied him sufficiently, having obtained something that he had never seen before. As it is a style that can't be carried through in everything and you lose the visual effect when the work is seen from another angle, the number of 3D works he made was limited. However, nowadays graffiti travels the internet in photographs, and that's positive for works of this type.

L'originalité et la créativité ont toujours été ce qu'il recherchait. Après avoir suivi la voie normale en matière de graffiti et exploré certains styles pendant une dizaine d'années, il se familiarise avec le style anamorphique. Lors de ses premières expériences avec ce style, il essaie de peindre des lettres avec un effet visuel, en utilisant pour moitié le sol et pour autre moitié un mur. Ce style le satisfait suffisamment, puisqu'il est ainsi parvenu à quelque chose qu'il n'avait encore jamais vu auparavant. Toutefois, compte tenu du fait que ce type de travail ne peut être réalisé partout et que l'on perd l'effet visuel une fois que l'on regarde l'œuvre depuis un autre angle, le nombre d'œuvres en 3D qu'il a effectuées reste limité. Aujourd'hui le graffiti voyage également par le biais de photographies sur l'Internet, ce qui est positif pour les travaux de ce type.

Originaliteit en creativiteit waren altijd al wat hij wilde. Nadat hij gedurende 10 jaar het normale graffititraject had gevolgd en een aantal nieuwe stijlen had leren kennen, kwam hij in aanraking met de anamorfe stijl. Bij zijn eerste ervaringen met deze strekking, probeerde hij letters te schilderen met een visueel effect, door half in de bodem, half op een andere muur te schilderen. Het was een stijl die hem genoeg voldoening schonk, doordat hij iets bereikte wat hij nooit eerder had gezien. Aangezien het een stijl is die niet in alles kan worden doorgetrokken en het visuele effect verloren gaat als het werk bekeken wordt vanuit een andere hoek, was het aantal 3D-werken dat hij maakte beperkt. Tegenwoordig circuleren foto's van graffiti echter op het internet, en dat is positief voor dit soort werk.

CONTACT
Odeith (Portugal, 1976)
http://odeith.com

MATERIALS
Spray paint.

MATÉRIAUX
Peinture en bombe.

MATERIALEN
Spuitverf.

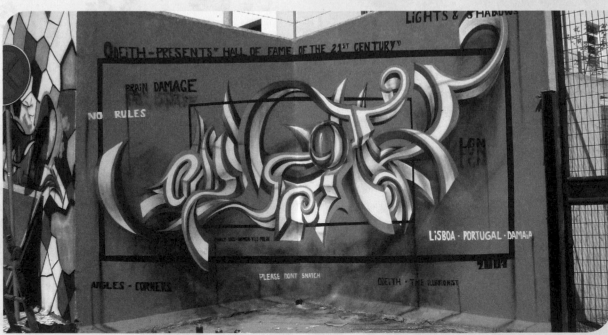

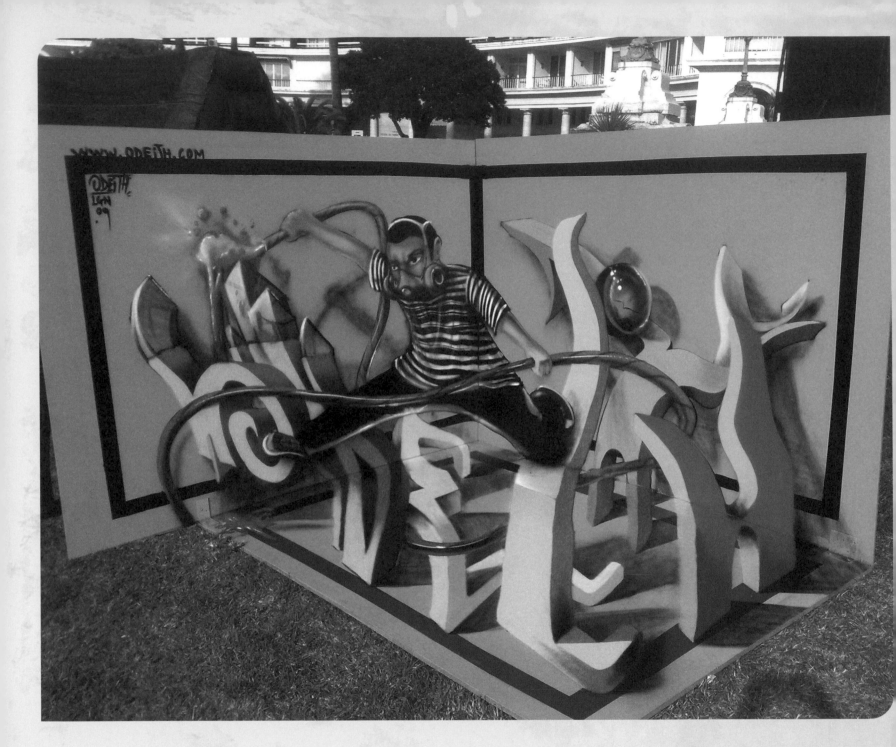

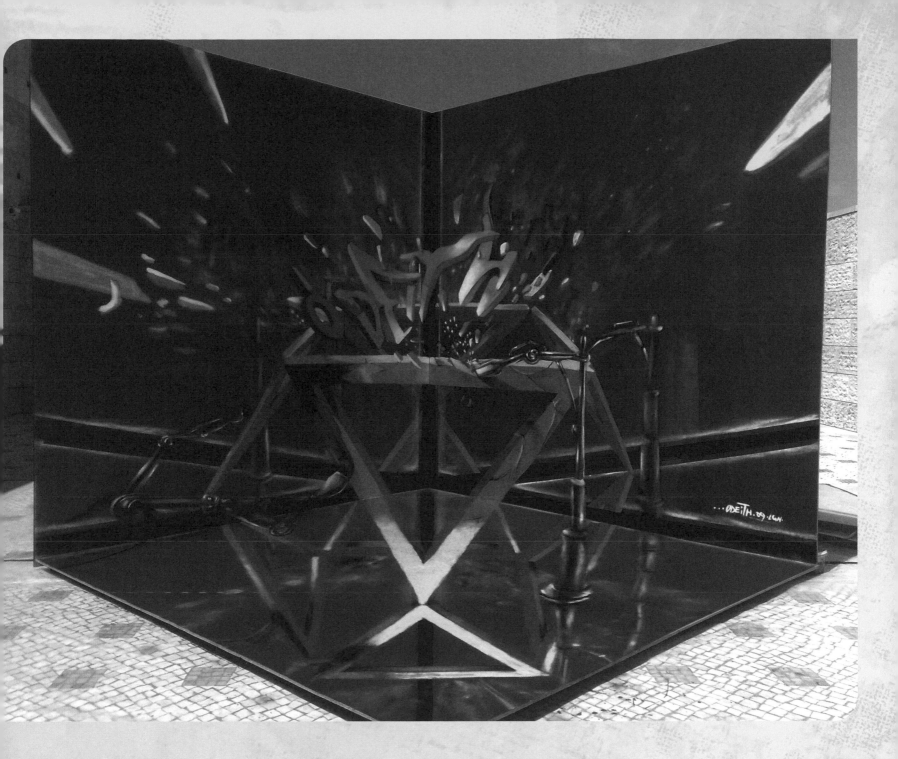

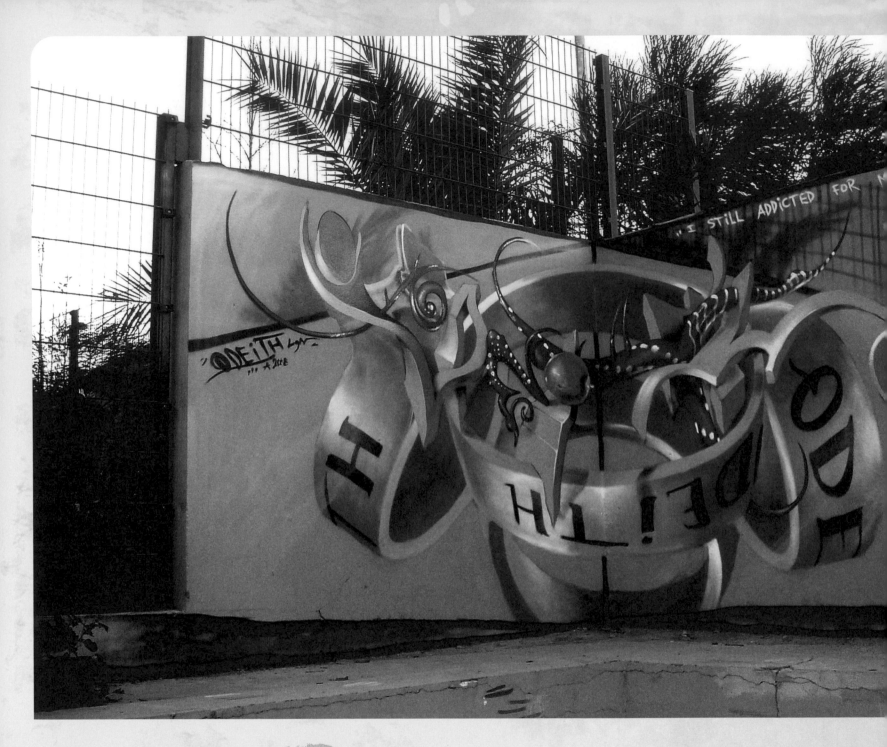

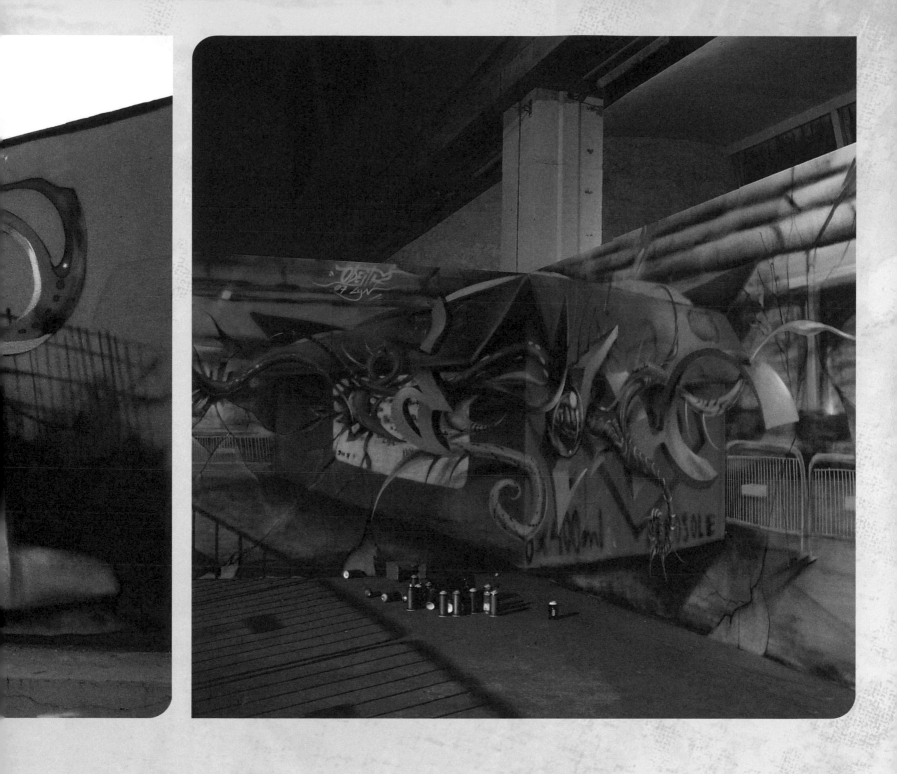

ROA

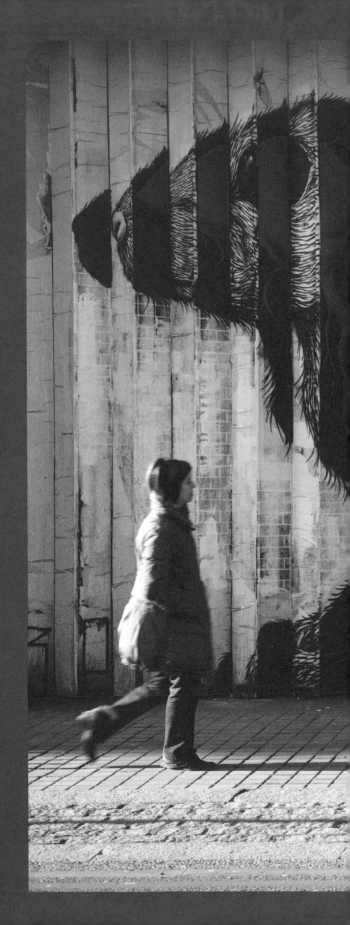

He started to paint graffiti many years ago, and what began very modestly soon became an all day fascination. The last three/four years he has been painting exclusively animals. Mostly he uses only black and white which gives him the opportunity to spray wild and free, like a sketch; with hatchings, etchings and shadows.

ROA seems to like to embark on adventure in neglected spaces, old factories, abandoned buildings: these walls offers him texture and history. He integrates the animals in the environment and he uses the structures to create funny or interesting circumstances. But ROA also takes advantage of the medium to invade the city with mostly overscaled animals. Their proportions force the people to look at these weird animals in the middle of 'civilization'. The often suggestive images offer each passenger a different story.

ROA's animals may refer to our origins and current ecological situation, or it may be an ambiguous Animal Farm; it's definitely a celebration of the animal world.

ROA commence à peindre des graffiti voici plusieurs années, et ce qui débuta de façon très modeste est aujourd'hui devenu une passion de chaque instant. Ces trois ou quatre dernières années, il s'est exclusivement consacré à la peinture d'animaux. La plupart du temps, il utilise uniquement le noir et le blanc, ce qui lui donne l'opportunité de peindre à la bombe de manière libre et sauvage, telle une esquisse avec ses hachures, gravures et ombres.

ROA semble apprécier partir à l'aventure dans des espaces délaissés, des anciennes usines, des immeubles abandonnés : ces murs lui offrent la texture et l'histoire. Il intègre les animaux dans l'environnement et il utilise les structures pour créer des situations amusantes ou captivantes. Mais ROA exploite également le médium pour envahir la ville d'animaux qui sont le plus souvent de taille disproportionnée. Leurs proportions forcent les personnes à regarder ces étranges créatures figurant au beau milieu de la « civilisation ». Les images souvent suggestives offrent une histoire différente à chaque passant.

Les animaux de ROA peuvent soit référer à nos origines et à notre situation écologique actuelle, soit représenter une Ferme des animaux relativement ambiguë ; il s'agit véritablement d'une célébration du monde animal.

Hij raakte vele jaren geleden betrokken bij graffiti; wat erg bescheiden begon, mondde al snel uit in een dagelijkse fascinatie. De laatste drie/vier jaar schilderde hij uitsluitend dieren. Doorgaans gebruikt hij hiervoor enkel zwarte en witte spuitbussen, wat hem de kans geeft om vrijer en wilder te schilderen als in een schets, met arceringen en schaduwen. ROA gaat graag op avontuur in verwaarloosde ruimtes, oude fabrieken en verlaten gebouwen: deze muren bieden hem textuur en geschiedenis. Hij integreert de dieren in de omgeving en hij gebruikt de structuren om grappige/speelse/toevallige of interessante omstandigheden te creëren. ROA maakt echter ook gebruik van het medium om de stad in te palmen met zijn proportioneel grootschalige beesten. Hun overdreven proporties dwingen de voorbijgangers te kijken naar deze bevreemdende dieren te midden van de 'civilisatie'. De vaak suggestieve beelden bieden iedere passant een ander verhaal. ROA's dieren kunnen mogelijk refereren naar onze herkomst en/of naar onze huidige ecologische situatie, of misschien vormen ze een ambigue 'Animal Farm'; in ieder geval is het een ode aan de dierenwereld.

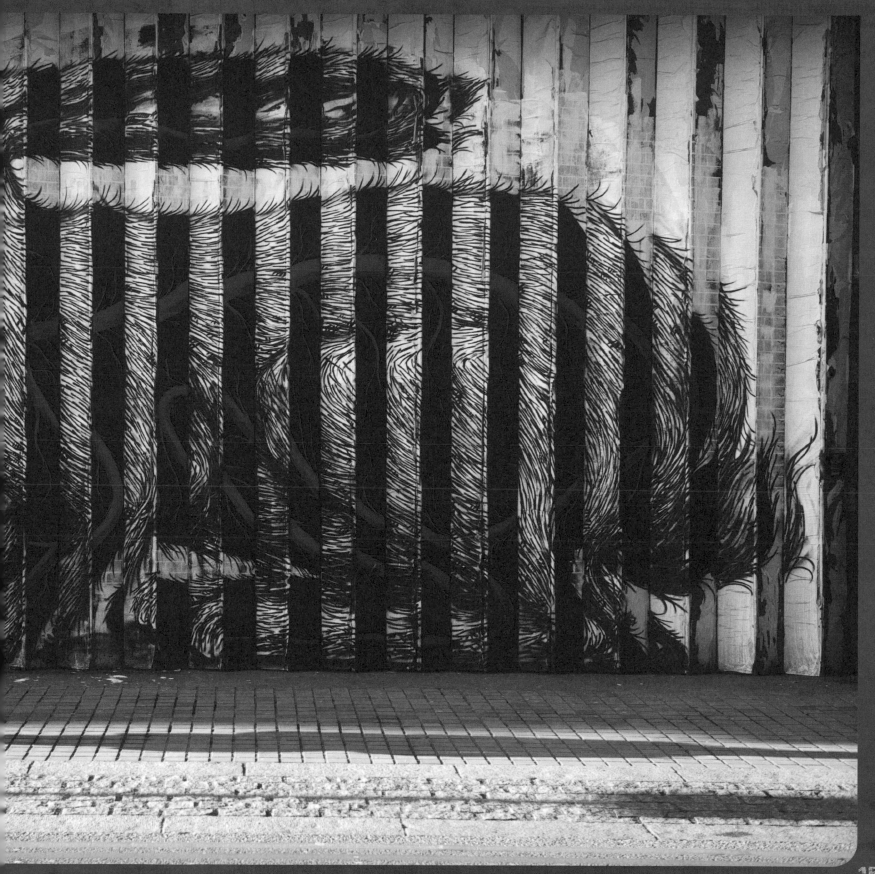

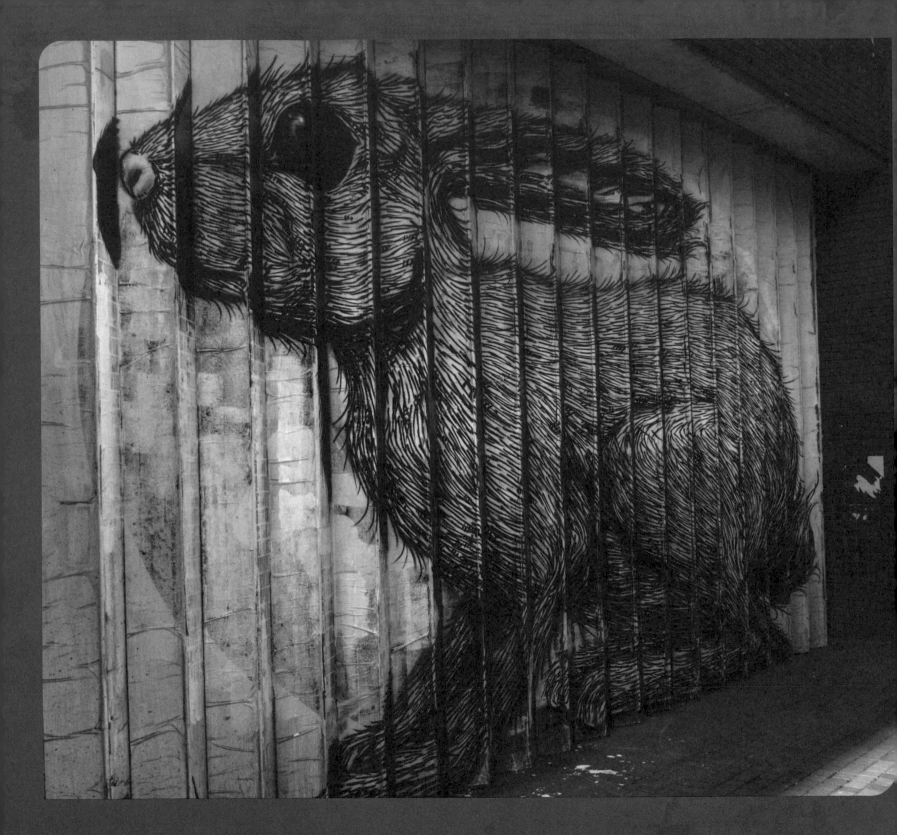

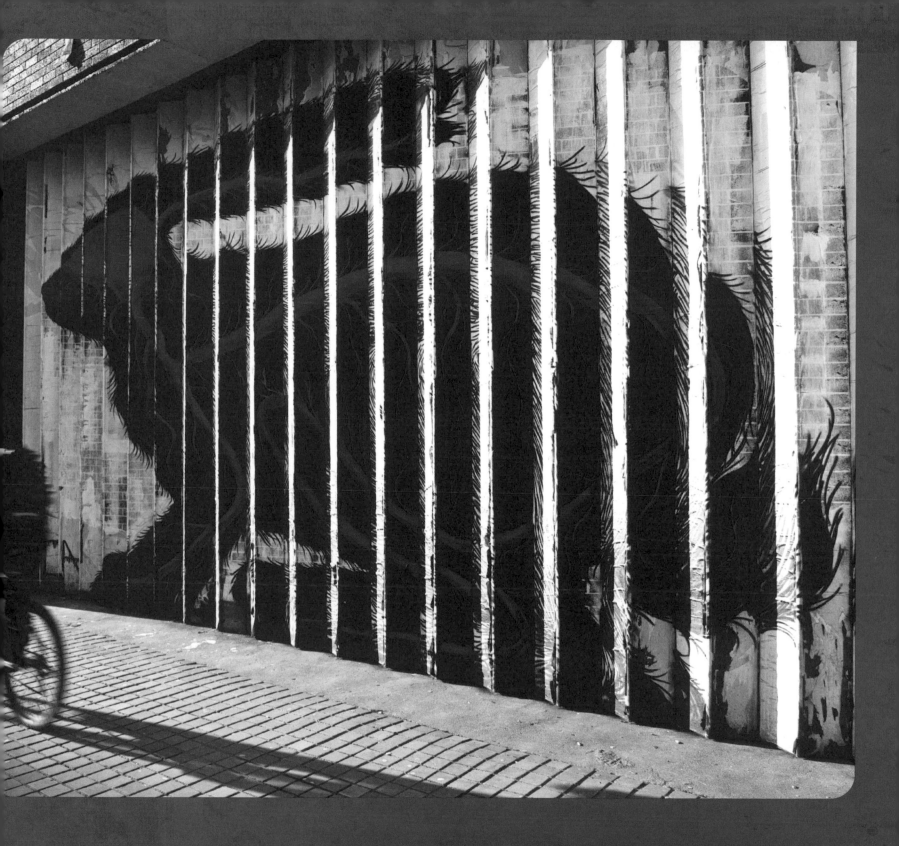

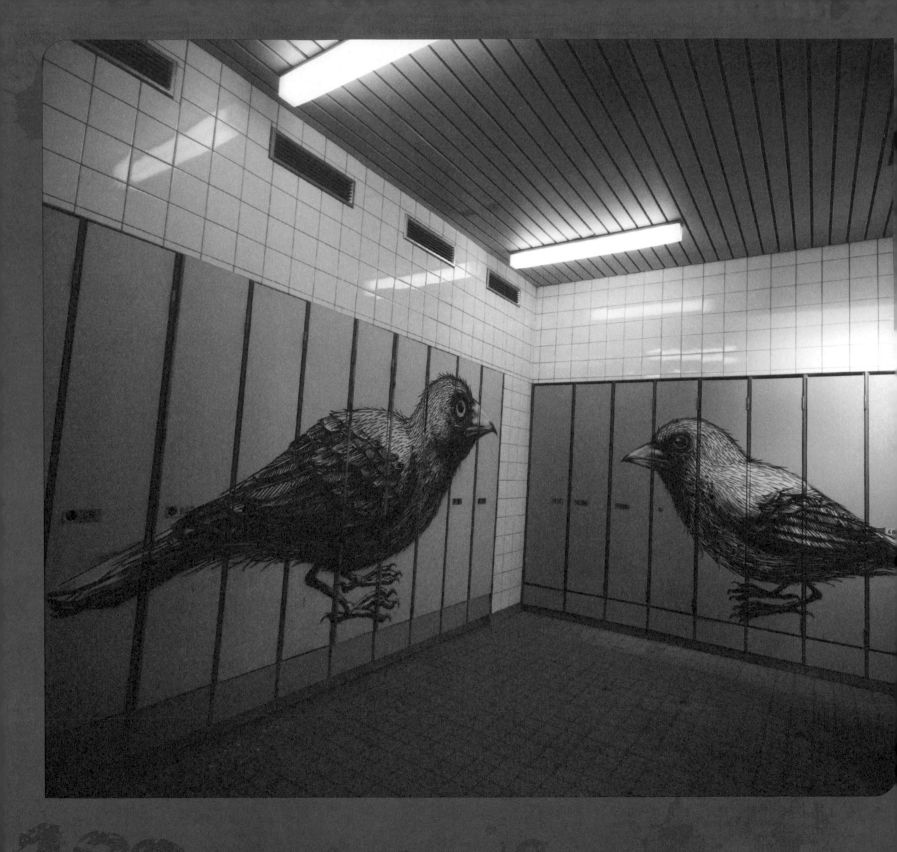

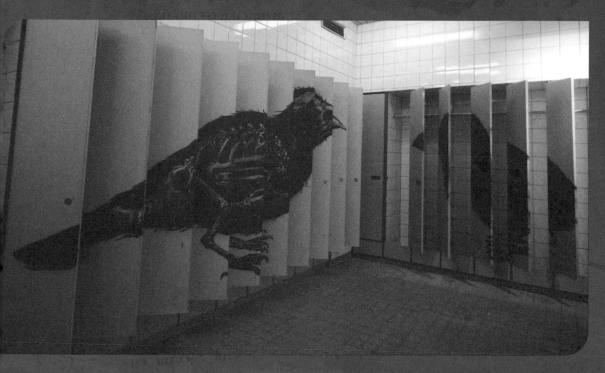

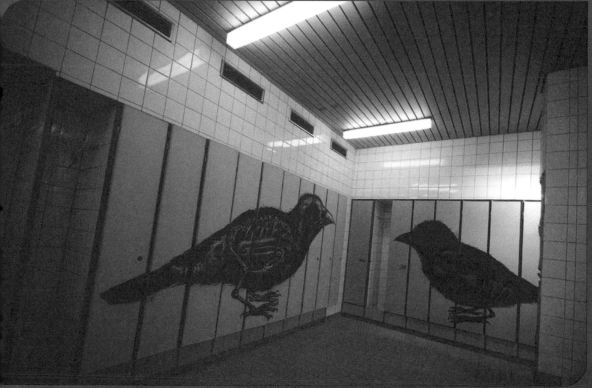

ARTIST'S STATEMENT
REFLEXIONS DE L'ARTISTE
VISIE VAN DE KUNSTENAAR

Painting = Action
Action = Life
Life = ?

Peinture = Action
Action = Vie
Vie = ?

Schilderen = Actie
Actie = Leven
Leven = ?

CONTACT
ROA (Belgium)
WWW.ROA-BESTIARIA.COM
ROBECTCOM@HOTMAIL.COM

MATERIALS
SPRAY PAINT AND SOMETIMES LATEX PAINT TO COVER BIG
SURFACES.

PLACES
USA, GERMANY, POLAND, UK, THE NETHERLANDS,
FRANCE, SPAIN, BELGIUM.

ASSIFNMENTS
ROA IS WILLING TO LISTEN TO BUSINESS PROPOSALS. HE
PREFERS TO DO BIG WALLS ANYWHERE IN THE WORLD, SO
IF YOU CAN SUGGEST A BIG WALL...

MATÉRIAUX
DE LA PEINTURE EN BOMBE ET PARFOIS DE LA PEINTURE
LATEX POUR COUVRIR DE GRANDES SURFACES.

LIEUX
ÉTATS-UNIS, ALLEMAGNE, POLOGNE, GRANDE-
BRETAGNE, PAYS-BAS, FRANCE, ESPAGNE, BELGIQUE.

RÉALISATIONS SUR COMMANDE
ROA EST OUVERT À TOUTE PROPOSITION COMMERCIALE.
IL PRÉFÈRE RÉALISER DE GRANDS MURS PARTOUT DANS LE
MONDE, DONC SI VOUS EN AVEZ UN À LUI SUGGÉRER...

MATERIALEN
SPUITVERF EN SOMS LATEXVERF OM GROTE OPPERVLAK-
KEN TE BEDEKKEN.

PLAATSEN
VSA, DUITSLAND, POLEN, VK, NEDERLAND, FRANKRIJK,
SPANJE, BELGIË.

OPDRACHTEN
ROA IS ALTIJD BEREID NAAR ZAKELIJKE VOORSTELLEN TE
LUISTEREN. HIJ VERKIEST GROTE MUREN OVERAL TER
WERELD, DUS ALS U EEN GROTE MUUR KUNT VOORSTEL-
LEN...

D.O.C.S.

Doing Only Crooked Shit are Felipe Perdomo and Ausias Pérez, graffiti writers, visual artists, graphic designers, illustrators and hustlers. Felipe Perdomo is currently studying Art and Design at the University of Leeds and Universidad Politécnica de Valencia. Ausias Pérez is currently studying Graphic Design at EASD Valencia. Both have been actively getting the streets dirty since the late nineties, and met to work together in 2006. Under the name of D.O.C.S they have painted in numerous countries, mostly sponsored by festivals or art exhibitions. They have also done solo exhibitions in Mister Pink Gallery (Valencia SP); Artifex Gallery (Gent BE), Montana Shop & Gallery (Valencia SP) and have taken part in many other collective exhibitions around the world.

Doing Only Crooked Shit regroupe le duo Felipe Perdomo et Ausias Pérez, lesquels sont à la fois graffiteurs, artistes visuels, designers graphiques, illustrateurs et escrocs. Felipe Perdomo étudie actuellement l'art et le design à l'Université de Leeds et à l'Universidad Politécnica de Valence. Ausias Pérez étudie, quant à lui, le design graphique à l'EASD Valencia. Ils ont tous deux été abondamment actifs dans les rues depuis la fin des années nonante, et ont décidé de travailler ensemble en 2006. Sous le nom de D.O.C.S, ils ont peint dans de nombreux pays et ont généralement été sponsorisés par des festivals ou des expositions d'art. Ils ont aussi exposé en solo à la Mister Pink Gallery (Valence), à l'Artifex Gallery (Gand), au Montana Shop & Gallery (Valence) et ont pris part à de nombreuses autres expositions collectives à travers le monde.

Doing Only Crooked Shit zijn Felipe Perdomo en Ausias Pérez, graffitischrijvers, visuele kunstenaars, grafische ontwerpers, illustrators en ondernemers. Felipe Perdomo studeert op dit ogenblik kunst en design aan de universiteit van Leeds en de Universidad Politécnica van Valencia. Ausias Pérez studeert grafisch ontwerp aan de EASD Valencia. Ze maken allebei al sinds het einde van de jaren '90 de straten onveilig en ontmoetten elkaar in 2006. Onder de naam D.O.C.S hebben ze gewerkt in tal van landen, vooral gesponsord door festivals of kunsttentoonstellingen. Ze hebben ook solo-tentoonstellingen gegeven in de Mister Pink Gallerij (Valencia SP); Artifex Gallerij (Gent BE), Montana Winkel & Gallerij (Valencia SP) en namen deel aan vele andere collectieve tentoonstellingen wereldwijd.

"Their work is a sharp reflection of their notorious and dishonest adventures."

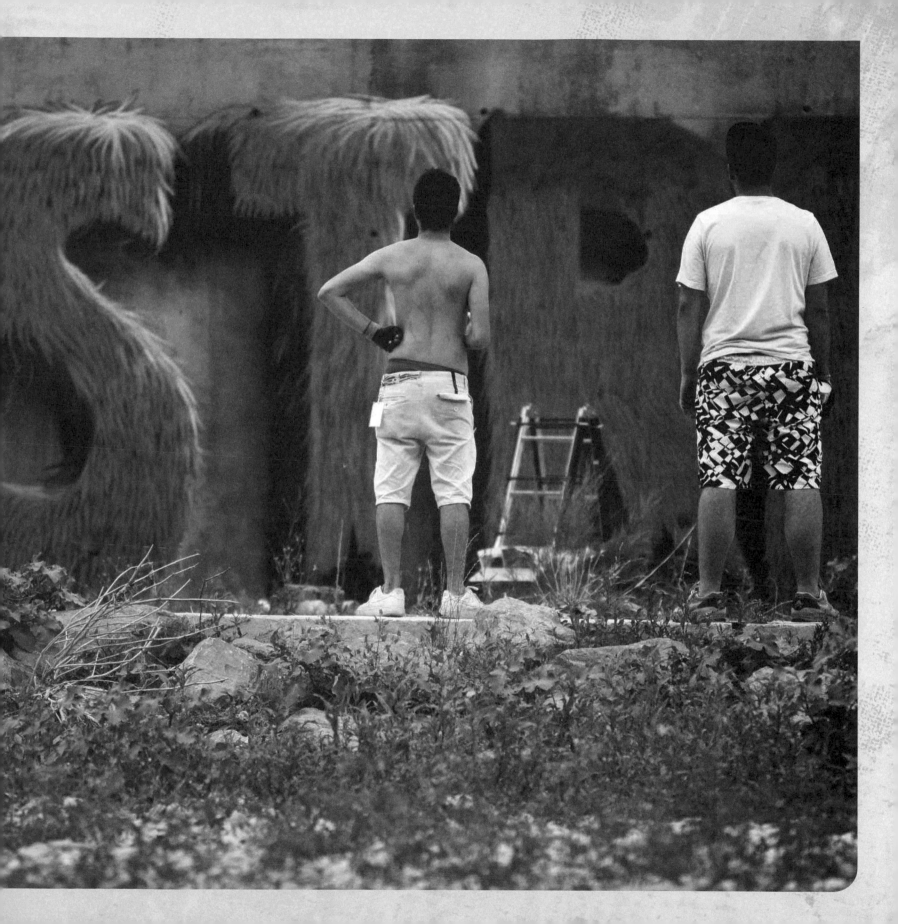

ARTIST'S STATEMENT
REFLEXIONS DE L'ARTISTE VISIE VAN DE KUNSTENAAR

"We started doing graffiti as kids and that made us see nothing but letterforms. Nowadays we're obsessed with every kind of typography and lately we've started writing phrases on walls, speaking most of the time (as we always do with graffiti) to our fellows in graffiti, design, street-art, and urban culture."

« Nous avons commencé à dessiner des graffiti étant enfants, ce qui ne nous a fait entrevoir que des caractères typographiques. Aujourd'hui, nous sommes obsédés par toutes sortes de typographies, et récemment, nous avons commencé à écrire des phrases sur les murs qui s'adressent le plus souvent (comme nous continuons à réaliser des graffiti) à nos confrères dans les domaines du graffiti, du design, du street art, et de la culture urbaine. »

"We begonnen met graffiti toen we jong waren en daardoor zien we alleen maar lettervormen. Vandaag zijn we geobsedeerd door alle soorten typografie en niet zo lang geleden zijn we begonnen met zinnen op muren te schrijven, via dewelke we meestal (zoals dat altijd het geval is met graffiti) communiceren met onze collega's in de wereld van de graffiti, het design, de straatkunst en de stadscultuur."

CONTACT
D.O.C.S. (Doing Only Crooked Shit)
Felipe Perdomo (Argentina, 1986) & Ausias Perez (Spain, 1984)
www.crookedshit.com
doingonly@crookedshit.com

MATERIALS
Spray paint, emulsion, markers, brushes, computers...

PLACES
France, Switzerland, Italy, Austria, Germany, Czech Republic, Sweden, The Netherlands, Belgium, Portugal, Morocco, Argentina, USA, UK, Ireland, Spain.

ASSIGNMENTS
DOCS will gladly consider assignments. They have already done paid works and collaborations with companies such as Burn (Coca-Cola Company), Microsoft, Schweppes, Licor 43, Montana Cans, Carhartt, Marc Ecko, Amsterdam Fashion Week, and many more.

MATÉRIAUX
Peinture en bombe, émulsion, marqueurs, brosses, ordinateurs...

LIEUX
France, Suisse, Italie, Autriche, Allemagne, République tchèque, Suède, Pays-Bas, Belgique, Portugal, Maroc, Argentine, États-Unis, Grande-Bretagne, Irlande, Espagne.

RÉALISATIONS SUR COMMANDE
DOCS examinera avec intérêt tout projet de réalisation. Il a déjà réalisé des travaux sur commande et collaboré avec des sociétés telles que Burn (Coca-Cola Company), Microsoft, Schweppes, Licor 43, Montana Cans, Carhartt, Marc Ecko, Amsterdam Fashion Week, et bien d'autres encore.

MATERIALEN
Spuitverf, emulsieverf, stiften, penselen, computers...

PLAATSEN
Frankrijk, Zwitserland, Italië, Oostenrijk, Duitsland, Tsjechische Republiek, Zweden, Nederland, België, Portugal, Marokko, Argentinië, VSA, VK, Ierland, Spanje.

OPDRACHTEN
D.O.C.S. aanvaardt met plezier opdrachten. Ze hebben al opdrachten uitgevoerd voor en samengewerkt met bedrijven zoals Burn (Coca-Cola Company), Microsoft, Schweppes, Licor 43, Montana Cans, Carhartt, Marc Ecko, Amsterdam Fashion Week, en vele andere.

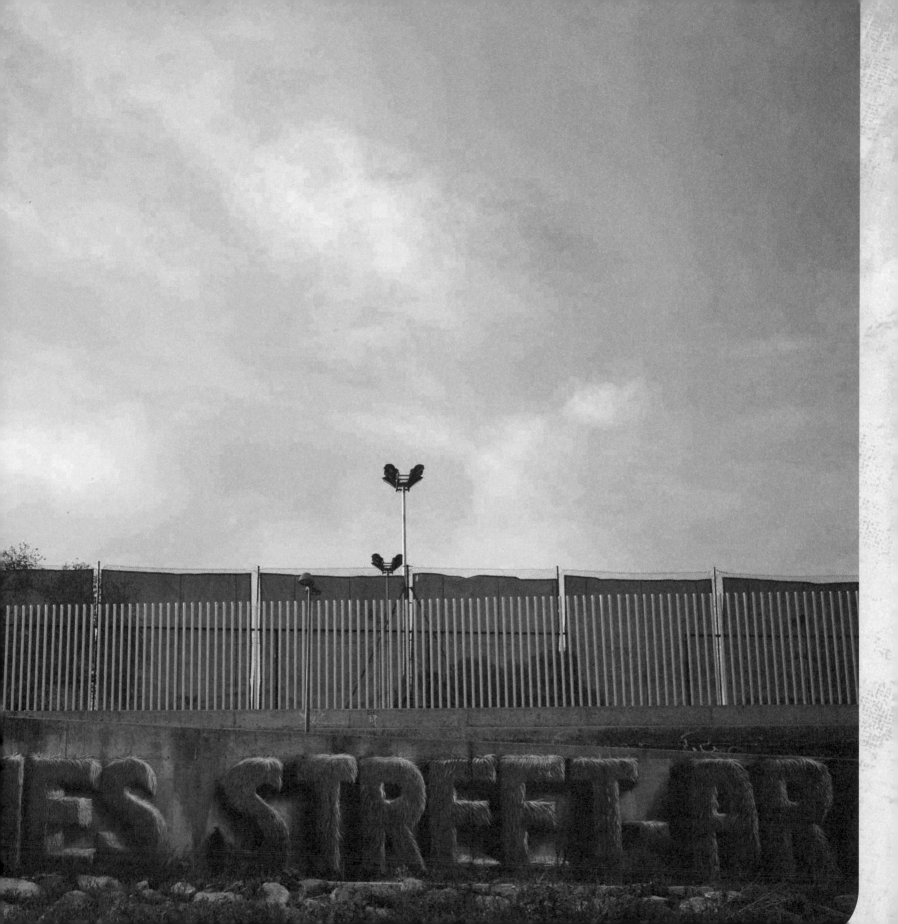

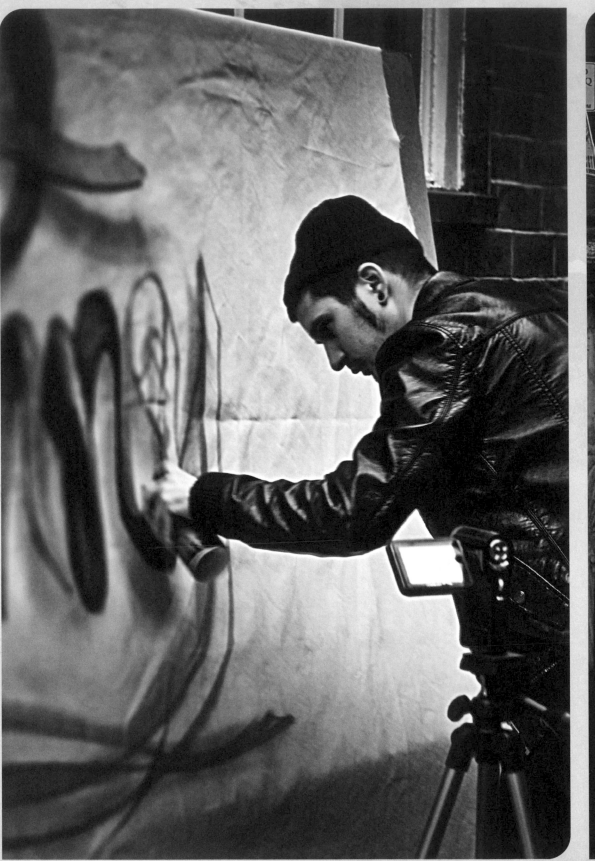

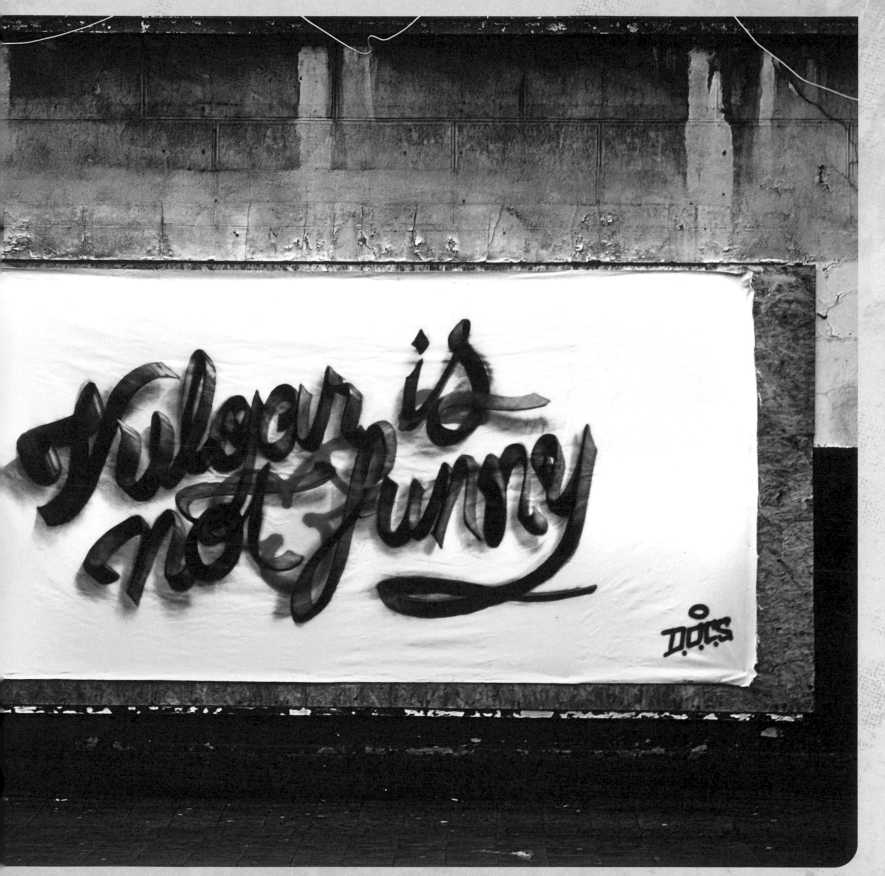

Dan Witz

Dan Witz was born in Chicago in 1957. He studied at Rhode Island School of Design and Skowhegan School of Painting and Sculpture before graduating from Cooper Union School of Art in New York in 1980. Witz has been a National Endowment for the Arts grant recipient, and has twice received fellowships from The New York Foundation for the Arts. His work has been featured in *Time*, *New York Times*, and *Juxtapoz*, and has been included in many solo and group exhibitions, including the 5 year anniversary group exhibition at Jonathan Levine Gallery in NYC. In May 2010, a monograph of Witz's work, *Dan Witz: In Plain View; Artworks, Illegal and Otherwise from 1978 to the Present*, was published by Gingko Press. As a street artist, Dan Witz has been lending wit, color, and grace to New York City and abroad. From the no-wave and DIY movements of New York's Lower East Side of the '70s, through the Reaganomics of the '80s to the flourishing of graffiti art in the new millennium. Whether stickers or paste-up silk-screened posters, conceptual pranks and interventions, or beautiful trompe l'oeil paintings, the medium is inspired as much by the nature and subject of his art as by the mutating urban conditions in which the piece is executed.

As an oil painter, he seduces viewers through the use of illumination. Witz explains his use of light portrays spiritual significance, and is the same light that instigates a type of reverie in him. Though different from the works he paints onto public space, these paintings are gentle even when rambunctious.

In the 1980s, Witz was also a musician involved in the downtown art-punk scene. He currently lives in Brooklyn and continues to split his time between making gallery paintings and street art.

Dan Witz est né à Chicago en 1957. Il a étudié à la Rhode Island School of Design et à la Skowhegan School of Painting and Sculpture avant de décrocher un diplôme de la Cooper Union School of Art à New York en 1980. Witz a bénéficié d'une bourse du National Endowment for the Arts, et s'est vu décerner à deux reprises une bourse de recherche de la New York Foundation for the Arts. Son travail a été présenté dans *Time*, *New York Times* et *Juxtapoz*, et a également fait l'objet de nombreuses expositions individuelles ou en groupe, notamment lors de l'exposition de groupe pour le 5e anniversaire de la Jonathan Levine Gallery à New York. En Mai 2010, une monographie de l'œuvre de Witz, *Dan Witz: In Plain View; Artworks, Illegal and Otherwise from 1978 to the Present*, a été publiée par Gingko Press.

En tant qu'artiste de rue, Dan Witz a apporté de la blancheur, de la couleur ainsi que de la grâce à la ville de New York et à l'étranger, et ce, depuis les mouvements No wave et DIY du Lower East Side de New York dans les années 70 à l'essor de l'art du graffiti au nouveau millénaire, en passant par les Reaganomics des années 80. Qu'il s'agisse d'autocollants ou de posters sérigraphiés à coller, de farces et d'interventions conceptuelles, ou encore de superbes peintures en trompe-l'œil, le médium s'inspire autant de la nature et du sujet de cet art que des conditions urbaines en mutation dans lesquelles l'œuvre est réalisée.

En tant que peintre à l'huile, il séduit les spectateurs à travers l'utilisation de l'illumination. Witz explique le sens spirituel de son usage de représentations lumineuses, et c'est cette même lumière qui crée en lui une sorte de rêverie. Même si elles sont différentes des travaux qu'il peint dans l'espace public, ces peintures expriment une certaine légèreté même si elles sont chahutées.

Dans les années 80, Witz a également été un musicien engagé au cœur de la scène art-punk. Il vit actuellement à Brooklyn et continue à se partager entre la réalisation de peintures pour les galeries et le street art.

Dan Witz werd in 1957 geboren in Chicago. Hij studeerde aan de Rhode Island School of Design en de Skowhegan School of Painting and Sculpture alvorens hij in 1980 afstudeerde aan de Cooper Union School of Art in New York. Witz kreeg een beurs van de National Endowment for the Arts en kreeg twee keer een studiebeurs van de New York Foundation for the Arts. Zijn werk kwam aan bod in *Time*, *New York Times*, en *Juxtapoz*, en hij hield talloze solo- en groepstentoonstellingen, waaronder de groepstentoonstelling ter gelegenheid van de vijfde verjaardag van de Jonathan Levine Gallery in NYC. In mei 2010 verscheen een monografie over het werk van Witz, *Dan Witz: In Plain View; Artworks, Illegal and Otherwise from 1978 to the Present*, uitgegeven door Gingko Press.

Als straatkunstenaar zorgde Dan Witz voor humor, kleur en gratie in de straten van New York en in het buitenland. Van de no-wave en DIY stromingen van de Lower East Side van New York, in de jaren '70, over de Reaganomics van de jaren '80 tot de florerende graffitikunst in het nieuwe millennium. Of het gaat om stickers of gezeefdrukte posters met paste-ups, conceptuele grapjes en interventies, of mooie *trompe-l'oeil* schilderijen, het medium is evenzeer geïnspireerd op de aard en het onderwerp van zijn kunst als op de veranderende stedelijke omstandigheden waarin het stuk is uitgevoerd.

Als olieverfschilder verleidt hij de toeschouwers door het gebruik van belichting. Witz legt uit dat zijn gebruik van licht een spirituele betekenis heeft en dat het ditzelfde licht is dat een soort droom bij hem oproept. Hoewel ze verschillen van het werk dat hij schildert in de publieke ruimte, zijn deze schilderijen zacht, zelfs als ze onstuimig zijn.

In de jaren '80 was Witz ook als muzikant betrokken bij de art-punk scene van de benedenstad. Op dit ogenblik woont hij in Brooklyn en blijft hij zijn tijd verdelen tussen het maken van galerijschilderijen en straatkunst.

CONTACT
Dan Witz (USA, 1957).
WWW.DANWITZ.COM
DANWITZ@DANWITZ.COM

MATERIALS
Painted over digital media.

PLACES
USA, France, UK, Denmark, the Netherlands.

ASSIGNMENTS
Dan Witz does not accept assignments.

MATÉRIAUX
Peint sur les médias numériques.

LIEUX
États-Unis, France, Grande-Bretagne, Danemark, Pays-Bas.

RÉALISATIONS SUR COMMANDE
Dan Witz n'accepte pas de commandes.

MATERIALEN
Overschilderde digitale media.

PLAATSEN
VSA, Frankrijk, VK, Denemarken, Nederland.

OPDRACHTEN
Dan Witz aanvaardt geen opdrachten.

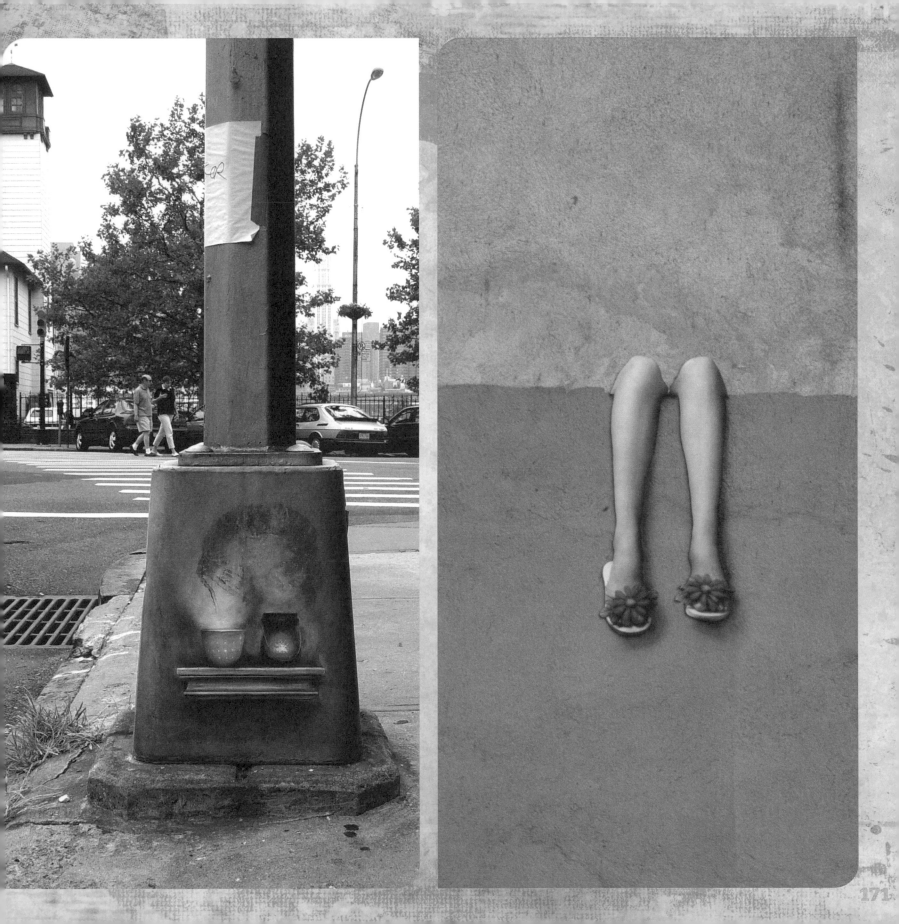

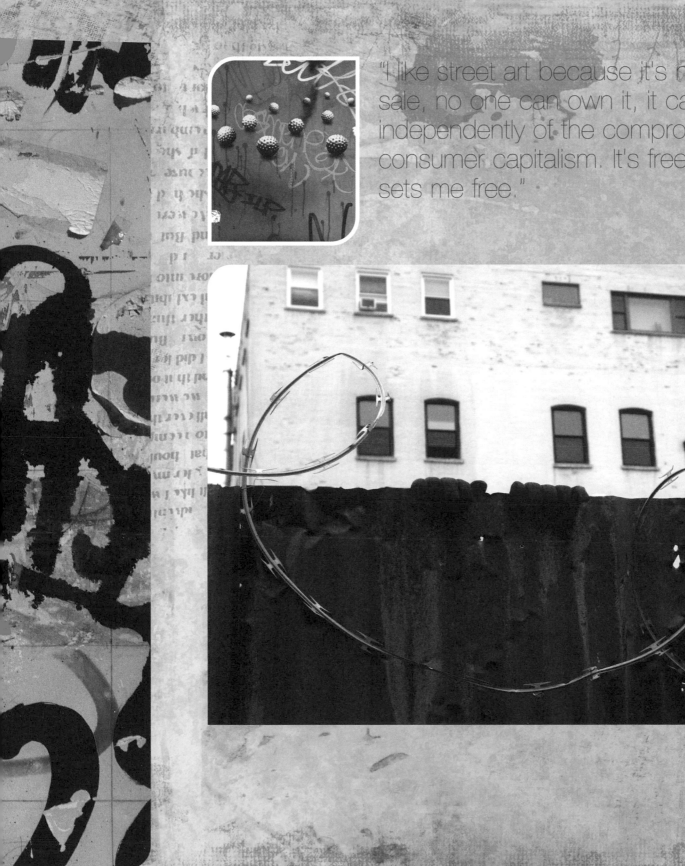

"I like street art because it's not for sale, no one can own it, it can exist independently of the compromises of consumer capitalism. It's free, so it sets me free."

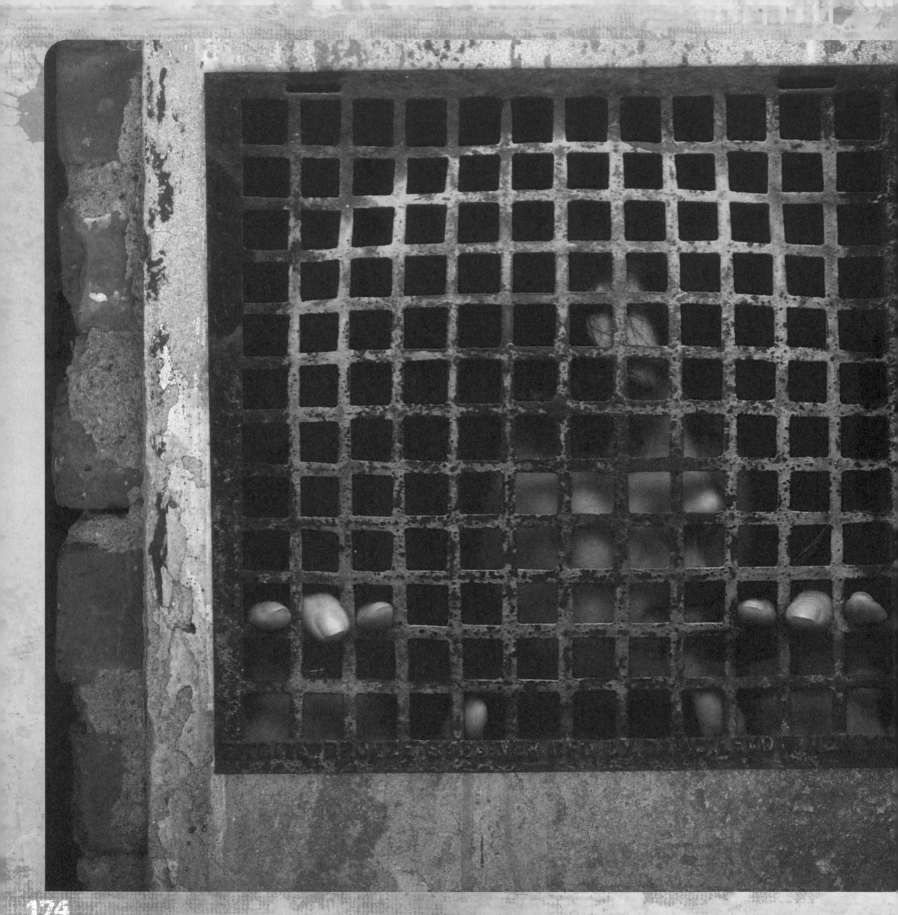

Mimmo Rubino

Mimmo Rubino was born in Potenza, Italy in 1979.

Mimmo Rubino est né en 1979 à Potenza, en Italie.

Mimmo Rubino werd geboren in Potenza, Italië, in 1979.

ARTIST'S STATEMENT
REFLEXIONS DE L'ARTISTE VISIE VAN DE KUNSTENAAR

"In my anamorphosis works I always try to put 'the illusion' (the anamorphosis is a paradigm of illusion) next to a wrong element that unmasks 'the illusion', in order to reveal 'the real'. I try to find a bug, to generate a short-circuit.
I started doing this series of photos by chance, working on an lp cover. I don't want my works to be a showcase of virtuosity. The simpler, the better. My hand is not firm, my paint is not fine, my line is not thorough. With my rough style I try to use perspective destroying perspective. I just want to communicate my religious wonder about the mystery of space and perception."

« Dans mes travaux anamorphiques, j'essaie toujours de mettre "l'illusion" (l'anamorphose est un paradigme de l'illusion) à côté d'un élément erroné qui démasque "l'illusion", dans le but de révéler "le réel". J'essaie de trouver un bug, de générer un court-circuit.
J'ai commencé à réaliser cette série de photos par hasard, en travaillant sur une pochette de 33-tours. Je ne veux pas que mon travail soit une vitrine de la virtuosité. Le plus simple est le mieux. Ma main n'est pas ferme, ma peinture n'est pas raffinée, ma ligne n'est pas approfondie. Avec ce style brut qui est le mien, j'essaie d'utiliser la perspective pour détruire la perspective. Je veux simplement communiquer mon émerveillement à propos du mystère de l'espace et de la perception. »

"In mijn anamorfe werken probeer ik 'de illusie' (de anamorfose is een paradigma van illusie) altijd naast een fout element te plaatsen dat de 'illusie' ontmaskert, om 'het echte' te onthullen. Ik probeer een storing te vinden, om een kortsluiting te veroorzaken.
Ik begon deze reeks foto's toevallig te maken, toen ik aan een lp-hoes werkte. Ik wil niet dat mijn werken een staaltje van virtuositeit zijn. Hoe eenvoudiger hoe beter. Ik heb geen vaste hand, ik schilder niet buitengewoon goed, mijn lijn is niet nauwkeurig. Met mijn ruwe stijl probeer ik perspectief te gebruiken dat het perspectief kapot maakt. Ik wil alleen mijn religieuze verwondering uiten over het mysterie van ruimte en perceptie."

"My view stretches out from the fence to the wall"
[Joy Division, The Eternal, Closer, 1980]

CONTACT
MIMMO RUBINO / RUB KANDY (ITALY, 1979)
WWW.RUBINETTO.BLOGSPOT.COM

MATERIALS
PAINT.

PLACES
ITALIA, ROMANIA, SWITZERLAND, UK.

COMMERCIAL ASSIGNMENTS
NO.

MATÉRIAUX
PEINTURE.

LIEUX
ITALIE, ROUMANIE, SUISSE, GRANDE-BRETAGNE.

RÉALISATIONS SUR COMMANDE
NON.

MATERIALEN
VERF.

PLAATSEN
ITALIË, ROEMENIË, ZWITSERLAND, VK.

OPDRACHTEN
NEE.

Joshua Callaghan

Joshua Callaghan is an interdisciplinary artist who investigates his relationship to the post-industrial American material culture. His work has been exhibited internationally at venues including Haas & Fischer Gallery, Zurich; Grieder Contemporary, Zurich; Steve Turner Contemporary, Los Angeles; Bank Gallery, Los Angeles; Galleria Fortes Vilaça, São Paulo; the UC Riverside Sweeney Gallery; The Guggenheim Gallery of Chapman University; and LA Louver in Los Angeles. His videos have been shown at museums and film festivals around the world. He has also completed a series of public projects in Southern California and New York City. He is the recipient of a Fulbright Grant, holds a BA in Cultural Anthropology from the University of North Carolina at Asheville and a MFA in New Genres from UCLA. He is based in Los Angeles.

--

Joshua Callaghan est un artiste pluridisciplinaire dont l'objectif consiste à explorer sa relation à la culture matérielle américaine postindustrielle. Son travail a été exposé internationalement dans des lieux tels que la Haas & Fischer Gallery (Zurich), le Grieder Contemporary (Zurich), le Steve Turner Contemporary (Los Angeles), la Bank Gallery (Los Angeles), la Galleria Fortes Vilaça (São Paulo), la UC Riverside Sweeney Gallery, la Guggenheim Gallery of Chapman University et la LA Louver (Los Angeles). Ses vidéos ont été diffusées dans les musées et festivals cinématographiques à travers le monde. Il a également réalisé une série de projets publics en Californie du Sud et à New York City. Il est titulaire d'une Fulbright Grant (bourse d'étude), d'une licence en anthropologie culturelle à l'Université de Caroline du Nord à Asheville et d'un Master of Fine Arts in New Genres à l'UCLA. Il vit à Los Angeles.

--

Joshua Callaghan is een interdisciplinair kunstenaar die zijn relatie onderzoekt met de postindustriële Amerikaanse materiële cultuur. Zijn werk werd internationaal tentoongesteld op locaties waaronder de Haas & Fischer Gallerij, Zurich; Grieder Contemporary, Zurich; Steve Turner Contemporary, Los Angeles; Bank Gallery, Los Angeles; Galleria Fortes Vilaça, São Paulo; de UC Riverside Sweeney Gallery; de Guggenheim Gallerij van Chapman University; en LA Louver in Los Angeles. Zijn video's werden getoond in musea en op filmfestivals over heel de wereld. Hij voltooide ook een reeks publieke projecten in Zuid-Californië en New York City. Hij kreeg een Fulbright-beurs, behaalde een BA in de culturele antropologie aan de Universiteit van North Carolina in Asheville en een MFA in New Genres aan de UCLA. Hij werkt in Los Angeles.

"I hope to produce moments of simultaneous and contradictory meaning which generate new ideas from the everyday; in so doing gain some kind of self-knowledge."

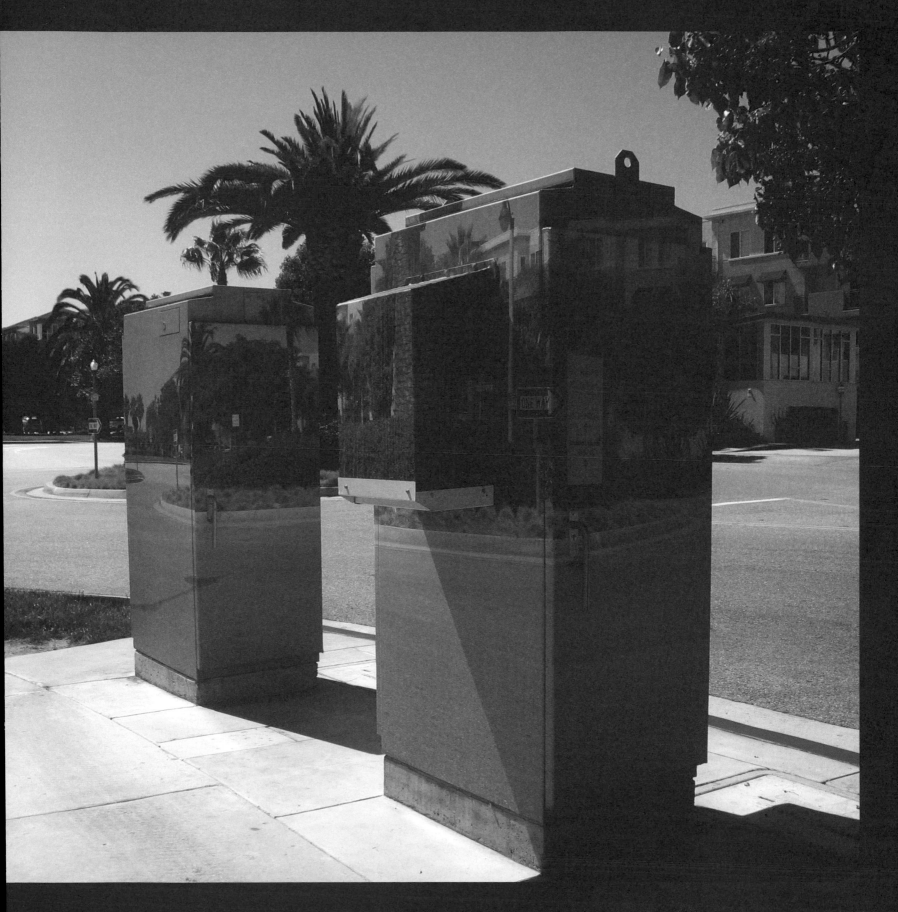

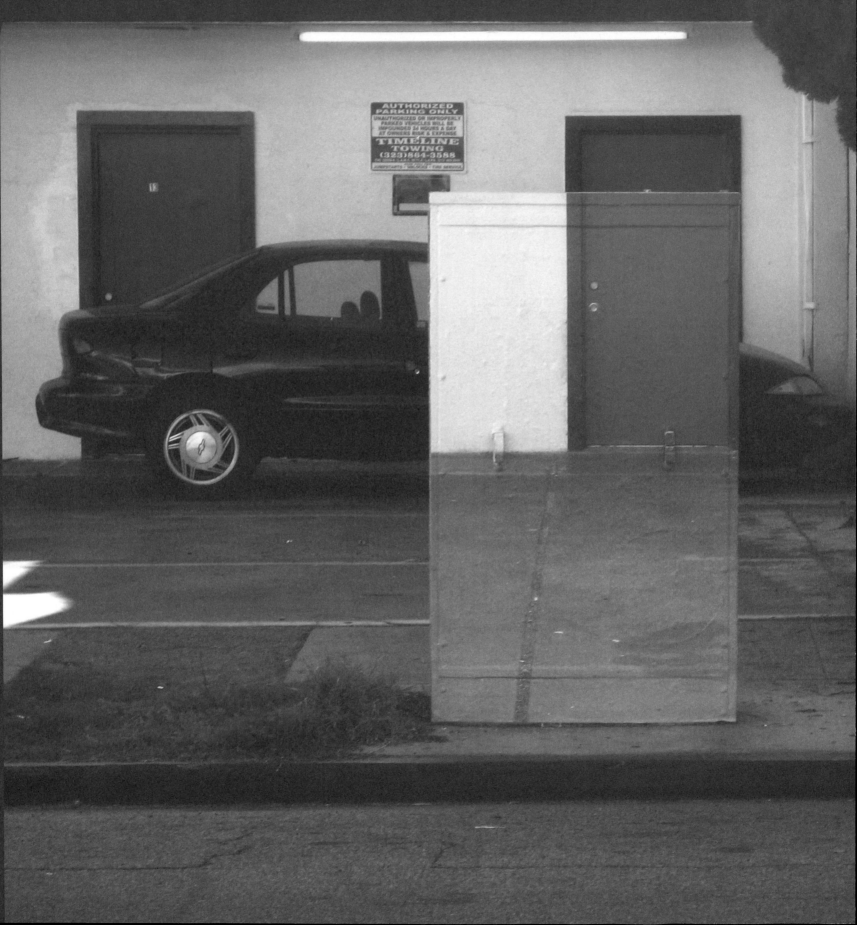

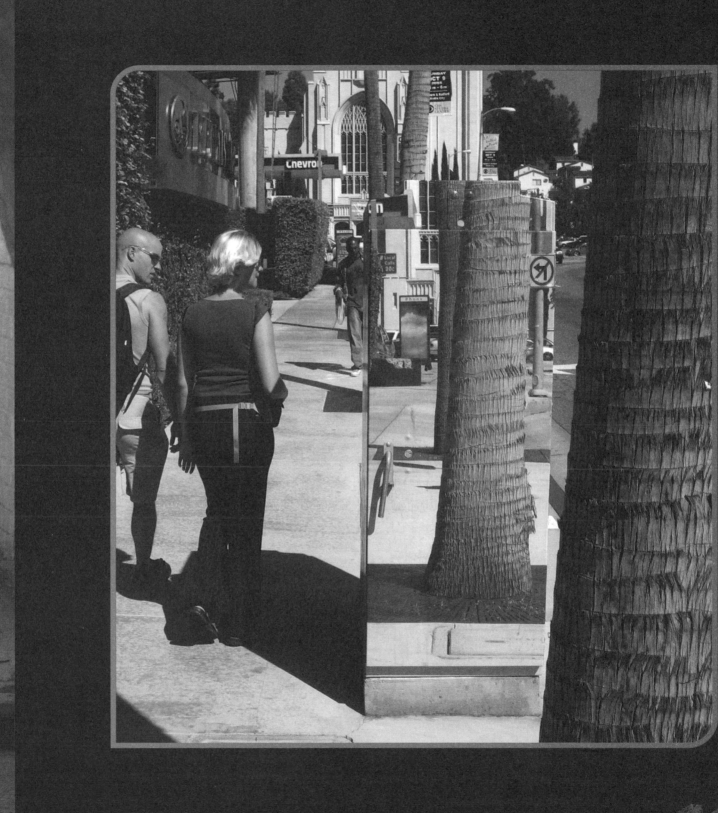

ARTIST'S STATEMENT
REFLEXIONS DE L'ARTISTE VISIE VAN DE KUNSTENAAR

"My works often inhabit a perceptual edge between abstraction and representation; comedy and tragedy. In these photo based public interventions and other sculpture projects I utilize and re-shape objects and images that are available and ordinary. I like to privilege these undervalued source materials because I think they have a lot of untapped potential meaning. I am hoping to find some magic by making small adjustments in the fabric of conventional human reality."

--

« Mes travaux oscillent souvent entre l'abstraction et la représentation, entre la comédie et la tragédie. Dans ces interventions publiques basées sur la photo et autres projets de sculpture, j'utilise et reforme des objets et des images qui sont à la fois disponibles et ordinaires. J'aime privilégier ces matériaux sources sous-évalués parce que je pense qu'ils ont un grand potentiel de signification encore inexploité. J'espère trouver un peu de magie en réalisant de petits ajustements dans la structure de la réalité humaine conventionnelle. »

--

"Mijn werken situeren zich vaak op een perceptuele grens tussen abstractie en representatie; komedie en tragedie. In deze op foto's gebaseerde publieke interventies en andere beeldhouwprojecten, gebruik en hervorm ik objecten en beelden die beschikbaar en gewoon zijn. Ik geef graag voorrang aan dit ondergewaardeerde bronnenmateriaal omdat ik denk dat het veel onaangeboorde potentiële betekenis heeft. Ik hoop een bepaalde magie te vinden door kleine aanpassingen aan te brengen aan het weefsel van de conventionele menselijke werkelijkheid."

CONTACT
Joshua Callaghan (USA, 1969)
www.joshuacallaghan.com

MATERIALS
"Though I work in a range of materials depending on the project, the works represented here are photos printed on vinyl and applied permanently to objects in the public realm."

PLACES
USA, Switzerland, Germany, The Netherlands, Brazil.

ASSIGNMENTS
He has completed various projects in Los Angeles and New York.

--

MATÉRIAUX
« Bien que je travaille dans une gamme de matériaux qui dépendent directement du projet, les travaux représentés ici sont des photos imprimées sur du vinyle et appliquées en permanence aux objets du domaine public. »

LIEUX
Les États-Unis, Suisse, Allemagne, les Pays-Bas, Brésil.

RÉALISATIONS SUR COMMANDE
Il a réalisé divers projets à Los Angeles et à New York.

--

MATERIALEN
"Hoewel ik werk met uiteenlopende materialen, afhankelijk van het project, zijn de werken die hier worden voorgesteld, foto's afgedrukt op vinyl en permanent aangebracht op objecten in de publieke ruimte."

PLAATSEN
VSA, Zwitserland, Duitsland, Nederland, Brazilië.

OPDRACHTEN
Hij heeft diverse projecten gerealiseerd in Los Angeles en New York.

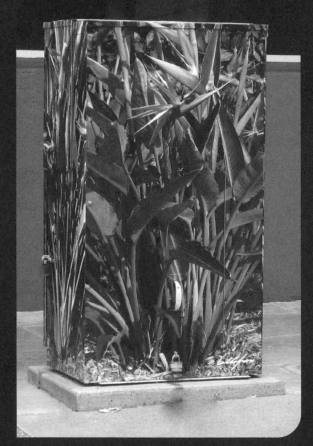

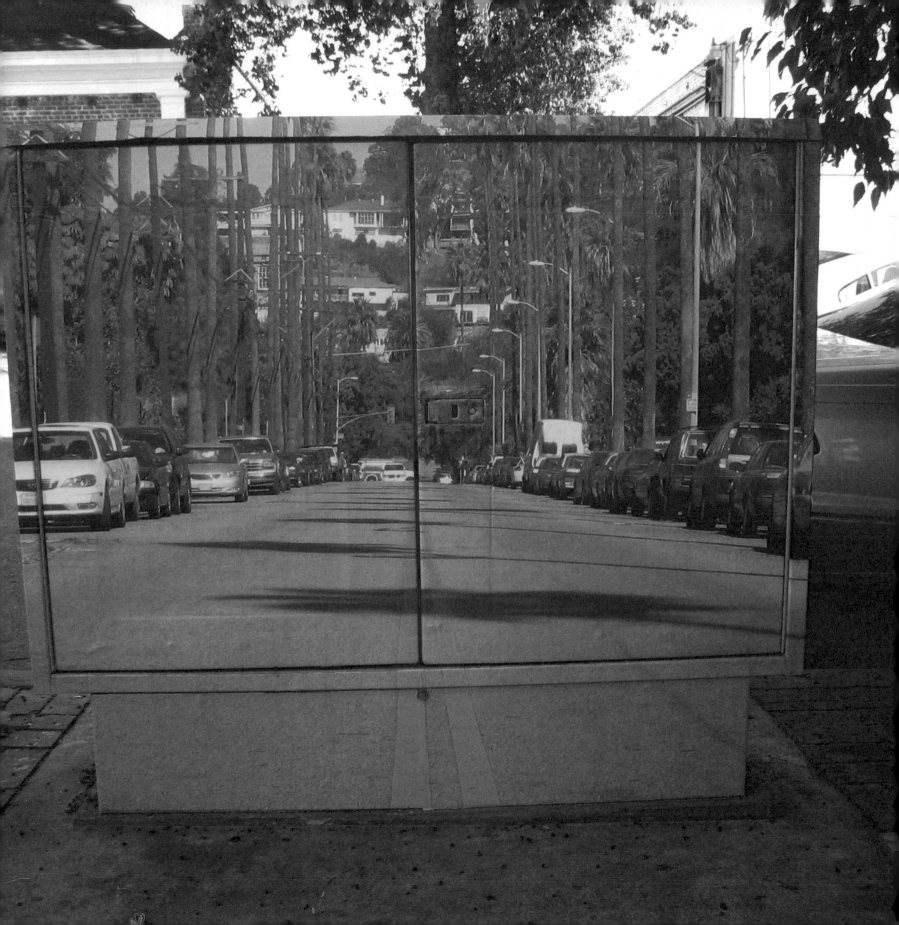

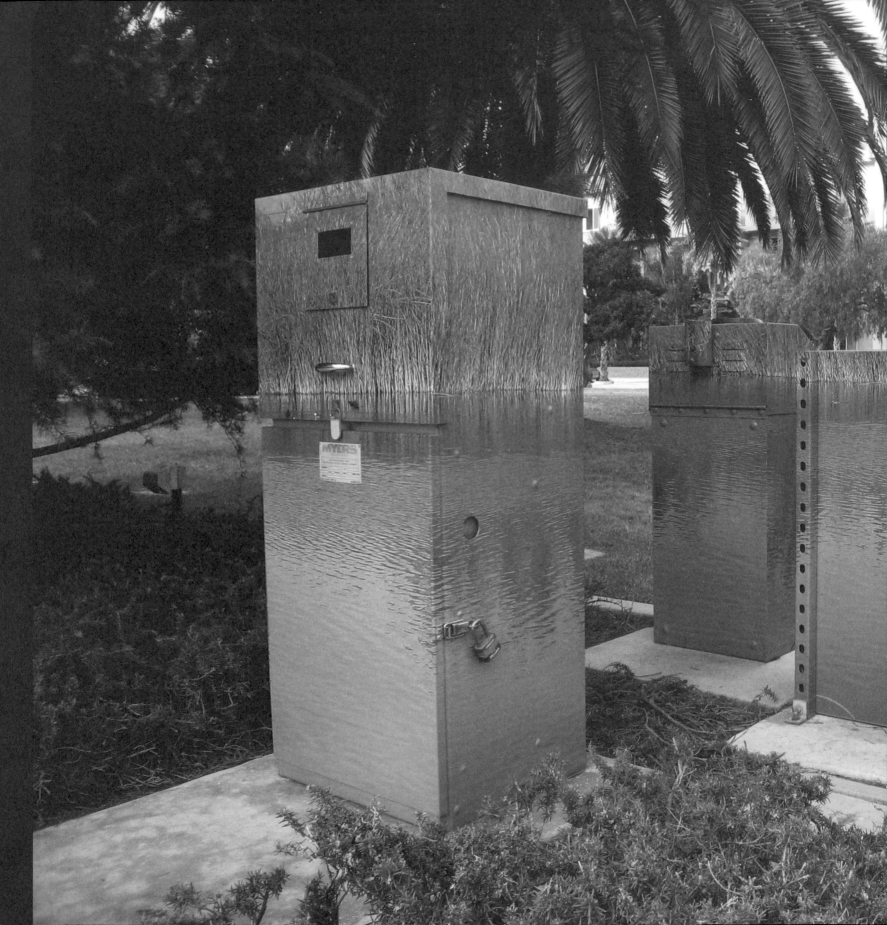